PS ⑫

PACKAGE STRUCTURE
DESIGN

|包|裝|結|構|。

華文包裝設計手冊
Mandarin Package Design
Guidebook

歐普設計・王炳南 ————————著

全華

目次 | CONTENTS

前言 | FOREWORD

先做對才求好

　　一個商業包裝設計的前端訊息收集與落實後加工工藝技術，在日益競爭且多元的營銷市場上千變萬化，如印刷後加工的材料，要因應環保需求不斷推出新材料與技術，因此包裝設計基礎必學的知識與近年的市場新銷售趨勢，作者在先前「Pd, Package design 包裝設計」一書中，由包裝定義及現有市場的包裝目的談起，並用工作中的實際案例加以說明。

　　本書「Ps, Package Structure 包裝結構」是由包裝的結構與材料談起，因為材料會影響結構，並融合了筆者四十二年來的實戰經驗，詳細介紹材質及供應鏈的應用技術、案例分析、設計練習、線上平台資訊分享等。在包裝設計行銷概念上，需與時俱進的更新知識，隨時深入了解材料及加工技術，才能將良好設計完美實踐。在此「Pd 包裝設計」與「Ps 包裝結構」兩本套書，皆由市場與消費者客觀的角度為讀者介紹，以達「先做對，才求好」的商業包裝設計要求。

主觀與客觀的論戰

透過「主觀」與「客觀」的論點來談，一個「對」與「好」的包裝設計方案，或許只是經營者一念之間的抉擇，但後面會延伸出什麼商業價值呢？例子一：一位很主觀且強勢的老闆，選擇了一個他「個人滿意」的包裝設計方案，也沒人敢去挑戰他的權威。包裝順利地完成，商品也鋪貨上架，但賣得沒有預期的好，檢討會開不完，問題沒解！因為拍案的人是從「主觀、美」的角度去選擇包裝設計方案，並沒有接納市場上普遍反映的「客觀、對」的方向去選擇商品包裝方案。兩者差異在老闆主觀的美，並不是市場上普遍的美，再說商業包裝設計的對象是普通大眾，並非滿足單一或少數人的想法。再問，身為高層者他們會花錢去買自家的商品嗎？唯有真實地拿錢購買一個商品，才能理解整個購買的心理行為變化，畢竟包裝是要讓消費者願意購買的，因此花大量的時間及精力所創造出來的包裝設計，不一定是好的設計。

例子二：在大家的共識下選了一個包裝設計方案，同樣付印並鋪貨上架，賣得也不錯，但利潤總看不到。如果外在因素皆沒問題，這時回到設計本身來看，或許就發現一些不足之處：商業利潤的產生來自開源節流，雖然包裝的設計費用高低不論，但總是一次性的成本；而包裝材料的印製隨著時間及產量的累積，成本是相當龐大的。因此，若當初選的是一個包裝材料成本不低的方案，隨著銷路的擴展，企業所付出的成本愈多，相對就無法節流了。

　　提供一個實際的個案分享：一個國際知名的茶類品牌，旗下的一個茶飲料沒有什麼特色，因其品牌知名度高在銷售上還不錯，但同類競爭產品都推出價格戰，來爭取銷售空間。對於一個國際品牌來說，企業競爭以整個品牌的價值考慮，又怎可輕易將售價調低！如應對不好，降低的不只是單一商品價格，而是整個品牌形象，然而又要達成年度的營業目標，此時將決定降低成本來確保目標，而包裝這個環節便是控制點之一。為此筆者受託去思考如何在這環節降低成本，最後發現在包裝材料的印製成本上，有很大的空間可節流，便通過設計的手法將品牌形象延續，成功地使這產品每年至少在包裝材料成本上，省下千萬的費用。

　　通常設計人總是感性大於理性，如要做一名稱職且專業的包裝設計師，就必須理性（客觀）高於感性（主觀），才不會在創作過程中，只想盡情地表現自我而忽略商業包裝的目的，而材料（理性）與設計（感性）之間也時常左右了一個包裝設計，雖然得到客戶的信任委託設計，但要如何去考慮成本是重要的，如果客戶沒有成本概念，身為設計師則需要花時間去研究學習，使後續所提出的包裝設計方案裡，才不會有美而不適的方案。全天下的老闆總是想著如何把花出去的錢再加倍的賺回來，而商業設計的目的不也正是為客戶開源節流嗎？

經濟時代裡包裝所扮演的角色

　　全球的商業活動依附在經濟體系當中，其經濟的活躍會帶動商業活動，而商業設計要依賴豐沛的商業行為，才能有表現的空間。由以下指標看商業設計就能清楚地瞭解，全球一致的大型商業活動，如奧運會、世界杯足球賽、世界博覽會等，國際大型的活動其背後都有很龐大的經濟支持為基礎。由於活動的舉行會帶來商機，商機啟動了各行各業生氣蓬勃，因此廣告設計業也「水漲船高」。其中涉入最深且廣，從活動前的策劃就需要將活動主題概念可視化，此時設計的專業已扮演這樣的職責，而活動進行中或結束後都需要設計工作，因此從商業設計延伸出的「包裝設計」也相對有更多的表現機會。

　　商業活動所涵蓋的商品開發及生產工作，就是包裝設計師的服務領域，一位包裝設計師可以提升並參與商品開發工作。商品的開發無定性與限制，一個商品的產生必須先由廠商開發出一個「產品」，此時的裸產品只是半成品，並沒有任何被定型，只有經過規劃並擬定策略及商品定位，才能通過包裝設計者將定位概念可視化，而可視化必須包含品牌識別及包裝設計，這樣才能創造產品的價值與同類產品的差異化，成為一個有價值的「商品」。

　　市面常見的產品已被開發且具有經濟價值,當它們應用到不同的商業活動領域,因其設計的不同,價值也會不同;如果再將這些產品改成不同的包裝形式,也會創造出不同的價值。這樣的商業模式起源於歐美先進設計國家,近年來被全球的商業設計界所接受,應用於所有的商業行為。應用層面之廣,早已根植於我們的日常生活中,不是奧運會期間,亦不是世界博覽會活動日,而是街頭巷尾經常舉辦的活動,企業組織天天都有的促銷,發展著多彩多姿的生活形態。

　　從日常的生活形態之中,不難看出設計所扮演的角色,而綜合商業設計業中,包裝設計元素也增加很多,由此便能看出包裝產業與商業經濟活動的互動性。包裝設計業在這樣利多的條件下,正是可以用心去研習及制定一套屬於華人的包裝規劃領域。

內容提要

　　本書從包裝的基礎—結構開始談起，涵蓋包裝結構的定義、材質的介紹、包材物料供應鏈的應用技術、案例分析到設計練習，以及基本知識與數位分享等，融合了作者四十年來的實戰經驗，本書從市場與消費者客觀的角度為讀者介紹，以達「先做對，才求好」的商業包裝設計要求。

　　何謂好的包裝設計見仁見智，探討的空間也很大，原因在於好壞屬於主觀的看法，而一個包裝結構的設計好壞，就是客觀的評論，因「型」隨機能而定，結構的設計一定是從商品需求延伸而出，所以任何包裝設計一定是先有型體（結構），才能進行視覺的設計。

於臺北歐普
2022/02/11

PACKAGE
STRUCTURE
DESIGN

01

包裝結構設計的重要性。

THE IMPORTANCE OF
PACKAGING STRUCTURE DESIGN

———

包裝作品除了感性的視覺元素外，
更不能缺少是理性的材料，
本章節將依序說明市面上各種可成為包材的物料，
讓讀者先掌握材料的物理性，
瞭解各種材料的加工工藝後，
再善用複合材料創造新式的包裝設計結構造型。

學習目標

1. 瞭解包裝功能中結構的重要性。

2. 瞭解各種材料的特性及加工工藝。

3. 綜合瞭解材料的複合知識應用於包裝結構上。

　　一個「產品」要轉換成一個有價值的「商品」，需要策略及定位來催化。包裝策略上可分為「色」與「型」兩部分，「色」指的是視覺設計，而「型」指的是結構形式，兩者相輔相成、密不可分。當視覺與結構的策略定調後，一個商品才正式形成，之後再經過通路的布建，才能被消費者所接觸（圖1-1）。常言道：「形隨機能而生」。在包裝設計裡，視覺隨形而定，形也不能離開視覺。視覺是二維設計，結構屬於三維設計，三維一定構築在二維之上，而有了三維，二維才有依附的標的。

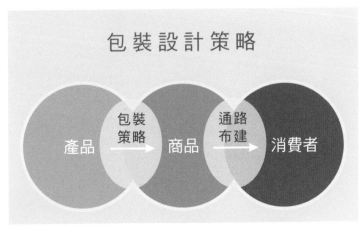

圖 1-1 ———
一個裸「產品」需經包裝策略規劃方能成為一個「商品」。

第一節｜包裝的功能

01

在任何商業設計工作中，都不會是英雄式的主觀創作，一切創作的背後都需要有清楚解決問題的方法，若沒有清楚的理念，如何在天馬行空的設計中，找到對的東西？客觀清晰的市場需求，就像把鑰匙，由它來開啟商業市場。

從目前的消費市場來談包裝功能，可分為「目的」及「基本功能」（圖1-2）。在「目的」的部分，它必須具備介紹商品、與消費者溝通、商品標示、貨架明視度、激起購買慾望、促銷及自我銷售的功能；在「基本功能」的部分，它必須具備可儲存、方便攜帶、延長商品保存期限、承受運輸壓力及抗水份光線氧氣的功能，這樣商品的概念才能形成，符合行銷4P中的第一個P－Product（產品）。

包裝要能保護產品，使其不受氣候、季節的影響，進而延長保存產品的壽命，這個步驟很重要，因為它主導了產品的定量，影響定價，這便是行銷4P中的第二個P－Price（售價）。解決保護商品的方法後，就可安全且方便運送商品到各地的賣場及銷售管道，形成行銷4P中的第三個P－Place（通路或管道）。

包裝的「目的」扮演著商業展售的意義，包含「告知」、「溝通」與「促銷」。「告知」是在傳達企業的文化及品牌形象的再延伸，也意味著在表現商品的品質及價值；「溝通」代表了提供消費資訊、介紹產品及提升商品的附加價值。最後便是「促銷」，好的設計能讓商品在貨架上自我銷售，所以包裝又可稱為「無聲的銷售員」，數位時代裡包裝又是「自媒載體」，這就是行銷4P中的第四個P－Promotion（促銷）。

現有消費市場裡的包裝功能

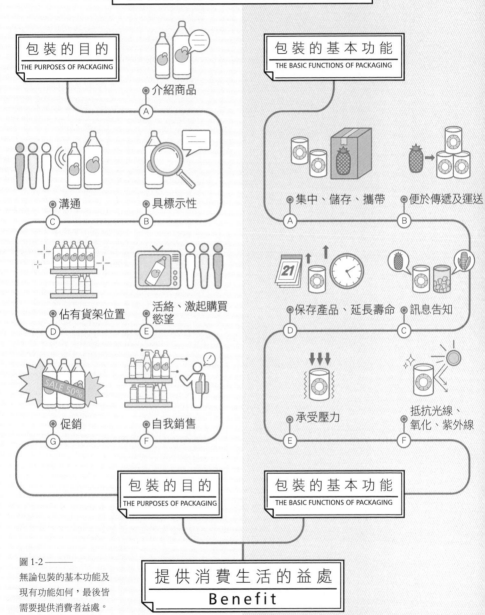

包裝的目的
THE PURPOSES OF PACKAGING

- 介紹商品 A
- 溝通 C
- 具標示性 B
- 佔有貨架位置 D
- 活絡、激起購買慾望 E
- 促銷 G
- 自我銷售 F

包裝的基本功能
THE BASIC FUNCTIONS OF PACKAGING

- 集中、儲存、攜帶 A
- 便於傳遞及運送 B
- 保存產品、延長壽命 D
- 訊息告知 C
- 承受壓力 E
- 抵抗光線、氧化、紫外線 F

包裝的目的
THE PURPOSES OF PACKAGING

包裝的基本功能
THE BASIC FUNCTIONS OF PACKAGING

提供消費生活的益處
Benefit

圖 1-2 ——
無論包裝的基本功能及現有功能如何，最後皆需要提供消費者益處。

01

第二節｜結構概述

　　包裝的「基本功能」大部分是依附在「結構」及「包裝材料」的形式上。因「結構」的不同，在陳列或運輸的過程中產品就可能產生質變；如果是「包裝材料」的不同，同樣也可能讓產品產生質變。一個對的包裝結構設計可由專業的設計師因應市場的需求而創造出來；而一個好的包裝材料，就不是你我可以輕易創造出來，因為它牽連著包裝材料的生產技術、材料的化學變化及包裝材料供應鏈與生產設備，甚至國際規格等問題。

　　目前世界各地在商用包裝材料的開發技術都相當成熟，而在一般快速消費品上的包裝材料也大致開發完成。包裝材料的開發不單是材料應用科學上的問題，它必須要有生產配套的技術、設備及物流系統，才能被大量應用並投入於商業市場。另一種結構設計的產生，則是因應「運輸」的需要而展開，稱之為「工業包裝」。在工業包裝的領域裡，我們最常見的是「紙箱」（Carton），大部分由瓦楞紙製成，可因應各種需要選擇不同厚度的瓦楞紙製成箱子，常見又可分為 A 楞、B 楞、C 楞、E 楞、F 楞等不同的厚度。不同厚度的瓦楞紙含有不同的防護功能，應視實際的商品來選用合適的瓦楞紙等級進行紙箱製作。

　　近年來因大型賣場的出現，有些快速消費品的外紙箱在設計上趨於廣告化。先採用較好的紙質印上高畫質的設計圖案，並裱褙於瓦楞紙上，再整箱整箱堆置在賣場，如此便能讓運輸用的紙箱具備陳列販售之功能，方便消費者整箱購買，像這樣的消費新模式也是受時代進步的影響而有所改變。因此，如今的包裝設計師又有新的課題要學習，最常見便是在紙箱上加入一些結構設計，使紙箱能整箱運輸又可輕易快速展開來陳列，這樣的設計需求漸漸變得與一般包裝設計同等重要。

另外，任何工業包裝，主要目的就是保護商品及方便運輸，當商品要運輸到各國，則要注意各國對工業包裝材料限制的法規，從事這類的工業包裝設計者，不單在結構上需精進，平時更要收集國際上的包裝法規及新開發的包裝材料知識，即使工業包裝設計常屬於工業設計的領域，但身為一個包裝設計師，或多或少都要有這方面的知識。

第三節 │ 認識包裝材料

包裝設計在展開創意之前，首先要瞭解包裝材料及印刷技術的相關知識。先前曾提到設計軟實力養成之重要性，在工作中常能發現有些同事的創意想法很突出，但從經驗上來看，這個創意就是無法執行，是現有包裝材料或印製技術尚無法達到的。其實很多包裝設計從創意去看都相當好，在電腦P圖上亦漂亮，但直到完稿生產後卻無法達到設計師期待的效果。

一個創意想法需要透過一些媒介，才能把想法視覺化，達到與人溝通的目的。現今許多電腦的繪圖軟體很方便，因此常被設計師所使用，甚至有些人認為，會使用繪圖軟體就等於會設計，但設計者若缺乏深厚的基本功，只執著於繪圖技巧的表現，忽略了後製包裝成品的真實感，等到看見實際包裝的成品時，往往驚恐比驚喜還多。其實在電腦畫面上看到都是二維平面（2D）的呈現，而真實的包裝是三維立體（3D），電腦畫面上的材質是模擬的虛幻效果，真實包裝的材質則是有實際質感，具有消費者的觸覺感受，這在包裝設計裡也是重要的一環。

下列將介紹包裝設計中，關乎包裝「結構」成敗的關鍵—「包裝材料」。首先，每種材料都有一定的特質，如能善用材質的特點並瞭解其特性，就可創造又對又好的包裝作品。

01

再者，每種包裝材料皆有一定的印刷及製成技術，這些由包裝材料延伸出的相關知識，以下也會一一舉例說明。

一 · 紙材

　　市售的商品包裝，有七八成的材質是以紙所製成，因為紙的開發最早也較為成熟。而紙材料能被廣泛使用，乃是拜印刷技術所賜。在眾多包裝材料裡，紙的質感最能打動人心，也具有獨特且多樣的情感，能為設計師的作品增添層次與深度。

　　「紙」較其他材料富有更多的變化、品樣更多元，如紙有厚薄磅數之差、紙面有手感粗細之別、紙紋花樣百出、紙纖維豎直縱橫有致、紙色豐富多彩、紙張大小規格多樣等。在加工上，打凸、燙金、模切、軋孔、折疊、糊裱、印色、上膜等各種樣式，便於不同需求的運用，且環保好加工，方便回收再製作。

　　依「加工方式」來分，紙張的種類大致可分為非塗布紙類與塗布紙類。分述如下：

1. 非塗布紙類（Uncoated Paper）

　　表面經上膠處理，未經塗布塗料的紙張，紙質較粗、吸墨性強，一般使用於線條或粗網線之印刷。非塗布紙類的常見紙品可見表 1-1。

表 1-1 ——
非塗布紙類的常見紙品

模造紙	道林紙	再生紙
模仿道林紙之稱，紙張表面經上膠處理，用於書寫或一般普通印刷品。	具有比模造紙更平滑及剛挺之紙性，耐折性較佳，適合對紙力要求高的產品。	為百分之百廢紙回收漿抄造，紙色灰白，不透明度高，適合書寫、線條文字印刷。

2. 塗布紙類（Coated Paper）

表面經過塗布壓光處理的紙張，紙質平滑不起毛，伸縮性低，適合用於彩色及細網線之印刷。塗布紙類的常見紙品可見表 1-2。

表 1-2 ——
塗布紙類的常見紙品

單面銅版紙
一面塗布壓光，另一面上膠處理，兩面性質不同，適合兩面不同的加工用途，如塗布面用於彩色印刷，未塗布面用於單色印刷。

雙面銅版紙
兩面皆塗布壓光處理，紙面有光澤，具有良好的尺寸安定性，適用於一般彩色印刷品。

特級雙面銅版紙
兩面皆塗布壓光處理，且比一般雙面銅版紙具有更好的光澤，表面平滑細緻，適合如金屬類等光亮物品印刷。

壓紋銅版紙
雙面塗布再經壓紋處理之紙張，紙面光澤低，因經壓凸關係，紙面具立體感，適合於油畫複製品、美術設計等彩色印刷。

高級雪面銅版紙
兩面經塗布壓光處理，但採用粉質表面處理，紙面光澤低、不傷眼，適合國畫複製品及服飾布料等不反光物品的印刷。

輕量塗布紙（LWC）
紙張表面採輕微塗布處理，較非塗布紙具有更好的表面性質，品質介於塗布紙與非塗布紙之間，為適合不同需求而產生，如畫刊、高級畫刊及雜誌紙等。

上述為紙張的大致分類及適性說明，由於紙張的發展不斷在研發及演進，所介紹的內容難免有掛一漏萬之現象，因此仍需常與各地紙廠進行交流，以充實對各種紙品的瞭解。下文所介紹的紙品，是目前市場上，包裝較常使用到的紙材，將會依包裝用途大致分類，再依紙質細分類，介紹時也會搭配一些特殊印刷技術或加工技巧來延伸說明，使讀者在應用上能舉一反三。

01

3. 紙張的重量

紙張的基本重量，簡稱「基重」，是指每一種紙張依照規定標準面積（31 × 43 英尺的全開紙或其他規格），每五百張為一「令」（Ream）的重量。一令紙的重量單位，簡寫為「P」。如一令紙重 120 磅，稱為 120 磅紙。另外，有一種基重的單位是 g/m^2，此基重是以每平方米紙的重量為多少克來計算，如 $120g/m^2$，則表示此紙張每平方米重 120 克（g）。

基重因紙的厚度而變，基重愈大，紙張愈厚，價格也愈高。以國際規格計算 200 磅以下稱為紙張，但 200 磅以上的就稱為紙板，所以紙板它就比較無法秤基重，只能用條數的測厚儀去測量它的精準度，結果會較為準確（圖 1-3），如模造紙及銅版紙的基重一樣，但用測厚儀去測它時，有可能條數不相同，因為有經過壓紋的銅版紙質密度夠，摸起來手感較薄且紮實，而模造紙則手感粗糙且較厚。

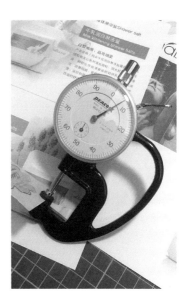

圖 1-3 ——
紙張用測厚儀。

4. 紙張的尺寸

紙張的尺寸有多種規格，一般分為國內通用尺寸和國際標準尺寸兩種：

(1) 國內通用尺寸

- 全開紙（正度紙，又稱為四六版紙）：31 × 43 in（787 × 1092 mm）。

- 菊全紙：25 × 35 in（635 × 889 mm）。

- 菊倍紙（大度紙）：35 × 47 in（889 × 1194 mm）。

- 小菊紙：22 × 34 in（558 × 863 mm）。

(2) 國際標準尺寸

- A 版紙：625 × 880 mm。

- B 版紙：765 × 1085 mm。

以下舉例說明各種印刷版式用紙的基本適性（表 1-3），如要求更好且創新的設計表現，可在凹、凸、平、孔（網）版的基礎上，加以應用各式版材來印刷。後續依不同的印刷需求，將紙材概分為平張紙類、利樂包、康美包、新鮮屋、紙盒、濕裱盒、紙杯、標籤紙、淋膜紙、工業用紙、回收紙。

表 1-3 ——
印刷版式用紙
的基本分類

凸版印刷用紙

平滑度要求較其他版式來得高，但橡皮凸版則可用粗糙的牛皮紙、瓦楞紙印刷。新聞印刷所用的捲筒紙，須有較高的抗引強度，有良好的吸墨性及不透明度，濕氣含量不宜過低，否則紙質脆硬，不利印刷。

平版印刷用紙

表面強度要大，以防剝紙。故銅版紙與新聞紙均不適合平版印刷。平滑度之要求則低於凸版用紙，因平版印墨的移轉量僅及凸版一半。吸水性大的紙張不適用。四色高速連續套印，以粗面紙為佳。

照相凹版用紙

平滑度之要求近於平版用紙，須富柔軟性，沾濕軟化後須具彈性，表面纖維須充分結合，使紙毛不致阻塞版孔。用紙以磨木紙漿較佳。

孔（網）版用紙

較不要求平滑度，可因應各種紙的表面纖維粗細，在網目厚度上設定，而網版油墨濃稠度佳、不透明，可輕易覆蓋於各式紙張。

平張紙類

1 銅版紙類
Art Paper · Copper Printing Paper

在 1940 年代「Art Paper」曾被直譯為美術紙。源起於歐洲用這種紙來印刷精美的名畫時，曬製所用的是銅版腐蝕的印版，因此依據以用途命名的慣例，把用於銅版印刷的美術用紙叫做銅版紙。

在我國的印刷及紙業界都將「Art Paper」稱為銅版紙，這種紙是在 19 世紀中葉由英國人首先研製出來的一種塗布加工紙。將又白又細的瓷土等調和成塗料，均勻地刷抹在原紙的表面上（塗一面或雙面），便製成了高級的印刷紙。紙張表面經白土粉、碳酸鈣或其他顏料（二氧化鈦、塑膠顏料等）和黏著劑混合處理，以改進顏色、光澤度及印刷適性。

於原紙表面經塗料塗布乾燥後壓光之塗布加工紙，其等級可分為下列幾類（表 1-4）：

紙張若有經過塗布，表面會較為細緻平整，相對印刷的效果也會比較好。銅版紙是經過塗布與壓光，光澤度與紙張表面的平整度比較好，彩色印刷的效果也會比模造紙來得細緻。另外，雪銅紙也有塗布的處理，但沒經過壓光，所以紙張的光澤比較柔和，印刷後雪銅紙色澤雖與銅版紙差不多，但光澤度與質感則截然不同。

表 1-4 ———
塗布加工紙的基本等級分類

塗布加工紙 之分類	適性說明
(1) 超級銅版紙	經兩三次塗布之最高級銅版紙，總塗布量每面在 25g/m² 以上，光澤度達 80° 以上，紙面極為細緻平滑，印紋非常清晰、亮麗，適用於高級畫冊、高單價產品包裝、重要檔等品質要求極高之印刷品。
(2) 特級銅版紙	依日本造紙業一般分類標準，每面塗布量約 20g/m² 之高級銅版紙，紙面平滑細緻，具優越印刷適性。分單面及雙面，單（每）面塗布量在 20g/m² 以上，經超壓光之塗布紙，稱作美術銅版紙。其硬度夠、紙張纖維長，所以挺度也夠，很適合方型盒印刷用（圖 1-4）。 圖 1-4 ——— 銅版紙有良好的硬度與挺度，適用於一般有造型的紙盒。
(3) 銅版紙	分為單面及雙面塗布之銅版紙，依日本紙業分類標準，其每面塗布量約 10g/m² 以上，經超壓光之塗布紙，供彩色印刷用。目前常用於文化出版、廣告設計、印刷裝訂等，是工商業界最常使用的紙種之一。
(4) 輕量塗布紙	依日本紙業分類標準，每面塗布量約 6 ～ 10g/m²，不經超壓光或經輕微超壓光，基重約在 50 ～ 75g/m²，供雜誌畫刊印刷用。
(5) 鈍面銅版紙	採粉面塗布壓光之銅版紙，光澤度約在 20 ～ 40°，具有高印刷光澤。
(6) 雪面銅版紙	光澤度在 20° 以下之粉面塗布壓光銅版紙，紙質細柔不反光且不傷視力，適合化妝品或柔性商品使用。
(7) 壓紋銅版紙	分方格紋、花紋、布紋、細皮紋等。紙的表面都經過特殊壓紋處理，立體效果佳，專供高級畫冊的封面設計、藝術品複製印刷或需要具有手感的包裝紙材使用。
(8) 微塗紙	經顏料塗布及壓光，改善紙面均勻性及提高平滑度，並提高紙張托墨性。每面塗布量 4g/m² 以上，不經壓光，基重在 35 ～ 80 g/m²，供雜誌印刷用。

01

從上述說明中可知曉，在包裝設計裡，銅版紙也是使用率最高的一種紙材，它的開發成熟度很高，適印品項很廣，廣受各行業的使用。設計方案採用銅版紙，出錯率是最低的，但也因此而缺少特色，此時就需要一些印刷後的加工來提升包裝的整體質感（圖 1-5）。

圖 1-5 ———
銅版紙其長纖維的特性，適合用於軋模切及摺結構的造型紙盒。

2 ｜ 模造紙類
Simili Paper

　　模造紙是以化學漿及部分機械漿抄造而成的印刷書寫用紙，紙質較道林紙稍差，色澤略黃、韌性佳、拉力強且價格便宜，使用相當普遍。因未經過塗布處理，紙張本身的光滑度比銅版紙來得差，所以印刷後的效果無法與銅版紙相比，又因未經過塗布處理的紙張表面較不平整且吸墨率強，印刷後效果較為暗沉，對比度及明亮度就無法呈現出來，也容易有色差的問題（剛印刷完到油墨晾乾或烘乾後顏色會有些微變化），因此塗布與壓光做得愈好，紙張愈平滑，經過印刷後的飽和度、明亮度、對比度與色彩鮮豔度都會比較好。

　　因模造紙色略黃，紙漿原料為舊紙、破布等，經上膠處理，厚度高且不透明度佳，適合一般閱讀性書籍及書寫用紙、書寫簿冊、產品說明書、信封信紙、便條紙、日曆、活頁紙、廣告傳單等。其等級可分為下列幾類（表 1-5）：

表 1-5 ———
模造紙的基本等級分類

模造紙之分類	適性說明
(1) 雜誌紙	專為雜誌設計生產，紙質輕薄便於郵寄，光滑度與銅版紙類似，色澤接近模造紙，印刷效果介於兩者之間，是經濟型的紙張（應用厚度：$70g/m^2 \sim 90g/m^2$）。
(2) 模造紙	印刷與書寫用紙，白度佳、吸墨力強，印刷效果清晰，可長久保存，用途較廣（應用厚度：$45g/m^2 \sim 200g/m^2$）。
(3) 染色模造紙	經染色處理，有黃、綠、洋紅、藍等，適於單張傳單、插頁等用途。
(4) 壓紋模造紙	可分布紋、水紋、雲彩紋、孔雀紋、萬壽長紋等，表面經各種壓紋處理，質感線條優美，適合信封、內頁、封面、說明書及手提紙袋用（圖 1-6）。 圖 1-6 ——— 壓紋模造紙較為便宜且耐磨，常被使用於手提袋。
(5) 畫刊紙	雙面經輕度塗布處理，類似雪面銅版紙，不透明度高，可供彩色印刷，作為內頁、插頁等，價格較模造紙高，為畫刊圖冊的主要用紙（應用厚度：$70g/m^2 \sim 150g/m^2$）。
(6) 道林紙	表面經輕度塗布處理，光滑緊致，白度較低，為較高級的刊物印刷用紙（應用厚度：$50g/m^2 \sim 160g/m^2$）。
(7) 印書紙	印刷適性優，與一般模造紙大致相同，但紙面較平滑。因考慮閱讀時保護眼睛的問題，因此紙張多為米黃色。為一般書刊的理想紙張（應用厚度：$45g/m^2 \sim 120g/m^2$）。

01

在包裝紙張應用裡，模造紙也算是使用率高的一種紙材，因其粗糙的表面，有時會特別利用其質感而刻意拿來應用，但因在油墨顯色度上較難控制，一般多以單色或套色的方式來印製。如在局部加上亮光油，效果就很好，其最多是使用在內盒、盒底裱褙或手提紙袋等（圖1-7）。

圖 1-7 ———
模造紙有其特殊的手感，稍加施予印刷後加工，就有很好的質感。

3 ｜ 美術紙類
Art Paper ———————————————————————————

早期由美術材料社進口一些特殊用紙，專供畫水彩或素描使用的紙張，因紙價很高，較少用來印刷，卻會在美術課程中使用，後來這類紙張就以美術紙稱之。近年來很多造紙廠，因市場需要相繼抄製，造出各式各樣非屬銅版紙類的紙張，即統稱為美術紙，其特性大部分為偏厚磅數的紙，種類色樣及紋路繁多。

歐美規格與日系規格在美術紙上雖不大一樣，但每年皆有廠商推出各種多樣的美術紙，而多年來美術紙類的大宗用紙分為以下幾種：萊妮紋、雲波紋、象牙紋、儷格紋、骨紋等幾種傳統的紋路紙張，再搭配塗布量的不同、壓亮度的不同以及染色的變化，便產生林林總總的紙張選擇。萊妮紋紙表面有不規則細緻「十字」壓紋，能表現平衡網底之視覺效果，印刷後更有一股高雅細緻的質感，具有優越的印刷表現力及工藝效果（圖

1-8）。雲波紋紙具有棉絮雲般的波紋，表面有不規則如鐵鎚打造出的細小波紋，紙張觸感扎實，其若有似無的裝飾感具悠閒典雅般的感受。

紙張的基重大致分為：

(1) 書寫（Writing）：$75g/m^2 \sim 90g/m^2$；

(2) 薄卡（Text)：$110g/m^2 \sim 160g/m^2$；

(3) 厚卡（Cover）：$170g/m^2 \sim 350g/m^2$ 之間。

在包裝紙材的使用上，很少有人拿美術紙直接上機印刷，因印刷的版壓會破壞美術紙的紋路，大部分會選所需要的有色美術紙，再上一些工藝即可產生高質感的效果。

各廠商所推出的各種美術紙，都會依紙質紋路的特性，再加上自己廠牌的特性來為紙命名，上述是最傳統性的紋路，因此各廠商皆會出品，其名稱也大致相同（圖 1-9）。

圖 1-8 ———
不規則細緻十字紋是萊妮紙的特性，上墨後呈較雅的色系。

圖 1-9 ———
美術紙紋眾多，常被用於禮盒的裱紙，陳列時具有雅致的視覺效果。

01

4 ｜ 特殊紙
Special Paper

近年來，在數位媒體的發展下，傳統紙業相對受到部分用紙量減少的衝擊，因此各紙廠相繼推出一些少量多樣的紙品來，其中最常見是採用金屬粉或珠光粉來塗布處理。尤其是珠光紙特別多，再加上各式各樣的壓紋效果，並引入流行色的預測機制，讓這類特殊紙向多元化發展（圖 1-10）。

傳統的合成紙（以塑膠合成 PE 或 PS 為原料）、石頭紙（以石頭磨成粉為原料）、棉紙、宣紙、蔥皮紙（表面蔥皮狀的特級打字紙，經壓紋處理，雅致、強韌、有質感）、聖經紙（質輕、透明度高，是印刷適性良好的高級薄紙，適合厚頁數，如《聖經》、辭典的印刷）、格拉辛紙（經特殊處理壓光而成的薄紙，用於單品內包裝紙、相簿、集郵冊等，或用來校對，又稱「半透明玻璃紙」或「油蠟紙」）、描圖紙類（經高度打漿後以強壓壓光機處理過之紙張，呈現半透明效果，用於單品外包裝紙、禮盒襯紙）、糖果紙、郵寄紙等。

圖 1-10 ——
採用珠光紙，印上油墨會呈現金屬感，在禮盒的展示效果上很特殊。

　　以上各式各樣的特殊紙，有些是紙，有些是類似紙或是仿紙，其中大部分都以塑膠為介質而成型，所以建議採用 UV 油墨來印刷，易乾燥、不背印，且著墨容易，色彩也較為飽和（圖1-11）。

圖 1-11 ———
棉紙質感好但不易印刷及保鮮，經裱褙加工後，在乾果、麵包的包材上被應用極廣。

5 │ 牛皮紙
Kraft Paper

(1) 粗面牛皮紙：表面未經處理，纖維較粗。

(2) 壓光牛皮紙：表面壓光處理，多用於小型紙袋。有單面壓光與雙面壓光之分。

(3) 特級牛皮紙：紙質較細，韌性強，一般為信封袋、公文袋、包裝手提紙袋等用紙。含有黃、白、灰、褐等色（圖1-12）。

圖 1-12 ———
牛皮紙質強韌的特性，很適合用於重複使用的紙袋類包裝。

6 卡紙板
Card Bristol Paper

(1) 銅西卡：雙面都經特殊壓光處理，適用於卡片、封面的彩色印刷。

(2) 雪面銅西卡：表面粉光處理，色澤略黃，適用於高級彩色印刷卡片。

(3) 西卡紙：表面光滑，反差對比強，適用於卡片、書籤、紙盒等印刷。

(4) 白底白雪紙板（或灰底白雪紙板）：僅塗布未經壓光處理的卡紙，適用於繪圖及紙盒內襯之製作。

(5) 白底銅版卡（或灰底銅版卡）：表面經塗布處理，印刷適性良好，適用於較大型的包裝彩盒等用途（圖 1-13）。

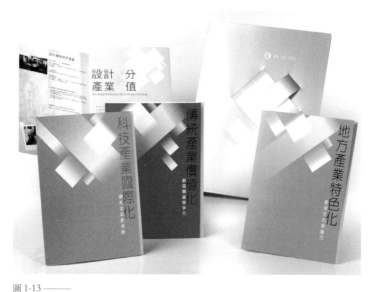

圖 1-13 ———
卡紙類因表面處理光美且纖維長，適合做為資料夾及包裝彩盒。

紙的紋理

在造紙的過程中，抄紙機上的紙漿成流體狀的運作，紙漿纖維受到抄紙機的水流慣性運動作用影響，其排列方向和抄紙機的運動方向保持平行，而形成紙張中的纖維，朝同一個方向排列的情形，我們稱為「紙的絲流」（圖 1-14）。

圖 1-14 ———
紙的絲流即是紙張中纖維排列的方向。

圖 1-15 ———
紙張裝訂成冊其絲流方向應該平行於裝訂邊或是摺線邊。

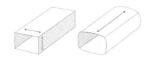

圖 1-16 ———
包裝盒絲流影響大，一般會採絲流方向平行於盒口的方式製作。

紙張的絲流方向如平行於紙的長邊者，稱之為縱紋紙（亦稱順絲流）；紙張絲流方向平行於紙的短邊者，稱之為橫紋紙（亦稱逆絲流）。絲流會影響彩色套印的精準度，縱紋紙遇水氣，其伸縮變形係數小於橫紋紙，而裝訂成冊其絲流方向應該平行於裝訂邊或是摺線邊，這樣所裝幀成冊的書刊的翻閱順暢性較高（圖 1-15）。在包裝盒印製條件中，絲流影響更大，一般會採絲流方向要平行於盒口，如此盒型才能方正，挺度強、承受力大，適用於堆疊陳列（圖 1-16）。

紙張紋理鑒別方式

1

摺紙法

將所使用的紙裁切成小張，橫摺一次及縱摺一次，立刻可以從摺痕中觀察，摺痕較為平滑的方向即為絲流方向（圖 1-17）。

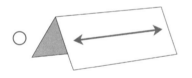

圖 1-17 ———
摺痕較為平滑的方向即為絲流方向。

2

撕紙法

分別從紙的垂直與水平各撕開缺口，若撕痕較為平直且順手，此為與絲流方向平行（圖 1-18）。

圖 1-18 ———
撕痕較為平直、順手的方向，即為絲流方向。

3

紙條法

將紙的長寬兩邊各裁切一等寬長的紙條，將兩紙條重疊並握住尾端後上下交換。由於絲流方向的硬度較大，若兩紙條分離，則上面紙條方向為絲流方向，若兩紙條密合則下面紙條方向為絲流方向（圖1-19）。

圖 1-19 ———
交互重疊方向各異的兩紙條，硬度較大的 B 紙條代表絲流方向。

4

濕紙法

將紙放在水面上或在紙面上沾水，紙張捲曲的方向軸線必定與絲流方向平行，立刻可以鑑別出紋理走向（圖 1-20）。

圖 1-20 ———
紙面上沾水可測絲流方向。

利樂包

(Tetra Pak，簡稱 TP)

　　瑞典利樂包建立了一個觀念：「一個包裝應該要節省多於花費」，因此產生了利樂包磚形無菌包裝。1966 年，第一部機器安裝於瑞典，從此改變全世界的包裝工業。最明顯的變化是在處理牛乳、果汁和其他易腐壞食品的保存上，這種包裝能夠保持產品的營養價值達數月之久，且運銷和貯存時都不需冷藏。

　　利樂包約於 1975 年引進入亞洲，當時廣告訴求口號為：「包新鮮、包營養、保健康」。廣告影片上，一位金髮的瑞典體操選手做著傳球的體操運動，意味著將歐洲的先進科技飲料包裝傳入亞洲。而到目前為止，利樂包生產充填之機器，大部分還是只租不賣，以確保利樂包公司供應「包裝材料」的專賣。現今利樂包已廣泛應用於牛乳、果汁、飲料、水、葡萄酒、豆奶、食用油、奶油、醬油、鮮奶油、豆腐、調味醬、布丁等液態與半固態的產品上。

　　利樂公司生產的無菌紙盒包由 75% 的紙、20% 聚乙烯和 5% 鋁箔所組成，擁有 6 層保護層。由外而內依序分別為：聚乙烯、紙、聚乙烯、鋁箔、聚乙烯、聚乙烯。

(1) 聚乙烯層：用來防水、及防止外界濕氣的侵襲。

(2) 紙層：為主體，占 75%，用來使包裝穩定堅固。

(3) 聚乙烯層：黏附層，用來淋膜黏著。

01

(4) 鋁箔層：厚度約頭髮的 1/5，阻隔光線、氧氣和異味，無接觸飲品。

(5) 聚乙烯層：用來黏著內部聚乙烯層與鋁箔層。

(6) 內部聚乙烯層：用來密封飲料內容。

　　其包裝材料的專利在於由多種質料的不同薄層黏合而成的七層保護層結構（六層材基結構＋最外層的油墨）。聚乙烯便利於加熱封口，且對食物沒有毒性。鋁箔用來隔絕光線、濕氣、具保鮮及遮光性，並可防止氣體外洩。而紙是選用原生處女紙漿製成，以確保接觸食品的安全性。另有原紙（牛皮紙色），是未經過漂白加工的紙，成本較低，常用於兒童營養午餐的保久乳（圖1-21）。此類包裝材料坊間稱為「積層包裝材料」，若將每層材料單獨放大千倍看，會發現有很細的毛細孔，而運用七層交錯積層便可把毛細孔減到最低，達到將填充物與外界絕對隔絕的功能。

圖 1-21 ——
未漂白的利樂包原紙，常被使用於兒童保久乳類的包裝。

　　利樂包採用無菌充填的方式，是將包裝材料置於液面下來進行充填作業（圖 1-22）。在包裝充填過程採用 U.H.T 瞬間超高溫殺菌處理，所以不用添加防腐劑、不需冷藏，即可讓包裝內的食物在常溫下保存 6 個月以上。

　　Tetra（四角形）Pak（包）的命名，是由磚形無菌包裝的創意而來。因採磚型結構設計，表面張力小，實心內部沒有空氣，壓力均衡，包裝材料不必承擔負荷，矩形的形式在架上陳列也很好排列，正面、側面分明，不易亂，運送時能夠組合成最緊密的單位，大量節省了運費。另外，其視覺的設計面積比圓罐型（Can）的設計面積大，長寬近黃金比例分割（圖 1-23）。事實上，不只有常見的磚型包裝，整體利樂包有三大分類：

圖 1-22 ——
包材成型後，在液面下充填是利樂包研發的技術。

圖 1-23 ——
矩型的磚型包材組合緊密，陳列、運輸都相當經濟。

1 ｜ 無菌常溫系列

(1) 利樂磚（Tetra Brik Aseptic）。利樂磚首創於 1963 年，呈矩形結構，可提供多種不同開口，外形方正具備最有效的堆疊和存放特性，最常使用於保存期較長產品的包裝材料。包裝的五個醒目平面都可傳遞資訊，容量從 80 ～ 2000mL 不等，均提供多種印刷、尺寸和閉合方式，適用於包裝各種乳品、果汁產品以及其他類型的飲料（圖 1-24）。它的推出，為液態食品行業帶來了革命性的改變。

(2) 利樂鑽（Tetra Prisma Aseptic）。利樂鑽是根據利樂無菌系統原理開發的一種八面形包裝，於 1997 年問世。此包裝具備引人注目的獨特外形、易於手握、方便傾倒，加上可重新封口的旋蓋，更添其便利性。適用於果汁、奶類製品、冰茶、有機產品等產品的包裝。其印刷可以體現金屬效果，使在貨架上更添魅力。包裝容量從 125mL 小包裝至 1L 家庭裝不等（圖 1-25）。

圖 1-24 ———
目前市面上最常見的磚型包材，利樂包彩色印刷包。

圖 1-25 ———
利樂鑽的塑料上蓋設計，使用方便。

(3) 利樂晶（Tetra Gemina Aseptic）。利樂晶是全球第一個為果汁和乳品所提供的無菌屋頂型包裝。這款利用利樂無菌核心技術的全新包裝系統於 2007 年推出。

(4) 利樂枕（Tetra Fino Aseptic）。利樂枕是枕頭形狀的紙包裝，於 1997 年推出。此包裝系列從利樂無菌技術發展而來，使生產廠商在獲得高經濟效益的同時，也提供了消費者經濟實惠的選擇（圖 1-26）。

(5) 傳統包（Tetra Classic Aseptic）。利樂傳統包是四面體包裝的名稱，於 1952 年推出的第一種包裝，其無菌型款式於 1961 年面世（圖 1-27）。

(6) 利樂威（Tetra Wedge Aseptic）。無菌利樂威於 1997 年推出，同樣基於利樂無菌技術而發展。其全新且獨具創意的外形在貨架上十分醒目，而且所使用的包裝材料極少。

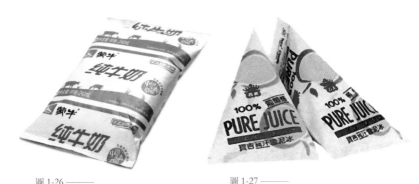

圖 1-26 ——
枕頭型包裝結構，攜帶方便，是一款經濟實惠的保鮮紙包材。

圖 1-27 ——
利樂包於 1952 推出的第一個包裝——「傳統包」。

2 ｜ 冷藏包裝系列 —————————————————

(1) 利樂冠（Tetra Top）。利樂冠於 1986 年推出，是種可重新封口的方形圓角包裝，整個包裝的成型、灌裝、封蓋皆一氣呵成。包裝開口既方便打開，又易於傾倒和再封口，是塑膠頂蓋和紙盒的完美組合。該包裝有多種外形可供選擇，尺寸 100 ～ 1000mL 不等。該包裝節省空間、便於堆放，用完後處置簡易，只需壓扁即可回收。紙盒表面100% 可印刷，還可輕易選擇多種顏色、尺寸和功能的瓶蓋，滿足各種類型的消費者。此系統也適用於冷藏產品以及酸性常溫非碳酸飲料。

(2) 利樂皇（Tetra Rex）。利樂皇呈長矩形，頂部為屋頂型。此包裝目前在世界各地被廣泛應用於有巴氏殺菌的產品中，是冷藏乳品和果汁產品的完美之選。它為設計者及企業提供靈活性、經濟性、高效率和可靠性，包裝規格更可在幾秒之內完成各種容量轉換，在利樂系列裡算是較普遍的。

3 ｜ 食品包裝系列 —————————————————

利樂佳（Tetra Recart）。利樂佳為紙包裝系統帶來革命性轉變，它為傳統罐裝或玻璃瓶裝的食品，如水果、蔬菜和寵物食品等提供另類包裝選擇。

利樂包的印刷方式，由樹脂凸版代替橡皮版、平版、照相凹版三種，各品牌印刷版採單塊版，可隨時跟其他包裝組版印刷，以增加隨時再版的機動性，並大致分成彩色版及套色版兩種印刷方式，套色版可用過網處理，網點儘量採 30％、50％、

70％的方式。網點對比大效果較好，如皆採用 30％以上 70％以下的網點，那差別就不太大，因為樹脂版印壓大小有時會使網點擴大或縮小（圖1-28）。

圖1-28————
善用平網套色的技巧，不用網點也能創造出多彩的利樂磚型包。

另外，字體的選用最好是黑體字，深色壓淺色，淺色需做補漏白，如在淺色上做反白字，字則要加黑邊，以增加明視度。而套色之誤差容忍度在 0.1 ～ 0.2mm 之間。彩色版用平凹版印刷，除印刷四色外，可再加特別色（Pantone）使用。油墨皆採用水性食用級的油墨，既環保又安全（圖1-29）。

除了利樂包，市面上還有幾款類似的無菌紙包裝，其大致的發展原則皆以紙為基材，再經塗布或淋膜 PE 加以保藏，來延長產品保存期及穩定性。

圖1-29————
利樂包公司的專屬套色用色票，其油墨皆採無毒性的食用級油墨。

康美包

（Combibloc，簡稱 PKL）

01

　　康美包是德國食品加工業集團 Jagen-berg 家族旗下的 PKL 公司生產的無菌包裝，亦是食品長期保存、無菌紙盒包裝生產商及相關灌裝設備供應商。康美包所採用的無菌加工方法能夠為高品質食品提供安全的保護，其生產的各個環節都積極注重環保，包括原材料的獲取、產品的生產、灌裝系統的操作、產品的運輸以及工廠產生出廢舊產品的迴圈利用等，皆有一套標準的作業程式。

1 ｜ 包裝結構

　　康美包系統目前有「康美磚型包」（Combibloc）和「康美多角包」（Combifit）的飲料盒（圖 1-30）。其中包括牛奶、乳製品、各種純果汁、高含量和低含量果汁飲料、包裝水、即飲茶品、維生素飲料、能量飲料，甚至葡萄酒也都可使用。

　　從利樂包到康美包都是以紙質來當包裝材料，並由機器來加以成型，在矩形的基本結構上，創造出多種造型及款式，光憑這點就足以成為包裝結構上的典範。

　　在盒蓋開啟裝置的研發上，康美包也具有悠久的歷史。早在 1993 年，康美壓蓋（CombiTop）已投入市場（圖 1-31），是首家為無菌飲料紙盒包裝提供開啟裝置的廠商。

此後，其他多項創新成果接踵而至，如康美拉蓋（CombiLift）和康美旋蓋（CombiTwist），還有最新產品康美快易旋蓋（CombiSwift）。

圖 1-30 ———
基本的矩形結構，經由創意的巧思產生了獨特的造型。

圖 1-31 ———
此包裝採用康美包包材，其盒頂白色塑膠蓋即為「康美壓蓋」。

2 | 包裝材料 ————————————

資源是寶貴的，節能減碳是全球企業現今的重要指標，因此設計新技術和開發新方法，促進迴圈再生和節約自然資源，都成為企業的責任。所以在產品的開發及包裝的材料選用上，都相當重視資源的迴圈利用及再生價值。

01

　　康美包紙盒的特點是材料的 75％～ 80％都是木質纖維，這種纖維主要來自斯堪地那維亞森林，該地樹木增長的數量保證大於採伐的數量；而另一個重要特點是它所使用的都是極其強韌的木質纖維，這種纖維是從毀壞、枯死的樹木加工或者採用木材加工廠生產的廢品所製造。

　　康美包紙盒的原材料構成，是透過三種物質以最佳比例結合。其源頭節省了原材料，每一種組成物質也都非常便於回收利用，更不斷的改善生產流程，進而提高環境保護的能力。另外，它生產紙板所需要的 70％能量來自可再生資源，僅有 30％來自有限的不可再生資源，而為了讓能提供長期保存功能所必需的鋁箔含量降低 30％，其厚度甚至薄於一根頭髮絲。

　　通過與原料供應商的合作，康美包更開發了作為包裝原材料的未加工紙板，使其重量減少了 23％，1L 容量的紙盒目前僅重 28g。這種紙盒採用新的板層結構，由樺樹漿、松樹漿所組成，中間層則為機械製的木漿。平整折疊的預製紙盒在被運到灌裝廠的路上，能大幅提升卡車的裝載力，接著灌裝後的紙盒成品以卡車運輸時，液體容量的重量占 95％，包裝僅占 5％，這樣可大幅降低卡車運輸燃料的消耗，進而降低空氣的污染值。另外，康美包的紙盒產品也降低了氮氧化物、一氧化碳（CO）和二氧化碳（CO_2）的排放量，而這些都是導致溫室效應和森林面積減少的主要元兇，從這個角度而言，紙盒帶來的污染遠遠低於體積大且重量沉的包裝產品。

（四）
新鮮屋
（Pure-Pak，簡稱 PP）

新鮮屋（屋頂型紙盒）之包裝結構，是由美國國際紙業公司（International Paper，簡稱 IP）首先使用（圖 1-32），其材料為聚乙烯（PE）、紙、聚乙烯（PE）之複合膜加工紙，其中紙材部分採用原生紙漿製造而成，它的長纖維特性能夠使包裝成型後更為硬挺。另外，它所採用的積層複合膜技術，可增加紙容器之防濕性，能阻斷氣體且耐熱性佳，但缺點在於保存期限不能太長（一般在 7 〜 10 天內），需冷藏保鮮，目前以鮮奶、果汁及茶飲料使用較為大宗。其印刷方式跟上述的利樂包、康美包相同，分為彩色版及套色版方式印製，容量上也有多款可選用（圖 1-33）。

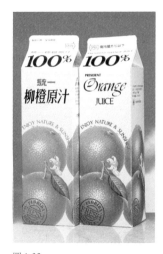

圖 1-32 ———
此包裝的特色在其屋頂式的結構，被稱為新鮮屋包裝。

圖 1-33 ———
套色印刷受色版數的限制，可善用點、線、面的元素，來創造豐富的色彩。

01

㊄
紙盒

　　紙盒又稱「彩盒」或「花盒」，在包裝材質上占的比重很大，因長期以來設計人員接觸最普遍的材質是「紙」，信手拈來相當方便，可塑性也高，再加上目前世界各大紙廠對商品的研發不遺餘力，整體朝著穩定的方向發展，然而光有好的材質是不夠的，還需要有好的印刷技巧及後期加工的配套，方能使一種材質產生多樣的變化與應用，使其被更普及的接受。

　　在環保的考量下，無節制的使用紙是不被接受的，也曾有人高調提出無紙的生活，然而事實上人類的生活仍無法完全離開紙。數位媒體的發達、電腦商品的廣泛，並無法完全取代紙材，因為人類對「紙」有深厚的情感，非冰冷的網路媒體所能替代。因此，在包裝材料的選用上，就是要那一份立體「紙感」。如今在紙的使用上，設計師們除了善用這些有限資源的紙材，更要以嚴謹的態度去面對設計，這也是一位設計師的職責，讓創意及自然保持一定的平衡，透過設計過的模切，可使商品更有質感（圖1-34）。

圖1-34 ——
模切的型式可以改
變結構，也能增加
紙盒的挺度。

　　紙盒的形式大小種類繁多，一般在印刷界稱為「彩盒」，而目前紙盒後加工的配件很多，在承重上如要全靠單層紙材來承受，恐有不盡理想之處，此時就可仰賴後加工的材料與技術克服，也可用最少的紙材資源來創造出經濟實惠的紙盒包裝。

　　此外，紙盒包裝須考量到外界環境的適應性，以中國為例，土地幅員遼闊，南北氣候濕度差異大，紙盒南製北送是常有之事，故應慎選合適的紙材，加強後加工的工序，才能在不同的地理氣候下，避免成品變形毀壞。同時，在紙盒的設計上，設計師必須瞭解紙的纖維（紙絲）走向，方可折出一個硬挺的紙盒。（圖 1-35）

圖 1-35 ———
矩型的結構是紙盒的基本款，而紙絲的經緯也決定了成型的挺度。

（六）
濕裱盒

　　濕裱盒又稱為「濕盒」，是在市面上被廣泛使用的一種盒型結構包裝，普遍用於禮盒上。其製作工序主要在印刷後加工採用濕漿塗糊刷於印好的裱紙上，再裱褙於底材上，因而稱為「濕裱盒」。視被裱褙的材質不同，可採用「水性膠」或「動物性膠」來當裱褙劑，底材由於被裱紙包覆在內，因此通常選用較經濟的基材，一般是選用較粗糙的灰紙板或工業用厚卡。

　　另外，盒型造型也有多元的變化，在製作時先製作輔助模具來定型，使紙盒乾燥成型（圖1-36），可以設計出曲面的盒型，其盒型展示效果很好，不必受限於紙張的直、豎、橫、斜、經緯、縱列之限，在裱紙的使用上有更廣泛的選擇，除了純紙材外，各式加工紙、布料、人造皮料、塑膠等皆可拿來當作裱材。

圖 1-36 ———
曲面造型的硬式紙盒，在模具的加持下，已是常見的包裝。

　　目前市面上常見的錦盒，就是採用濕裱盒的代表，而精裝書的封面也多是採用濕裱盒的做法（圖 1-37）。濕裱盒所製成的禮盒，拿在手上就多了份厚重感。近年來因濕裱盒的使用量很大，廠商也推出各式各樣的精工小配件，來搭配各式各樣的需求。

圖 1-37 ———
精裝書的封面與錦盒的製程相同。

紙杯

　　談論紙杯就要先從「紙張」說起，一般紙張沒有經過加工就無法防水，更何況是要拿來製成杯子裝水，因此要能裝水就必須先在紙的表面加工處理，才能防水不漏。在防水加工處理上，常見有 PE 淋膜法及塗蠟法。

1 | PE 淋膜法

先將紙淋上 PE 膜再製杯，適合熱飲使用。在日常生活中，有時會遇到紙杯漏水，其原因通常是淋膜後要再加熱加工製成杯型時，因加熱不均或淋膜材料不良造成接縫不密合，才會產生滲漏的情形。

2 | 塗蠟法

先將紙製成杯型再淋蠟，適合冷飲使用。由於淋蠟後會將紙接縫處都塗滿，所以製成的杯子不易滲漏，但嚴禁熱飲使用，因為高溫會把蠟給溶解，不僅會破壞杯子的接縫處，甚至一不小心就會喝到滿嘴的脫蠟（圖 1-38）。

圖 1-38 ——
慎選冷熱飲專用紙杯，才不會破壞飲品的美味。

上述說明了紙杯的應用技術概念，當我們進行包裝設計之前，必須先瞭解各式各樣可用的材料，才能應用這些材料去創造良好的形式及結構。例如有些飲料包裝是紙筒型的結構，它的創造基礎就是應用紙杯防漏水的技術所開發的（圖 1-39），因此，現成的材質或技術雖有時與設計師並無絕對的關係，但往往很多優質的商品包裝或良好的結構，其背後都少不了這兩大重點。

圖 1-39 ——
此款包材是由紙筒原理加上紙杯的概念而來。

標籤紙

標籤（Label）又稱為「貼標」。其項目在包裝設計的工作範圍內，也算是工作量相當大的一個品項。在發想創意之前，必須先理解此標籤是要貼於何物上，一般可分為「乾式」及「濕式」兩種標貼形態，而在貼標的工作上，又分為「機器貼標」與「手工貼標」，這些分類法都會影響所選用的材質及設計的手法。唯有事前充分瞭解資訊，才能避免完成的標籤在貼標或商品使用上出現問題。下列將依序說明這四類的不同結果。

1 ｜「乾式」標籤

用於一些不需碰水的商品上，其應用範圍相當廣，如常見的小標籤紙、郵寄名條貼紙或小藥罐上的標籤等，皆屬於乾式標籤，材質大多以紙質為主。

2 ｜「濕式」標籤

主要會遇到淋水狀況的商品標籤，如浴室內洗髮塑膠瓶上的標籤、廚房的洗碗精標籤等，這類商品都要長時間的親水，所以必須以具備防水性的材質來印製，方能使商品標籤不脫落或變形，一般皆採用 PE 塑膠或合成紙以達到品質的要求。另外，有些商品雖要親水，但無需長時間的使用，如啤酒、飲料等要放在冰櫃內冷藏，其櫃內水氣多，但取出後便會在短時間內飲用完而不必長時間使用到包裝材料，這類的標籤就可採用紙質。

01

然而，因其使用量與成本通常是企業重要的考慮，所以使用何種標貼型態與材質並沒有絕對的關係，上述僅是一般的基本原則。

3 │「手工貼標」與「機器貼標」

「手工貼標」在標籤的模切造型上面能有較大的變化，因雙手可巧妙地將標貼紙完美貼在你想要的任何材質上面。而使用快速的自動化「機器貼標」，在標籤造型上就不能有太大的變化，其模切的圓角也不能太小，因為機器快速將標籤紙撕離底紙（離型紙）時，會產生撕毀或撕不完整的情況，而機器貼標也只能貼於單方向性的曲面或圓周上面，較難貼於多向曲面的載體上。

不論是手工貼、機器貼，乾式或濕式，採用紙材或塑膠，其背面的上膠都可以用自黏貼紙（不乾膠紙）或一般紙，以機器上膠來達到貼標動作（圖 1-40）。

圖 1-40 ———
標貼紙會因手工或機器貼標而有不同限制，下層的白色紙材為離型紙。

（九）
淋膜紙

二十一世紀共同面對的課題，是保護地球環境及迴圈利用資源，為了實現這個目標，對生物分解性塑膠的期待與需求更加提高，PLA 淋膜紙就是這種需求下的產物。

圖 1-41 ——
原紙漿經淋膜處理的紙材，是盒餐的最佳包材。

美國嘉吉（Cargill）公司利用從玉米澱粉中所提煉出來的葡萄糖，作為生物可分解塑膠—「聚乳酸」PLA（Poly Lactic Acid）之主要原料，而其他農業原料，如米、甜菜、小麥以及甘薯等，也可作為 PLA 生產所需要之澱粉或糖分來源。未來 PLA 傾向利用當地最有優勢的穀類作物來當作生產的原料，目前正努力開發利用木質纖維素當作生產 PLA 的原料，如玉米乾草、麥稈、稻稈、甘蔗渣等，使生產的 PLA 的原料來源，由農業產品轉為利用農業廢棄物，如此便能大幅降低生產成本並節省地球資源。

PLA 淋膜紙是在紙上淋膜一層可分解塑膠，這種材質遇熱後，不僅沒有異味及毒素釋出，且吸熱後還會結晶並附著於紙纖維上，讓紙的挺度更強。主要成分為紙板（只有 10%～30% 為生物可分解塑膠），來自天然植物的原料淋膜於同樣來自天然植物的紙板上，所生產出來的紙製產品，無毒無公害，具有可完全生物分解的特性，更可經由回收打漿處理，再製成其他民生及工業用紙，如衛生紙與牛皮紙等。現今，淋膜紙廣泛的被運用在食品容器上，因其具有耐熱（耐溫可達 100℃）、防水、隔油的特性，盛裝熱食熱飲皆無問題，甚至還可微波，是目前餐盒材料的最佳選擇（圖 1-41）。

工業用紙

　　工業用紙的發展，主要應用於保護產品與運輸之用。在環保條件下，其紙品尚屬於半成品階段，有時設計師可以善用它「粗糙」的紙材特性，加以應用在商業包裝上。其堅硬的材質也很適合用來當作盒子的底料，外面再裱上特殊質感的美術紙，既能降低成本，又有挺實的包裝效果（圖 1-42）。

1 | 牛皮紙板
Liner Board

圖 1-42———
瓦楞紙雖然是工業型用紙，但加點創意巧思也能當禮盒。

　　是專做瓦楞紙板之非瓦楞層紙張之用，其表面常用未漂硫酸鹽木漿製成，中底層則可摻用廢紙紙漿，具有較高之耐破裂強度、環壓強度、較佳之印刷適性以及外觀等，同時還有較精美的白牛皮紙可選用。因此，雖屬工業用紙類，但在現代設計的應用下，很多材料也沒那麼界限分明了。

2 | 瓦楞芯紙
Corrugating Medium

是使用半化學紙漿製成之原紙，用以製成瓦楞紙板之瓦楞層為目的，其環壓強度高、成楞性、著糊貼合性佳。近來，為了因應包裝業的需要，廠商也推出一些彩色單面瓦楞紙，只要單純模切使用就可成盒型，而這類的盒子很適合一些樣多量少的禮品公司使用，規格化的盒型再加點裝飾就是很好的禮盒了。

另外，利用瓦楞芯的中空材質特性，也適合當成隔熱材，很多熱杯就外套瓦楞紙圈以減輕燙手感。因此，近年來已朝向微、浪、薄瓦楞紙發展，更適合材輕質強固的包裝材料採用（圖1-43）。

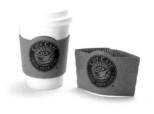

圖 1-43 ———
瓦楞紙芯向內，可減輕燙手感，材料便宜且實用。

我們一般常用的瓦楞紙板之楞條規格及厚度如下（表1-6）：

表1-6 ———
常用的瓦楞紙版之楞條規格及厚度

楞的類型	瓦楞紙厚度（inch）	瓦楞紙厚度（mm）	每公尺（米）的楞條數
A flute（A楞）	3/16"	4.8mm	108+/-10
B flute（B楞）	1/8"	3.2mm	154+/-10
C flute（C楞）	5/32"	4.0mm	128+/-10
D flute（E楞）	1/16"	1.6mm	295+/-13
E flute（F楞）	1/32"	0.8mm	420+/-13

01

3 ｜ 包裝紙
Wrapping Paper

指用於包裝之紙類，如水泥袋紙、夾層柏油紙、鋁箔褙紙、袋用牛皮紙等。

4 ｜ 塗布白紙板
Coated White Board

指單面或雙面均用漂白紙漿並經塗布處理，中層用廢紙漿或其他紙漿製成之紙板，其印刷適性佳，白度、光澤度、層間強度、折盒性高。

5 ｜ 非塗布白紙板
White Board

是單面或雙面均用漂白紙漿未經塗布處理，中層用廢紙漿製成之紙板。

6 ｜ 灰紙板
Chip Board

用廢紙為原料，通常經圓網機所抄成之紙板。

7 ｜ 油毛氈原紙
Base Paper For Asphalt Roofing

是專供浸漬柏油後製成油毛氈之原紙，以木漿廢紙、破布、羊毛等原料所製成，質地疏鬆柔軟，卻仍具適當強度之原紙。

（十一）
回收紙

日常生活中，每日所消耗的紙張數量相當驚人，如果沒有好好的回收利用，這樣持續消耗下去，紙資源將會開始失去平衡，因此回收再利用一直是紙類發展的研發重點。

回收紙經常被設計師們拿來再應用，在工業用途上，它可以裁成紙絲拿來充當緩衝材料使用，或是打成紙漿再造其它製品；在商業包裝設計上，因看到它的環保延展性，正可巧妙地拿來用於包裝設計上，增加商品的粗獷自然感，也可當商品包裝緩衝之用，卻不會因此而使商品降低價值感。如應用得當，反而會精準地傳達商品的獨特賣點（圖1-44）。因此，有一些產品設計師便抓住了自然環保風尚的概念，反而借此創造出很好的時尚商品（圖1-45）。

圖 1-44 ———
可將裁切剩的下料，拿來充當商品的緩衝材料使用。

圖 1-45 ———
將回收舊報紙裁成絲狀，縫於提包的夾層，很具環保風的商品。

01

　　在包裝設計上，也常將回收的廢紙打漿處理再塑成型使用，早期是用於商品的運輸包裝材料上，如代替泡棉固定於商品四周再放入紙箱內，以達運輸緩衝防撞之功能，後來也被應用到日常的消費品上，常見的是蛋盒、蛋托或是外帶飲料杯的底襯紙托（圖1-46）。這類由回收廢紙打漿成型的包裝材料，通常都是以原色面貌呈現，因其紙漿成型的模具成本低，開模時間快，廢紙成本更低又具環保特色，使其很適合轉移到商品的包裝材料來應用。目前市面上已有愈來愈多的正規商品包裝，逐漸採用回收紙打漿來成型的「紙漿模塑」為包裝材料，不論造型、風格、成本等皆很適合創意型的商品使用（圖1-47）。

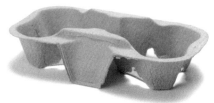

圖 1-46 ———
廢紙打漿後再塑型，成本低且實用，適合一次性使用的緩衝輔助品。

圖 1-47 ———
將廢紙打漿漂白後，再塑成型加上彩色腰帶，就是很好的促銷包裝。

介紹目前紙漿模塑的兩種分類及工藝技術，說明如下：

1 | 灌漿法（濕式）

首先從模具談起，灌漿法的模具比較細緻，一面是銅模，另一面是較細的金屬網絲模。銅模面上所雕刻的圖樣文字，塑型後清楚且表面平滑，而塑模後的成品，如有咬合之處，相對較為精準。另外，為了加強成型及避免因潮濕而變形的問題，增加其表面平滑感，可在紙漿內加入適當的松香粉（劑），這類型的紙漿模塑大多用於餐具與要求較精細的商品上。灌漿法又稱為「濕式」，是因在灌入紙漿後，濕漿未脫模就以烤乾的方式來使之乾燥定型，所以成品才能較為規格化（圖 1-48）。

圖 1-48———
灌漿脫模的方式定型成品，較為規格化。

2 吸漿法（乾式）

　　吸漿法在生產工藝上與灌漿法無太大的分別，吸漿法之模具一面是鋁模，另一面是較粗的金屬網絲模。因金屬網絲較粗，生產速度較快，相對較為便宜，但成品的質感也較為粗糙。吸漿法又稱為「乾式」，製漿成型後，以自然風乾方式完成，因天候難掌握，所以成品品質的精準度相對較差（圖 1-49）。

　　紙漿模塑的顏色有幾種可供選擇，首先大部分為土黃色，是以回收的瓦楞紙箱為基材，所以成品也就呈現土黃色，而這類成品多用於緩衝材質上。另外，還有用一般打印紙回收的紙張製成紙漿，此類成品雖然是白色，但略微偏藍；較好的紙材是由紙廠裁掉的紙邊回收製漿，成品顏色為牛奶白，又稱本白色。

　　染色工藝上，深色最難製成，且以黑色最為艱難，很容易染成藏青色。雖然在紙漿調色時看起來是純黑，但在乾燥過程中顏色會有變化，原本黑色紙漿會變成藏青色或深灰色。其他淺色的染色較則好控制，但仍須視製作廠商的工藝水準，有些廠商會自行開發特殊染色成為獨特商品（圖 1-50）。

圖 1-49 ———
吸漿法成品，其質感相較之下則較為粗糙。

圖 1-50 ———
紙塑顏色量大，可自行配色。

・ 塑膠

　　以包裝設計的領域來談塑膠的應用面，在學界與業界之間，就有著「不准使用」及「限量使用」的兩種論述，早在幾年前便有學界提出限用塑膠的論述，而企業跟進者沒有幾家，雖然有些企業團體也努力的在尋找替代方案，在塑膠的配方上引進先進的環保技術，但就其總體而言，比率還是相當少。日常的各式用品中，總脫離不了塑膠製品的入侵，對於其他產業依賴塑膠的嚴重性我們不得而知，但在包裝材料的領域裡，使用塑膠的範圍的確很廣，這情況目前仍呈正成長的速度在前行。

軟性積層塑膠薄膜

　　1950 年代以來，塑膠薄膜逐漸用於食品包裝，當時包裝材料的主流是玻璃紙（聚乙烯），而使用自動包裝機的食品生產始於 1970 年代。在此背景下，除了保護食品包裝材料的基本功能外，新的要求也陸續產生。在休閒食品中，必須防止產品吸潮和油脂變質，過去使用具有阻氣性的 PVDC 塗層 OPP（KOP）積層薄膜，但針對光線引起的油脂劣化之對策並不充分，需要進一步改善，所以有裱鋁箔的薄膜被研發出來（鋁箔為金屬具不透光），但在包裝封裝時產生針孔，包裝材料的阻隔性變差，因此需要考慮包裝機的適用性。在這些情況下，又開發了使用鋁沉積膜（又稱電鍍膜）作為包裝材料的包裝技術，統稱為「軟性積層塑膠薄膜」（俗稱 KOP）。

01

　　以現在的包裝工業發展來看，複合軟包裝材料已被廣泛的使用。複合膜的生產技術，已能使這類包裝材料具有保濕、保味、美觀、保鮮、避光、防滲透、延長貨架期等特點，因而被包裝業大量的引進使用，獲得極速發展。

　　積層包裝材料的定義：複合材料需兩種或兩種以上材料，經過一次或多次複合加工而組合在一起，從而構成一定功能的複合材料，故名「積層包裝材料」。一般可分為基層、功能層和熱封層。基層主要具有美觀、印刷、阻濕等作用，如雙向拉伸聚丙烯（BOPP）、雙向拉伸聚對苯二甲酸乙二醇（BOPET）、雙向拉伸聚醯胺（BOPA）、MT、KOP、KPET 等；功能層主要具有阻隔、避光等作用，如 VMPET、AL、EVOH、PVDC 等；熱封層因與產品直接接觸，需具有化學適應性、耐滲透性、良好的熱封性、透明性、開啟性等功能，如低密度聚乙烯（LDPE）、聚乙烯（LLDPE）、MLLDPE、CPP、VMCPP、乙烯（EVA）、EAA、E-MAA、EMA、EBA 等。

　　由於複合包裝材料所牽涉的原材料種類較多，其性質各異，哪些材料可以裱合或不能裱合、用什麼東西黏合等，問題較多而複雜，所以必須對它們精心選擇，方能獲得理想的效果。選擇的原則是：明確包裝的物件和要求、選用合適的包裝原材料和加工方法、採用恰當的黏合劑及層合原料。如按複合材質分類，有紙與紙、紙與金屬箔、紙與塑膠膜、塑膠膜與塑膠膜、塑膠膜與金屬膜、塑膠膜與基體材料、塑膠膜與無機化合物膜、塑膠膜與有機化合物膜、非晶塑膠膜與塑膠膜、基材與奈米類超微粒複合、基材塗覆或浸漬專用添加劑、複合包裝材料的多層複合等。

按複合成型後用途，大致分類為「乾式袋」及「濕式袋」兩大類，而根據各類產品的不同特性需求，複合包裝的種類主要有真空袋、高溫蒸煮袋、水煮袋、茶葉袋、自立袋（立式袋）、鋁箔袋、鴛鴦袋、高透明包裝袋等各種功能特性包裝（圖1-51）。

「乾式袋」主要應用於速食麵、餅乾、零食乾料食品（圖1-52）、紙手帕、洗衣粉包、民生消耗用品類等包裝（圖1-53）。1980年代末至1990年代初期，隨著新一代軟包裝器具和填充設備的引進，包裝內含物的範圍進一步擴大。一些膨化食品、麥片等包裝袋的透明度要求較高，而煮沸、高溫殺菌產品又相繼地上市，對包裝材料的要求也相對提高。耐油性、透明性、保味性，以及特殊的低濕熱封性和高溫蒸煮性的KOP袋在包裝上得到廣泛使用。在此基礎上開發的鍍鋁KOP袋，因其金屬質地及光澤，具有美觀、阻隔的性能，且因比複合鋁箔成本更低，即被迅速而大量地使用。

隨著包裝市場的不斷發展和變化，對包裝的特別要求也愈來愈多元。由於MLLDPE與LDPE、LLDPE具有良好的共混性和易加工性，可在吹膜或流延加工中混合MLLDPE，混合比可由20％～70％。這類膜料包裝材料具有良好的拉伸強度、抗衝擊強度、良好的透明性、較好的低溫熱封性以及抗污染性，用其

圖1-51 ——
在成型的扁平袋子底部多加一片，就可自行站立，展示效果佳。

作為內層的複合材料，被廣泛使用於冷凍、冷藏食品、洗髮精、醋、油、醬油、洗滌劑等，並適合上述產品在高速生產線上填灌，可避免在運輸過程中破包、漏包、滲透等狀況發生，此類在 KOP 包裝材料裡，稱之為「濕式袋」（圖 1-54）。

01

圖 1-52 ———
食品級的包材在基層上的選材很重要。

圖 1-53 ———
一般民生快消品選用積層包材，是擇其輕便及可大量生產的特性。

圖 1-54 ———
積層袋在冷凍保鮮及微波加熱上，都有很好的適性。

複合軟包裝材料內層膜的發展，從 LDPE、LLDPE、CPP、MLLDPE 發展到現在共擠膜的大量使用，基本實現了包裝功能化與個性化，並滿足包裝內含物保質、加工性能、運輸、貯存條件的要求。隨著新材料及配件的不斷推出，內層膜生產技術和設備的提高，複合軟包裝材料內層膜必將飛速發展。

積層軟包裝材料的印刷方式是採用凹版印刷，在現有的複合軟包裝材印刷設備上，皆可印到八色以上。而積層膜是透明的，因此在設計上若用到全彩的圖文，就要先印一層白色墨來鋪底，再印上四色，方能呈現真實的色彩。然而有時在貨架上會看到一些複合軟包裝，雖已鋪白底（因需快速的乾墨所以無法印太厚，而油墨如印太厚沒透明度也無法展現出好彩圖），但因透明度太高，還是會看到商品而產生設計不清楚的窘境，這時如成本允許，可以鋪印兩次白色，效果就會好些，或者是先印銀（銀是金屬粉所以不透明）再鋪印白，就可阻隔複合軟包裝材料的透明度（圖 1-55）。

圖 1-55 ———
上半部沒印白底，透明的積層包材，就能看到商品內容。

　　當採用「鍍鋁法」或「裱鋁箔法」的複合軟包裝材料，若不先印白底，直接印上黃色墨（因墨層很薄，會有透明感），就能產生金屬的效果。在一些膨化食品的包裝上，常見到這類的鍍鋁積層包裝材料，看起來具有很強烈的時尚金屬感（圖1-56）。

　　在裱合鋁箔的積層包裝材料上，也會有些質感差異的呈現，例如選用鋁箔的陽面（較亮的箔面）來裱合，經印刷後的效果較亮，金屬感很強；反之，選用鋁箔的陰面（較霧的箔面）來裱合，一般都用在藥錠或膠囊的真空鋁箔殼，其經過印刷後的效果就會比較霧面，金屬感也就沒那麼強。這樣的視覺效果就像一般印刷品上的燙銀與印銀質感，而要如何分辨鍍鋁或是裱鋁，可直接拿積層包裝材料對光看，當你可看透，那是用鍍鋁法；無法看透，則是用裱鋁法（圖1-57）。

圖 1-56 ———
不印白底，直接印彩墨（利用鍍鋁的效果）就能看見金屬感。

圖 1-57 ———
鋁箔正、背面的亮度不同，裱合後視覺效果也會不同。

收縮膜

　　收縮膜這類的包裝材料，屬於軟性包裝材料的一種，它是由整卷塑膠薄膜經凹版印刷完成後，再進行後續處理的包裝材料。最基本是將平張印好的塑膜成型為圈狀，再套入需要包裝的裸瓶上，經熱風加熱使圈狀塑膜緊縮，密合包覆於裸瓶上。

　　由於收縮膜（半成品）是要經過收縮步驟才能完成包裝成品，各種塑膠材質在經熱風收縮時，會產生縱向與橫向收縮係數不一的收縮比，通常橫向的收縮比會大於縱向。而成型為圈狀的塑膜需要大於裸瓶直徑很多，才方便由機器套裝於裸瓶上，同時橫向在收縮時會受限於被包覆的裸瓶造型而成型，因此為了應付這樣的變化，在完稿時一定要先計算出未收縮前及收縮後的比例（通常包裝材料供應商會提供完稿 Keyline），以免待印製成收縮膜（半成品）時，產生包裝收縮後變形的窘境（圖1-58）。

　　目前可作為收縮膜的材料相當多種，視實際包裝效果的需要，可選擇透明或不透明的塑膠，由此便延伸出所選用的塑膠是採「表刷」或「裡刷」的印製方法。

圖 1-58 ————
收縮膜常因瓶瓶的造型不同而有變形。

　　表刷，顧名思義由表面（正面）印刷，如一般紙材由正面
印刷，圖文呈正像圖，因此所選擇的材質屬於不透明的塑膠，
就需用表刷的方式來印製（圖 1-59），且通常不透明的塑膜都
以膠合為多。反之，若選用的材質屬於透明的塑膠，那就需要
以裡刷的方式來印製，即是在透明塑膜上先印所需的圖文，此
時所有的圖文都是反像圖樣，待圖文印好後再於上面鋪印白色
墨，把圖文全覆蓋住。當然也可視設計稿的需要，採用部分不
鋪印白色墨而產生塑膜的透明感，增加設計質感及層次感。通
常裡刷的收縮膜，其視覺效果較佳，因表刷的墨層會因濃薄產
生光澤不順感，在賣場的展示性會較差；而採用裡刷的收膜縮，
其正面都是光澤均順的塑膜表面，在賣場的展架上受光均勻，
視覺效果及光亮質感均較優（圖 1-60）。

圖 1-59 ———
表刷的顏色因正面印
墨，所以色感就比較
沒有光澤反射，呈現
較為木訥。

圖 1-60 ——
裡刷的視覺效果從正面看較為光亮，背面因印墨則較霧。

　　市售的商品包材以現在的包材技術發展，軟包材其複合技術與材料愈來愈成熟，且被廣泛的使用。複合膜的生產技術除了材料多元，其印刷色域也很廣，一般採用「凹版」及「柔版」印刷方式，而柔版的環保性已漸漸的被廣為接受。

　　介紹幾種塑料種類的應用，積層複合材料在製袋上，可視產品內容物的保存條件，採用兩種或兩種以上材料，複合裱褙加工而組合成單一包材。一般可分為：基層（印刷層）、功能層和熱封層（圖 1-61）。如下為複合材料加工組合方式及功能說明（表 1-7）：

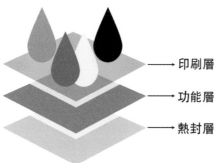

圖 1-61 ——
複合材料組合及功能。

表 1-7 ———
複合材料加工組合方式及功能說明

基層材： PET、OPP、ONY、PT、銅版紙、牛皮紙等。
特點：印刷適性佳，機械適性好，抗拉強度大，耐熱性好等。

PET（KPET）		
說明	聚酯薄膜是由聚酯樹脂所製成的薄膜材料，被廣泛的應用於各方面。	特性 機械強度高，介電性質良好，可用為絕緣材料。可使用的溫度範圍較寬（-70℃到150℃），含優越的水蒸氣、氣體阻隔特性，其外觀良好、商品價值高，對於油脂、有機溶劑，具有良好抵抗性，但不耐強鹼。

OPP（KOP、ORP、PLP、霧面OPP）		
說明	延伸聚丙烯（OPP、BOPP）膜，它是目前國內最常用的軟性包裝材料之一，不易撕開，但若有裂痕或切點，則很容易撕裂，因此起始撕裂皆很大。	特性 透明性佳、表面光澤佳、耐刮傷性好、水氣阻隔性佳、印刷適性佳，不耐熱（145℃ 3kg 1sec）收縮大，價格較低。

ONY（KNY、CNY）		
說明	尼龍薄膜具有優良的抗張強度（機械強度）、耐磨性及耐折裂性，因此被用為重容量的包裝材料。其主要缺點為極差的水氣阻隔性與吸水性，由於尼龍的親水特性，使其不宜單獨使用，必須與其他材料積層應用，為一種多采多姿的薄膜材料。	特性 良好的氧氣阻隔性，如真空包裝良好的香氣、臭味、溶劑阻隔特性；有熔點高及良好的耐低溫特性，可應用的溫度範圍寬廣；更有良好的高、低溫特性，適合使用於冷凍食品及煮袋食品，具有熱成型的能力。

01

功能層材： AL、各種 VM 膜、PAP 類、EVOH、PVDC 等。
特點：具有良好的水氣阻隔性，氧氣阻隔性，光線阻隔性，挺性。

各類 VM 膜：VMCPP、VMPET、VMOPP、VMONY 等。			
說明	所有塑膠薄膜皆可鍍上很薄的金屬層，鍍金屬膜可增進塑膠膜的氣體阻隔性、遮光性及抗紫外線，有金屬薄膜的外觀，以及鍍金屬可降低塑膠膜之熱穿透及傳導性，有保溫之效果。	特性	氣體阻隔性佳、水氣阻隔性好、遮光性佳、保香性佳、耐穿刺性優於 AL 美觀性。

AL 鋁箔			
說明	鋁箔的一般使用厚度 4-100μ，有良好的阻隔性，通常厚度在 25μ 以上是有完全的氣體以及水氣阻隔性。鋁箔可區分為硬質及軟質，一般鋁箔薄片必須以壓延油延壓以達到所需厚度，而壓延油是以熱揮發，霧面較不易揮發，所以一般 AL 殘油在霧面較多。 Pinholes 分佈：6μ ≦ 1000/m² 9μ ≦ 200/m² 12μ ≦ 10/m² 18μ 以上幾乎無針孔	特性	良好的剛硬性及摺痕性、外觀很明麗（美觀性）、很好的耐熱性、水氣阻隔性好、氣體阻隔性佳、遮光性佳、保香性佳、挺性好（厚鋁）、容易起皺紋，需要與其他材質貼合。

熱封層材： LLDPE、CPP、PE、PP 等。
特點：熱封合強度好、耐內容物性、耐曲折性。

聚乙烯膜（PE film）			
說明	聚乙烯膜有 HDPE、MDPE、LDPE、LLDPE。	特性	價錢便宜、無毒、無臭、耐化學藥品、耐水性、易熱封，也是最大量被使用的包裝膜。

聚丙烯膜（PP film）			
說明	聚丙烯膜是最輕之塑膠材料之一（比重約 0.90）。	特性	可熱、耐高溫、耐 121℃殺菌、耐水性、耐油脂性、耐刮性、透明、光澤性好、韌性高，但耐低溫性能差，在 0℃以下有脆化現象。

下列為常用基材功能性比較（表 1-8）：

表 1-8 ———
常用基材功能性比較

功能性	比較差異
(1) 防濕性	OPP ＞ PET ＞ ONY
(2) 阻氣性	ONY ＞ PET ＞ OPP
(3) 耐熱性	PET ＞ ONY ＞ OPP
(4) 耐寒性	PET ＝ ONY ＞ OPP
(5) 耐摔性	ONY ＞ PET ＞ OPP
(6) 耐穿刺性	ONY ＞ OPP ＞ PET
(7) 耐摩擦性	ONY ＞ PET ＞ OPP

在此附帶說明「條碼」的排放問題，因收縮後橫向收縮比大於縱向的原理，所以在完稿時條碼放置的位置，需配合收縮比來安排，一般是將條碼的黑白條紋以水準（橫向）的角度排放為準，以免收縮後改變條碼的黑白條紋之密度，而產生無法判讀的窘境（圖 1-62）。

圖 1-62 ———
收縮膜會令條碼變形，注意放置的位置。

軟管

複合軟管是一種特殊的包裝容器，在包裝材料的領域中占有重要地位。所謂複合軟管，是指用塑化材料製成的圓柱形包裝容器，將折合焊封後形成管桶狀，並在另一端裝有管嘴，經擠壓後，內容物可由管嘴擠出。另外也有金屬軟管（錫鉛合金、鋁等）、層合軟管等。

軟管的製程是先將塑膠加熱後，再抽成圓管狀，並在管面上加工印刷。因屬先成型後印刷的模式，故採用曲面印刷法，所以軟管的印前設計過程中，有許多值得注意的細節，如細小的文字及線條的設計方面需注意以下事項：

1. 細小文字及線條要設計成單色，避免多色套印不準而模糊字型。細線條的寬度不能低於 0.1mm，否則在印刷中容易斷線或筆劃不清。中文字體的淨高度不宜小於 1.8mm，英文字體的淨高度不宜小於 1.5mm，此標準也須視各國法規的規定再行調整。

2. 反白文字在設計時要注意，若文字較小，尤其筆劃較細時要使用單色。字體的選擇也要注意，圓體、黑體等筆劃線條均勻的字體是較佳的選擇，而宋體、明體（橫細豎粗）筆劃相差太過懸殊的字體則要慎用，在設計時如採用此種字體，則要注意中文字體的淨高度不宜小於 2.5mm，英文字體的淨高度不宜小於 2mm，此標準同樣也視各國法規之規定或印製工藝的程度而調整（圖 1-63）。

　　軟管印刷（flexible tube printing）所用的印版通常為銅版，主要是銅版具有較高的耐印力，其製版方法也與普通銅鋅版製版相同。層合軟管則是利用兩種物質的各自優點裱合而成，具有兩者優點的軟管，如由鋁箔與塑膠膜的層合軟管，它便含抗濕、耐候性的優點，能先印刷再層合，使圖文在塑膠膜層之中，呈現美麗的外觀，同時還能印刷完後再加工成型，改變原先以成型後曲面印刷的方法，如此便可採用照相凹版方式進行塑膠印刷，再經層合成型，最終產出層合軟管（圖 1-64）。

　　塑膠軟管印刷因塑膠的油墨附著力極差，需進行表面處理後才能印刷。現今國外採用熱壓轉印法，將圖文印在轉印紙（即塗有塗層的牛皮紙）上，色序為彩色印刷的相反色序，先在印面上塗布一層具有經熱處理下能產生附著性的物質，然後將印有圖文的轉印紙與曲面接觸，在熱壓下進行轉印（圖 1-65）。

圖 1-63 ——
因印刷受限因素太多，很多軟管都採用套色法印製。

圖 1-64 ——
可選用有色的軟管，再印上所需圖文及燙銀，而封口也可有造型的變化。

圖 1-65 ——
軟管的材料透明性，可以很好的展示出產品的特性。

（四）
塑膠

　　塑膠用品在日常生活中，應用的範圍很廣泛，被當作包裝材料由來已久，算是很成熟的一項包裝材料，所以在製成及印刷工藝上頗有成就。然而大環境在對塑膠的使用議題上，還是以負面的態度來對待，因此制定許多法規來規範塑膠的使用範圍及使用安全，而這些限令是需要大家遵守及維護的共同價值，設計師及廠商更要在這價值的原則下創造包裝。美國塑膠工業協會（Society of Plastic Industry，簡稱 SPI）制定了一套由三個順時針方向的循環箭頭所構成之三角形號碼標誌，分別編上 1 ～ 7 號，代表七類不同的塑膠材質。如下依序介紹七類常用塑膠之分類（圖 1-66）。

聚對苯二甲酸乙二酯(PET)　高密度PE(HDPE)　聚氯乙烯(PVC)　低密度PE(LDPE)　聚丙烯(PP)　聚苯乙烯(PS)　其他塑膠類(Other)

圖 1-66 ———
由美國 SPI 制定的回收分類標章，方便大眾明確的塑料分類。

1 | 聚對苯二甲酸乙二酯
Polyethylene Terephthalate，PET ——————————————

　　PET 容器就是常稱的寶特瓶。最初使用在人造纖維、底片及磁帶等之材質應用層面，1976 年才研發用於飲料瓶器上。PET 的硬度、韌性與透明度極佳且品質輕，生產時的能量消耗極少，加上具有不透氣、不揮發性以及耐酸鹼等特性，現今廣泛作為飲料瓶器來使用。國際趨勢也顯示，PET 將是容器主流，除飲料之外，如清潔用品、食品、藥品、化妝品及含酒精飲料

的包裝瓶器，都已大量使用 PET。PET 的耐熱性可至 70℃，故以盛裝冷飲較佳，且因目前發現長期使用，會釋出微量的鄰苯二甲酸乙基己及酯（DEHP，為一種環境荷爾蒙，具有致癌的風險），故不宜長期使用。

2 高密度聚乙烯
High Density Polyethylene，HDPE

PE（聚乙烯）是工業與生活上應用最廣的塑膠，一般分為高密度聚乙烯（HDPE）與低密度聚乙烯（LDPE）兩種，HDPE 比 LDPE 的熔點高、硬度大，且更耐腐蝕性液體的侵蝕。PE 對於酸性和鹼性的抵抗力都很優良，目前市面上所見的塑膠袋及各種半透明或不透明的塑膠瓶，幾乎由 PE 所製造，如清潔劑、洗髮精、沐浴乳、食用油、農藥等，大部分以 HDPE 瓶來盛裝，主要是 HDPE 的耐熱性可至 120℃，是相對穩定的塑膠材質。

3 聚氯乙烯
Polyvinylchloride，PVC

PVC 材質的發明相當早，多方應用於工業產品中。由於 PVC 同樣具有其他塑膠材質的優點，其加工性及可塑性上都相當優良且價錢便宜，使用量很普遍，如水管、雨衣、書包、建材、塑膠膜、塑膠盒等。PVC 材質的透明性、光澤不錯，但耐熱與耐冷特性較差，部分食品容器使用 PVC 材質來製作，可耐熱至 70℃。目前因發現具有環境荷爾蒙，且燃燒後會產生戴奧辛，故已建議儘量少用，且不建議用於食品及玩具層面。

4 ｜ 低密度聚乙烯
Low Density Polyethylene，LDPE

　　LDPE 在現代生活中無所不在，以塑膠袋為大宗。許多容器常由 LDPE 製成，如牛奶瓶、膠捲盒等，LDPE 的透明性較差，若不加色即是白色半透明。另外，LDPE 相較於 HDPE 對腐蝕性液體之侵蝕較差且材質較軟，可耐熱至 80℃（圖 1-67）。

圖 1-67 ———
利用塑料的半透特性，在提袋上鏤空設計，使內盒與提袋成一體感。

5 ｜ 聚丙烯
Polypropylene，PP

　　PP 的熔點高達 167℃，耐熱可達 135℃，其特點是製品可用蒸汽消毒。PP 與 PE 可說是「兩兄弟」，但 PP 若干物理性能及機械性能比 PE 好，因此製瓶廠商常以 PE 製造瓶身，瓶蓋用有較大硬度與強度的 PP 來製造。PP 材質的產品最常見有米漿瓶、沙拉油瓶、乳品瓶罐及盛裝食品的塑膠盒等，不過也有比較大的容器，像水桶、垃圾桶、籃子等。PP 和 PE 很難分出，一般來說 PP 的硬度較高且表面較有光澤。

6 ｜ 聚苯乙烯
Polystyrene，PS

　　PS 吸水性低且尺寸安定性佳，可用射模、壓模、擠壓、熱成型加工。PS 主要應用於建材、玩具、文具、滾輪、鑲襯

（如冰箱的白色內襯）等，以及工業的包裝緩衝材料。未發泡的 PS 在食品容器上也多有應用，例如養樂多罐、優酪乳瓶、布丁盒、外帶奶茶杯、速食店飲料的杯蓋等，可耐熱至 90℃。

7 | 其他類
Other

近年來由於生質能源的開發，「聚乳酸」（Poly Lactic Acid, PLA）暫代了環保標章第 7 號，其在自然界並不存在，一般通過人工合成所製得，作為原料的乳酸是由發酵而來。聚乳酸屬合成直鏈脂肪族聚酯，通過乳酸環化二聚物的化學聚合或乳酸的直接聚合，可以得到高相對分子質量的聚乳酸，而一般所說的來源為玉米、甜菜、小麥之再生能源皆為聚乳酸。

PLA 早期是開發在醫學上，使用於手術縫合線及骨釘等。今日普遍用於製造環保餐具，且可用於加工，從工業到民用的各種塑膠製品、包裝食品、速食飯盒、無紡布、工業用布等，甚至也能加工成農用織物、保健織物、抹布、衛生用品、室外防紫外線織物、帳篷布、地墊面等，市場前景十分看好。

其他未列出的樹脂和混合料，較常見為聚碳酸酯（PC），可耐熱至 135℃，抗紫外線、耐衝擊且常用於奶瓶。但現今研究發現，PC 會釋出雙酚 A（Bisphenol A）的環境荷爾蒙，對人體健康有危害，已被一些國家禁用於奶瓶容器上。材料的分類，大致可列出日常快消品、常用品及包裝材料中常用的塑膠，而在包裝材料的製造上，也需視產品的化學性來考慮和選用適合的塑膠。

01

近年因技術的開發先進，已在市面上看到一些複合式的塑膠包裝材料。塑膠是由顆粒狀再混以需要的色母，經加熱拌勻後，由機具高壓吹（射）出於模具內而成型，而一般塑膠的成型方法有以下幾種，說明如下：

(1) 複合射出成型（Compound Injection Molding）：射出成型之成型方式，是將塑膠原料於料管中加熱，熔融之後由螺杆壓出，以高溫高壓注入已經鎖模的模具之中，再經過保壓與冷卻階段之後，開模將產品頂出以完成整個製程。

另外，除了一般的射出成型，也有模內貼標的複合射出成型，是將事前印刷好之標籤置於模具中，使標籤與產品熔融一起，成型完成之後，產品便已貼標完成，無須再二次加工或印製，是兼具美觀及經濟的生產方式。因此，射出成型產品廣泛應用於日常生活之中，大部分形狀複雜、中空成型與無法成型的皆是由射出成型完成。常用材料有 PE、PP、PS、AS 等（圖 1-68）。

圖 1-68 ——
瓶身及上蓋的塑料，由射出成型法來完成，可確保蓋子與瓶身的密合度。

(2) 複合中空成型（Compound Blow Molding）：中空成型（壓出中空成型）之成型方式，是將塑膠原料於料管中加熱，熔融之後由螺杆壓出，經過模頭製成如管狀之料坯，然後將仍為高溫軟質之料型坯置於模具中，經由吹氣、冷卻然後脫模，完成整個製程（圖 1-69）。

另外，除了一般的中空成型，也有模內貼標的複合中空成型，將事前印刷好之標籤（圖 1-70）與型坯一併置於模具中，使標籤與瓶子熔融一起，此法稱為模內貼法（in mould 或 in mold）（圖 1-71），成型完成之後，瓶子已經貼標完成，不再需要二次加工或印製，同樣兼具美觀及經濟的生產方式。中空成型最常見的產品，是日常生活中常見的瓶瓶罐罐，像洗髮精瓶、清潔劑瓶、洗衣精桶、飲料瓶等多樣產品（圖 1-72），當然除了小型的容器，中空成型也有大至數十公升的水桶、水缸等產品。常用材料有 PE、PP、PETG、PVC 等。

圖 1-69 ———
未被吹成瓶型的塑料胚，胚體大小要依所需瓶型而另開瓶胚模。

圖 1-70 ———
in mould 法的模內貼標，皆採透明材質來印刷。

01

圖 1-71 ———
採用模內貼標法製成的塑料瓶，標貼與瓶子一體成型。

圖 1-72 ———
瓶上印的圖文及燙金的標誌，是先射出成瓶後再加工印上。

(3) 射出吹氣成型（Injection Stretch-Blow Molding）：射出延伸吹氣成型，結合了射出成型及中空成型。首先以射出方式射出如試管狀之瓶坯，再以中空成型方式吹製成瓶子，此處與一般中空成型不同的是，射出吹氣成型在中空成型吹製過程中，會加入延伸瓶坯的動作，延伸過後的瓶坯會使瓶子增加強度。

射出吹氣成型產品，就是一般俗稱的寶特瓶（PET 瓶），但 PET 瓶並不局限於裝飲料而已，近年來以射出吹氣成型製作的產品，因具有高透明、硬度強度佳，類似玻璃瓶的質感，被廣泛應用於化妝品與個人用品的領域（圖 1-73）。

圖 1-73 ———
PET 瓶透明度高，造型可塑性強。

五

壓克力

(Acrylics)

壓克力是丙烯酸類與甲基丙烯酸類化學品的通稱。包括單體、板材、粒料、樹脂以及複合材料，壓克力板由甲基烯酸甲酯單體（MMA）聚合而成，即「聚甲基丙烯酸甲酯」（PMMA）板材，坊間俗稱「有機玻璃」。另外，在某些地區將所有的透明塑膠製成的板材如 PS、PC 等，均統稱為有機玻璃，其實這是錯誤的，壓克力是專指純聚甲基丙烯酸甲酯（PMMA）材料。

壓克力板按生產工藝，可分為「澆鑄型」和「擠壓型」。澆鑄型的板材性能比擠壓型的好，價格也貴些，主要用於雕刻、裝飾、工藝及包裝配件、包裝底座等（圖 1-74）；擠壓型則通常用於廣告招牌、燈箱等製作。

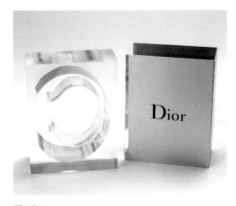

圖 1-74 ———
先將壓克力澆鑄成塊狀，挖取所需的孔穴，再配上其他材質，整體簡約大方。

壓克力特性說明如下：

1. 透明度極佳。為無色透明的有機玻璃板材，透光率達 92%以上。

2. 優良的耐候性。對自然環境適應性很強，即使長時間日光照射、風吹雨淋，也不會使其性能發生改變，抗老化性好，在室外也能安心使用。

3. 加工性能良好。既適合機械加工又易熱成型，壓克力板可以染色，表面可以噴漆、絲印或真空鍍膜。

4. 優異的綜合性能。壓克力板品種繁多、色彩豐富，具有極其優異的綜合性能，為設計者提供多樣化的選擇。

5. 無毒性。即使與人長期接觸也無害，並且燃燒時不產生有毒氣體。

　　由於壓克力生產難度大、成本高，因此市場上有不少質低且價廉的代用品。這些代用品同樣被稱為壓克力，其實是普通有機板或複合板。普通有機板以普通有機玻璃裂解料加色素澆鑄而成，表面硬度低且易褪色，用細砂打磨後拋光效果差。複合板只有表面很薄一層壓克力，中間則是 ABS 塑膠，使用中易受熱脹冷縮影響而脫層。因此真假壓克力，可從板材斷面的細微色差和拋光效果中去識別。

　　在包裝設計裡，壓克力材料常被應用於較高檔的奢侈品包裝上。可取整塊壓克力板加以雕刻或燙印等工藝，也可善用壓克力材質成型後的高透明度及厚重感，將壓克力原料粉用以射出成所需的造型，其質感比一般的塑膠效果好，有些高檔的酒器及化妝品的包裝主體或配件都常運用（圖1-75）。

圖 1-75 ——
冰塊造型的瓶蓋，利用壓克力
材質的高透明度射出成型。

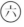

泡殼

泡殼，又稱泡罩或真空罩。其成型是採用真空吸塑工藝法，將透明的 PET、PVC 或 PETG 塑膠硬片，由真空高溫製成特定凹凸起伏造型的透明塑膠品，罩於產品表面可當包裝材料使用，起到保護和美化產品的作用。

市面上常見作為包裝材料的有：

1 | 三折泡殼包裝

三折泡殼包裝，是將泡殼折成三個邊（前、底、後），主要多折一個底邊，以便產品能立在平面上。其特點是不必採用高周波（高頻）封邊工藝，可在泡殼所需的位置做上凹凸扣位來接合泡殼，必要時還能打上訂書針來封邊。在選材方面可以用 PET 硬片，此折法較適合大口徑的產品包裝。另外，需要特別注意，由於沒有高頻機封邊，邊緣需要裁切得更為細緻，以免讓使用者受傷，且扣位鬆緊度要適中。

2 | 對折泡殼包裝

對折泡殼包裝，指雙泡殼的一邊在吸塑成型時連在一起，對折以後形成雙泡殼的底和面。其特點是可不採用高頻封邊工藝，而是在泡殼一定位置做上扣位或卡榫來連接雙泡殼，必要時還能打上釘書針代替，同時選材方面也能用 PET 硬片。另外，需要特別注意，由於沒有高頻機封邊，邊緣需要在裁床上以高品質的方式裁切完成，且扣位鬆緊度要適中（圖 1-76）。

01

圖 1-76 ———
對折式的泡殼，在接合的卡榫上
要設計的精確。

3 ｜ 外置式半泡殼包裝 ——————————

　　外置式半泡殼包裝，是產品全部外置於雙泡殼外面，雙泡殼只封裝標籤紙卡，並作為產品頭部的底托，產品與泡殼以塑膠綁帶相連。其特點是需以高周波機將雙泡殼封邊，並在上面打孔綁帶，效率最低且包裝成本高，但可以滿足使用者觸摸產品的需要。

4 ｜ 半泡殼包裝 ——————————

　　半泡殼包裝，是產品半露的雙泡殼包裝，用兩張泡殼將標籤紙卡與產品封裝在一起，而產品部分會露在泡殼外面，適用於特別長的產品。其特點是可利用模具將泡殼上露產品的部位開孔，再用高周波機將雙泡殼封邊，屬於效率低且包裝成本較高，但視覺效果很好，能滿足消費者在超市挑選商品時，想直接觸摸產品的需求。另外，需要特別注意，泡殼之材料需採用 PVC 或 PETG 硬片，而容易弄髒的產品不宜用此類包裝形式，以及泡殼上開孔時要注意邊緣整齊，以免傷手。

5 | 雙泡殼包裝

　　雙泡殼包裝,是指用兩張泡殼將標籤紙卡與產品封裝在一起。其特點是需以高周波機將雙泡殼封邊,效率低且包裝成本較高,但邊緣整齊美觀,產品外觀呈現高檔。另外,需要特別注意,泡殼只能採用 PVC 和 PETG 膠片,否則無法熱合或熱合效果不佳,而高頻模具的好壞則決定了雙泡殼邊緣的品質(圖 1-77)。

圖 1-77 ——
產品置於泡殼內,
利用高頻封貼於標
籤紙卡上。

　　泡殼在包裝材料的應用上由來已久,是相當成熟的一種材料,其成型技術也很多樣化,而在設計上也可搭配其他材質,很適合不規則零散型的產品。從市面上最常見,如包裝蛋的泡殼包裝,透明質輕、好塑型,能充分省下運輸的重量,當產品被取出使用後,剩餘的包裝材料也方便處理。另外,泡殼也常被拿來做為禮盒底襯,用模具來大量塑型,使用十分方便,並且能選用有色的 PVC 來成型,成型後還可植絨加工,適合底襯高貴不貴的需求。而底襯除了 PVC 泡殼之外,另有 EVA、EPE 等發泡材料軋型而成的底襯,也是常被應用的材料。

（七）

—————— 人造皮、合成皮 ——————

在包裝材料的配件中，人造皮（又稱人造革）是一種很好的應用材料。以往人造皮大多用於製做一些皮包、皮鞋、皮飾、精裝書冊的封面裱材等，而有一些有個性的商品包裝上，也會選用人造皮來表現。其人造皮在重複使用上較為耐用，相當適合做禮盒的提把，因此表面處理很好的人造皮，可為奢侈品的包裝材料，能直接裱於盒上，呈現既簡約大方且具有良好手感，如手錶、貴金屬飾品、名筆、高檔酒盒等（圖 1-78）。

人造革（又稱仿皮或膠料），是 PVC 和 PU 等人造材料的總稱。它是在紡織布基或不織布（無紡布）基上，由各種不同配方的 PVC 和 PU 等發泡或覆膜加工製作而成。可根據不同強度、耐磨度、耐寒度、色彩、光澤、花紋圖案等要求加工製成，具有花色品種繁多、防水性能好、邊幅整齊、利用率高和價格相對較真皮便宜等特點（圖 1-79）。然而，絕大部分的人造革，手感和彈性無法達到真皮的效果，從它的縱切面，可見細微的氣泡孔、布基、表層的薄膜和人造纖維層。

時至今日，皮革都是極為流行的一類材料，被普遍用來製作各種皮革製品或部分的真皮材料。如今，極似真皮特性的人造革已生產上市，它表面纖維組織的處理，幾乎達到真皮的效果，其價格也相當合理。從皮革的檔次來分，全粒面皮＞半粒面皮＞輕修面皮＞重修面皮；從皮革的軟硬來分，鉻鞣皮＞半植鞣皮＞全植鞣皮（烤皮）；從皮革的風格做法來分，有油蠟皮、水染皮、捽紋皮、納帕皮、打蠟皮、壓花皮、修面皮、漆光皮、磨砂皮、貼膜皮、印花皮、裂紋皮、反絨皮等。

　　再生皮（皮糠紙）是利用製革廢料和皮具加工過程中，產生的邊角碎料回收後加工，所製成的高附加值產品，是皮具、皮鞋、傢俱等皮革相關製成品中，普遍使用的輔助材料。作為中間夾層，再生皮（皮糠紙）以無與倫比的質感、彈性、堅韌性、抗濕能力和加工適應性取代紙板；作為面料，再生皮經過壓花、印花、和 PU 複合等工序，可以呈現各種表現效果，廣泛應用於皮具、傢俱、書本封面等製作。

圖 1-78 ———
簡潔的盒型，選用合適的人造皮料，輕加以金屬配飾，高雅質感立見。

圖 1-79 ———
PU 人造皮表面紋路的效果特殊，裱褙於厚紙盒上，其手感很好。

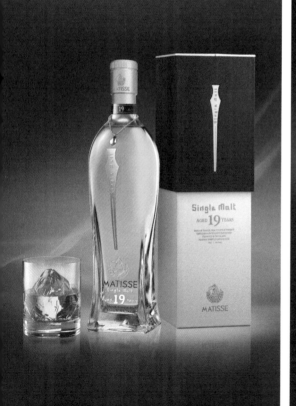

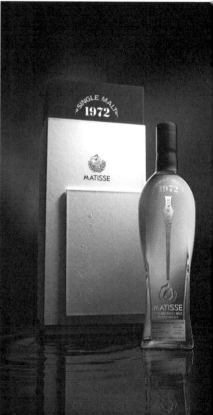

透明 PVC

聚氯乙烯（Polyvinyl Chloride，簡稱 PVC），可分為硬 PVC
和軟 PVC。硬質 PVC 不含柔軟劑，因此柔韌性好，易成型而不
易脆，無毒無污染，保存時間長，因此具有很大的開發應用價
值。軟質 PVC 一般用於地板、天花板以及皮革的表層，但由於
軟 PVC 中含有柔軟劑（也是軟 PVC 與硬 PVC 的區別），容易變
脆而不易保存，所以使用範圍受到了局限。軟質 PVC 大多做成
真空吸塑薄膜，用於各類面板的表層包裝，所以亦被稱為裝飾
膜或附膠膜，應用於建材、包裝、醫藥等諸多行業。其中建材
行業所占比重最大為 60%，其次是包裝行業，以及其他若干小
範圍應用的行業。

PVC 屬於通用型合成樹脂材料，由於具有優異的難燃性、
耐磨性、抗化學腐蝕性、綜合機械性、製品透明性、電絕緣性
及較易加工等特點，目前 PVC 已經成為應用領域最為廣泛的塑
膠品種之一，在工業、建築、農業、日常生活、包裝、電力、
公用事業等領域均有廣泛應用，與聚乙烯（PE）、聚丙烯（PP）、
聚苯乙烯（PS）和 ABS 統稱為五大通用樹脂。

PVC 在包裝材料的應用，主要用於各種容器、薄膜及硬片
上。其容器層面，大多用於礦泉水、飲料、化妝品、藥品等盛
裝的 PTP 包裝，以及精製油的包裝。因它的材料質感較為時尚，
很多化妝品、科技產品、保健品及一些禮盒組都經常採用。PVC
膜也可用於與其他聚合物一起共擠出生產成本低的層壓製品，
以及具有良好阻隔性的透明製品，也可用於拉伸或熱收縮包裝，
如包裝泡殼、布匹、玩具和工業商品等。

　　另外，PVC 在印刷加工工藝上，除了印刷油墨需採用 UV 油墨外，在其他後加工的工藝上，跟紙質並無差別，技術相當成熟，特別是 PVC 在透明感的設計應用，是目前紙質類尚無法達到的效果（圖 1-80、圖 1-81）。

圖 1-80 ———
內紙盒四面不同設計，其上方屋頂造型不好陳列，因此外面套上 PVC 盒保護彩盒，就能陳列方便。

圖 1-81 ———
外盒以透明 PVC 成型加上貼紙標示，內容產品展示效果很好。

三・金屬材質

　　金屬容器是由英國人彼得・杜蘭德（Peter Durand）於 1810 年所發明，他首次以鍍錫薄板（俗稱馬口鐵）作為食品密封保藏的方法，進而誕生了馬口鐵罐頭。直至今日，金屬材料和製罐工藝不斷革新。傳統的製罐材料，鍍錫薄板的品質愈來愈高，鍍層厚度由原先約 10um 降至 1um（1945 年）和 0.1um 左右（1980 年）；板厚也從過去的 0.3mm 降至近期的 0.15mm；強度也隨之提高，有的品種還能適應深沖拉拔製罐。20 世紀 50 年代以後，包裝材料方面又成功採用了鍍鉻薄板，發展了用於食品和飲料的鋁合金薄板，同時傳統三片罐的製罐工藝，也由錫焊罐發展到黏接罐。1970 年代開發了電阻焊罐，並在全世界迅速推廣。三片罐自 1950 年代後迅速發展，尤其是 1960 年代興起的沖拔拉伸罐，在短短的 20 多年間已成為遍佈世界的各種充氣飲料罐，因此金屬容器在食品包裝中具有重要地位，特別是經濟發達國家所占比例更大，如在美國是僅次於紙和紙板的包裝板材。

　　製罐材料主要基材有鍍錫薄板、鍍鉻薄板和鋁板。在 1960 年代後大量用於製罐的鋁薄板，主要是鋁錳和鋁鎂系合金鋁，也是經冷軋、退火、平整和鈍化等工序所製得，其特點是有更好的壓延性與拉伸性。

1 金屬罐內壁塗料

金屬罐內壁需加上塗料，方能與食品接觸，塗料的主要類型有：

(1) 油樹脂塗料：通常是由乾性油（如桐油、亞麻油等）與樹脂（如油溶性酚醛樹脂等）按一定比例在高溫下反應製備。1903 年油樹脂塗料是最早使用的罐內塗料，當時為了解決紅色水果褪色的問題，開始採用天然樹脂和乾性油製備油樹脂塗料，俗稱衛生罐塗料（R- 塗料）。1921 年，在衛生罐塗料中加入氧化鋅，以解決玉米罐頭變黑的問題，該塗料被稱為 C- 磁漆。油樹脂塗料由於製備工藝簡易，價格較低，塗膜有良好的抗蝕性及附著性，故沿用至今。其缺點是較差的耐焊錫熱，易給食品帶來異味。油樹脂清漆（衛生罐塗料）可用於水果、蔬菜和果汁飲料罐內；加有氧化鋅的 C- 磁漆，則可用於肉、禽、海產、玉米、蘆筍等含硫的食品罐內。

(2) 環氧酚醛塗料：是由環氧樹脂與酚醛樹脂（如苯酚甲醛樹脂、雙酚甲醛樹脂、多羥甲基酚丙烯醚樹脂等）按一定比例配製而成。這類塗料性能比較全面，特別是附著力、柔韌性、抗蝕性較好，故可作為食品罐頭內壁的通用塗料，如用於水果、蔬菜、肉類、嬰兒食品、番茄製品等。若在環氧酚醛塗料中加入氧化鋅或鋁粉，還可用於魚、肉等含硫食品的罐頭中。

(3) 乙烯基塗料：是以氯乙烯共聚物（如氯乙烯 - 醋酸乙烯類共聚物）或聚氯乙烯樹脂為主要成分的塗料。其有溶液型與有機溶膠型兩類。乙烯基塗料最初用於解決啤酒罐中因微量鐵、錫離子的溶入，引起啤酒變濁和風味變差等問題。

01

其塗膜具緻密性、柔韌性好，無色、無異味，缺點是對金屬的附著性和熱穩定性較差，通常僅作為面塗料使用。因此，目前主要用於啤酒和軟飲料罐內。另外罐頭內壁塗料還有丙烯酸塗料、醇酸塗料、酚醛塗料、雙酚酸塗料、環氧氨基塗料、聚丁二烯塗料等。

2　金屬罐外壁塗料

罐頭外壁的塗料一般分成五類：

(1) 印鐵底漆。無色透明，以增強馬口鐵與塗料的粘接作用。分低溫底漆（如醇酸型）和高溫底漆（如環氧氨基型）。

(2) 白可丁。是罩在底漆上的白色塗料，具有遮蓋金屬以利後續油墨印刷的作用。含有醇酸型、聚酯型、丙烯酸型等。

(3) 罩光油。罐外印鐵的最後一道工序，具有保護印刷圖案、提高光澤度的作用，可分為低溫光油與高溫光油。低溫光油，如酯膠、環氧酯、半乾性油醇酸氨基等；高溫光油，如椰子油醇酸氨基、無油醇酸氨基、環氧氨基、丙烯酸酯等。印刷圖案及商標用的彩色油墨，屬於印鐵油墨，通常是在印塗底漆和白可丁以後，根據圖案套色要求再分數次印刷，最後印塗罩光油（圖 1-82）。

圖 1-82——
因印刷技術的進步，在罩光油上可再加印消光油（黑色部份），以增加包裝質感。

(4) 罐外防銹塗料。用於罐底、罐蓋和不要求彩印的罐身，具有防銹和增加美觀的作用。含有環氧酯型、油樹脂型、熱固性環氧型等。

(5) 外壁接縫塗料。用於補塗罐身焊錫部位，避免生銹。塗料要求快乾，常利用焊錫餘熱固化，有環氧 - 聚醯胺型、聚烯烴型等。

　　食品包裝用的金屬容器按用途分類，
主要分為食品罐和飲料罐。此外，還有糖
盒、餅乾罐、茶葉罐等。食品罐、飲料罐按
罐型結構可分為兩片罐和三片罐。兩片罐是
指罐身罐底為一片，罐蓋為一片，構成兩片
的結構形式；三片罐則由罐身、罐底、罐蓋
各一片所組成。

　　兩片罐形式，含有沖拔罐（罐高小於直
徑）、多級沖拔罐（簡稱 DR 罐，經兩次以
上沖拔，罐高相當於直徑）和沖拔拉伸罐（簡
稱 DI 罐，經多次沖拔和薄壁拉伸，罐高大於
直徑，罐身壁厚小於罐底壁厚）（圖 1-83）。

圖 1-83 ———
DI 罐是先沖成罐型後印
刷，所以罐身沒有接縫。

　　三片罐形式，則有圓罐和異形罐（如橢圓罐、方罐、梯形
罐、馬蹄形罐等）。三片罐按其罐身接縫方式，可分為錫焊罐、
電阻焊罐和粘接罐；按罐內壁情況，可分為素鐵罐（以鍍錫薄
板製罐，內壁無塗料）、塗料罐、部分塗料罐（通常是罐身塗
有條狀塗料）和高錫帶罐（簡稱 HTF 罐，是在罐內沿接縫處滲
有一條純錫帶的全塗料罐）。

　　另外，兩片罐和三片罐的罐蓋，均有普通蓋和易開蓋兩種，
易開罐是在蓋的外表面衝壓刻痕並鉚上拉環或按扣，開啟時可
沿刻痕將蓋拉開或按開。各種罐蓋罐底的邊沿均需塗密封膠，
即封口膠（由天然橡膠或合成橡膠配製的氨膠），經烘烤或常
溫下熟化。罐蓋、罐底和罐身的結合，是在封罐機上經滾輪擠
壓形成二重卷邊而達到密封。

馬口鐵

　　馬口鐵又稱三片罐，早期稱為洋鐵（Tin Plate），正式名稱為鍍錫薄鋼片，表面鍍有一層錫的鐵皮，不易生銹，又稱鍍錫鐵。這種鍍層鋼板在中國曾有很長時間被稱為馬口鐵，主要因為中國第一批洋鐵於清代中葉自澳門進口，澳門當時音譯「馬口」，故一般稱為「馬口鐵」。另外，也有其他說法，如中國過去用這種鍍錫薄板製造煤油燈的燈頭，形如馬口，所以稱馬口鐵。綜合上述，馬口鐵名稱並不確切，因此於 1973 年中國鍍錫薄板會議時，已正名為「鍍錫薄板」。

　　錫焊罐是傳統的三片罐，它是將鍍錫薄板（塗料鐵或素鐵）按罐身尺寸切板，經切角、端折、成圓、鉤合、踏平、焊錫、翻邊後製成罐身，再與罐底封合。這種製罐方法目前最高速度約為 40 罐／分。電阻焊罐是三片罐生產的一個重大革新，它是在焊機上利用頻率為 50 ～ 300Hz 的大電流（～ 5000A），通過焊輪和輔助銅線在罐身搭接部位產生 1000℃左右的高溫，並經擠壓實現重結晶而完成焊接，故焊接強度可超過薄板本身的強度，而焊縫寬僅 0.3 ～ 0.6mm，商業上稱超維瑪焊。因此，與錫焊罐相比，電阻焊罐的優點是生產速度高（100 ～ 600 罐／分），節省板材，可消除焊錫中有毒鉛滲入食品，此法亦可適用於鍍鉻薄板。

　　工廠裡我們常見的馬口鐵罐，又稱為三片罐，因鐵罐的製罐方式是先將平張鐵片印製後再裁出所需尺寸，如上蓋片、罐底片及罐身片，將三片焊製成罐型而稱之，而在製成罐型時，會視內容物及客戶需求再指定「封底」或「包底」的型式。

一般液態產品都採用封底式，其密封性好，底部沒有空隙，也稱為濕式罐（圖 1-84）；包底式鐵罐則較適合多邊形的罐身，稱為乾式罐（圖 1-85）。

圖 1-84 ———
馬口鐵在罐裝飲料上很普遍，因為包材可冷藏也適合加熱。

圖 1-85 ———
茶葉罐的包材，看中馬口鐵在造型的多樣性及保濕防潮的特性。

1. 馬口鐵的特點

(1) 馬口鐵包裝具有不透光性及良好的密封性。包裝容器對空氣、其他揮發性氣體的阻隔性、營養成分及感官品質的保存非常重要。透過各種果汁包裝容器比較，證明了容器的氧氣透過率直接影響果汁的褐變及維生素 C 的保存；氧氣透過率低的金屬罐、玻璃瓶和積層包裝材料、紙盒等對維生素 C 的保存較好，其中又以鐵罐最佳。

(2) 鍍錫的還原作用。馬口鐵內壁的鍍錫層會與充填時殘存於容器內的氧氣起作用，而減少食品成分被氧化的機會。錫的還原作用，對淡色水果、果汁的風味和色澤有很好的保存效果，因而使用不塗漆鐵罐裝的果汁罐，要比其他包裝材料裝的果汁罐有更好的營養保存性，其褐變更輕微，品質與風味的接受性更好，儲存期限因而延長。

01

　　以上這些屬性，使馬口鐵罐提供了一個完全隔絕環境因素的密閉系統，食品能避免因光、氧氣、濕氣而劣變，也不必擔心香氣會因透出而變淡，或受環境氣味透入而污染變味，整體儲存的穩定度優於其他包裝材質。因此，馬口鐵的應用非常廣泛，從作為食品及飲料的包裝材到油脂罐、化學品罐及其他的雜罐，馬口鐵的優點及特點提供內容物在物理及化學性質上很好的保護。提供飲食上快速方便食用的需求，是茶葉包裝、咖啡包裝、保健品包裝、糖果包裝、香煙包裝、禮品包裝、印刷精美的餅乾桶、文具盒、奶粉罐等包裝容器之首選（圖 1-86）。另外，馬口鐵罐的可高度加工性，使其罐型變化多，無論高、矮、大、小，或方或圓，均可滿足現今飲料食品包裝多樣化的需求及消費者的喜好（圖 1-87）。

2. 馬口鐵印刷原理

　　馬口鐵印刷是利用墨（油）、水相斥的物理性質，借助印刷壓力，經橡皮布把印版圖文轉印到馬口鐵上，屬於平版膠印之原理。由於馬口鐵具有特殊的物化性以及印刷後的再加工性，其印刷工藝流程與普通膠印有較大的不同。

圖 1-86 ———
大型馬口鐵罐，需在罐身上加些凹痕（加強筋），以增加受力才不會變型。

圖 1-87 ———
馬口鐵材在造型有較大的可塑性，而手提配件也很好接合。

3. 馬口鐵印刷對油墨有著特殊的要求

圖 1-88 ———
馬口鐵製罐後，尚可加上
輔具，將罐身壓出造型。

(1) 要求油墨具有較好的附著力。由於馬口鐵印刷品最終要製成食品罐頭、玩具以及化工產品的桶或罐，這些都需經剪裁、折彎和拉伸工藝（圖 1-88），因而要求印刷油墨需對馬口鐵有較好的附著力。為了提高油墨附著力，印刷前先需對馬口鐵進行白色打底，此動作為上白可丁，因為白色是一切畫面的基色。

(2) 對白墨的要求。馬口鐵表面呈銀白（或黃色），具金屬光澤，在印刷彩色圖文之前，需要把表面塗白或印白，受油墨覆蓋能力的限制，往往需經兩次印白，其白度可達 75％。白度是作為馬口鐵印刷產品品質的重要指標，要求白墨需具有與底漆的良好結合力，經多次高溫烘烤不會泛黃、耐高溫蒸煮也不走色。另外，對馬口鐵進行塗底漆，可以增加馬口鐵的附著力，對白墨有良好的結合力，而常用的底漆是環氧氨基型，具有色淺，經多次烘烤不泛黃、不老化的特點，且有柔性好、耐衝擊的工藝性能。

(3) 對彩墨的要求。馬口鐵印刷的彩色油墨，應具備一定程度的抗水性能。由於馬口鐵表面不滲透水分和溶劑，需要經過烘烤乾燥，故而其油墨應為熱固化型，對顏料的著色力和耐久性要求較高。印鐵油墨除了要具備一般膠印油墨的基本性能外，還須根據印鐵的特點，同時具有耐熱性、墨膜附著力強、耐衝擊、堅硬性好、耐蒸煮和耐光等特點。

(4) 油墨的乾燥工藝。在馬口鐵的印刷生產中，油墨的乾燥是一個複雜的理化反應過程。要合理控制油墨的乾燥速度，掌握油墨乾燥中的理化機理，才能有效進行快速的印刷作業，保證產品品質。如油墨乾燥太快，會降低油墨的正常傳遞性能，影響生產的正常運作，造成印跡發虛、墨色發淡，印版、墨輥表面出現油墨乾結，使傳遞中的下墨受阻、印版圖文乾結層向外擴張、乾燥劑用量過大造成油墨吸附性增加，以及空白部分起髒點等現象。然而，油墨乾燥太慢又會造成套印困難、黏連、附著力、牢固度降低，以及容易造成傳送過程中的劃傷等，所以油墨的乾燥速度要適宜，太快太慢均是不利。

(5) 印刷設備的特殊結構。由於承印物的不同，馬口鐵印刷機的輔助機具也有別於印紙膠印機。馬口鐵不溶於水，不吸附溶劑，所以印刷油墨需經高溫烘烤，才能使溶劑揮發結膜固化的效果。因此，在其印刷工藝的裝置中，一般需配有烘烤房，而有些市售馬口鐵罐的表面紋路看似有龜裂現象，這就是利用最後於表面上亮油時，調整烤箱內的溫度（極熱極冷）而產生的龜裂感，又稱為「冰裂紋」。

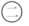

兩片罐

兩片罐（又稱鋁罐）於 20 世紀中葉問世，其整個包裝罐由兩件所組成，即罐身和罐蓋，故稱兩片罐，屬於金屬罐的一種。兩片罐的製作原理，是將罐身的金屬薄板（通常是鋁錠），以衝床通過拉伸成型模，使其受到拉伸變形，而使罐底及罐身連成一體。

兩片罐的罐身有多種分類：按罐身的高矮，分淺沖罐和深沖罐；按製罐材料，分鋁罐和鐵罐；按製造技術，分變薄拉伸罐和深沖拉拔罐等。

在優缺點方面，兩片罐相對於三片罐來說，具有下列優點：

1. 密封性好。罐身由沖拔工藝直接成型，不滲漏，可免去檢漏工序。

2. 確保產品品質。兩片罐不用焊接密封，避免焊錫罐的鉛污染，且耐高溫殺菌，可保證產品衛生。

3. 美觀大方。罐身無接縫，造型美觀，且罐身可連續進行視覺設計印刷，效果好。

4. 生產效率高。兩片罐只有兩個物件，且罐身製造工藝簡單，能簡化工藝過程，提高生產能力。

5. 節省原材料。兩片罐的罐身成型時受到拉伸變形，使壁厚較三片罐的薄。另外，兩片罐的罐身是整體成型，無罐身接縫與罐底接縫，也節省了材料。但兩片罐對材料性能、製罐技術、製罐設備等要求較高，裝填物料的種類也較少。

01

目前用於包裝的金屬罐主要是鋁質兩片罐。鋁質兩片罐採用鋁合金薄板作為材料，在製造過程中使用了變薄拉伸工藝，所以罐壁的厚度明顯比罐底薄。在用於碳酸飲料或啤酒包裝時，強大的內壓會彌補薄罐壁的剛性，同時金屬罐的高阻氣性、遮光性和密封性，會讓罐內的碳酸飲料及啤酒的品質保持穩定。因此，正是這些金屬特徵的存在，使得金屬罐即使採用等壓灌裝這種耗費時間的裝填方式，也能進行高速灌裝（圖 1-89）。

沖拔拉伸罐（DI 罐）是現今兩片罐的主流，罐身由卷狀鍍錫薄板或鋁板經沖杯、深沖、罐形彩印、罐內噴塗等生產工序製造，在高速衝壓過程中，罐壁經拉伸，壁厚僅 0.12mm，目前裝罐速度可達 1200 罐 / 分。

兩片罐是屬於先成型後印刷的工序，因此採用了曲面印刷方式來轉印所需的圖文，且一般是用樹脂凸版來印製，所以在表現全彩的圖片上，色調便沒那麼平順，而網點也較粗。印罐油墨可選用透明油墨或不透明油墨（圖 1-90、圖 1-91），由於是採用移印或曲面印刷的方式，所以每個顏色相疊印之處不可重疊，必須留有細縫。

圖 1-89 ——
善用鋁材的延展性，可拉壓出有瓶頸的造型。

圖 1-91 ——
善用鋁質感，在油墨上採用透明墨印製，可表現年輕感。

圖 1-90 ——
在鋁材上再印上顆粒消光的油墨，除了視覺衝擊外還增加手感。

四・木質材料

木材在包裝上的大宗用途，以大型的外銷運輸木箱為主，這類木箱有一定的國際規格要求，較屬於工業運輸包裝的課題。而棄置的外銷箱則是可以拿來設計再製造，成為其他產品的包裝材料，使其剩餘價值運用得當。

木質材料在包裝材料的使用上，可分為木塊、木板、木片、木絲等。

1. 木塊：在整塊木頭的使用上，可取其自然外形再稍做加工後使用，這類型多屬高級商品，手工感較重，每個包裝造型都不相同，如手工精緻陶製品。也可先將木塊規格化，再鑿穴置入產品。

2. 木板：板型的木料應用範圍最廣，可釘成箱型、盒型、抽屜盒型等（圖1-92），木板的厚薄還可依使用所需而選用。

3. 木片：常用來當作裱褙的面料。

4. 木絲：木絲木屑等木製廢料可作為包裝內保護產品的緩衝材料。

圖 1-92 ———
用木板釘成盒型，放入粽子，粽香味特別濃郁。

木料是環保的自然材料，但也不可因為是天然資源而索取無度進而大量使用，應愛惜並善用木材，有計劃地種植以保持自然平衡，設計人更需動用設計手法來解決並創造更好的木材用途。

五・玻璃材質

　　1804 年，法國人尼古拉‧阿佩爾〔Nicolas Appert, 1749-1841〕發明了用玻璃瓶將食品加熱，進行密封保藏的方法，被認為是現代食品包裝的開端。在 19 世紀末 20 世紀初，隨著玻璃瓶大規模機械化生產，玻璃容器被廣泛用於食品包裝。目前歐美、日本等經濟發達國家的玻璃容器，都占整個包裝材料的10％左右，其中半數以上的玻璃容器用於飲料包裝。

　　玻璃瓶按瓶型，可分為細口瓶和廣口瓶兩類。細口瓶主要用於酒類、飲料和調味料，瓶蓋多數為皇冠蓋、螺旋蓋和扭斷螺紋蓋；廣口瓶主要用於嬰兒食品、各種罐頭食品以及固體飲料等，瓶蓋多數採用旋開蓋、壓封旋開蓋、咬封蓋、邊封蓋、卷封蓋等。若按空瓶的重量與容積比，玻璃瓶也可分為普通瓶和輕量瓶。當然，為了防止破碎，玻璃瓶（尤其是輕量瓶）在製造過程中，通常需經化學強化或塑膠強化等處理。

　　玻璃容器的主要發展趨向：一是薄壁、輕量和強化；二是開發先進的瓶口密封技術，研究新型瓶蓋內外塗料及密封材料；三是研究微波加熱食品玻璃瓶的技術。由於玻璃容器具有衛生與美觀特點，在當前食品衛生法規日益嚴格的情況下，玻璃容器已引起消費者的極大興趣，具有廣闊的發展前景。包裝用的玻璃瓶可分成下列三類說明：

玻璃瓶

　　玻璃瓶的生產流程，首先在瓶型設計確定後製造模具，玻璃原料以石英砂為主，加上其他輔料在高溫下熔化成液態，然後注入模具，冷卻、切口、回火，就形成了玻璃瓶。玻璃瓶的成型按照製作方法，分為人工吹製、機械吹製和擠壓成型三種。玻璃瓶按照成分，可分為鈉玻璃、鉛玻璃和硼矽玻璃，主要原料是天然礦石、石英石、燒鹼、石灰石等。玻璃瓶具有高度的透明性及抗腐蝕性，與大多數化學品接觸都不會發生材料性質的變化。其製造工藝簡便，造型自由也多變，具有硬度大、耐熱、潔淨、易清理以及可反覆使用等特點。玻璃瓶作為包裝材料，主要用於食品（圖 1-93）、油、酒類（圖 1-94）、飲料、調味品、化妝品以及液態化工產品等液態或半凝體上，用途相當廣泛，但玻璃瓶也有缺點，如重量重、運輸儲存成本較高、不耐衝擊等。

圖 1-93 ———
玻璃瓶具有穩定的材質，很適於食品類的包材。

圖 1-94 ———
玻璃瓶有其厚重的質感，很適合高級酒、水的包材。

01

　　玻璃瓶品種繁多，稱得上是最穩定的一個容器（圖 1-95），其使用情形相當廣，環保問題相對較少，回收處理也容易。部分玻璃容器會加上顏色，目的是為了阻絕光源，讓裡面的內容物更加穩定且保存期限更長，因此從圓形、方形到異形與帶柄瓶，從無色透明到琥珀色、綠色、藍色、黑色的遮光瓶以及不透明的乳濁玻璃瓶等（圖 1-96），不勝枚舉。

　　從製造加工來分類，一般有模製瓶（使用模型來製瓶）和管製瓶（用玻璃管來製瓶）兩大類。模製瓶又分為大口瓶（瓶口直徑在 30mm 以上）和小口瓶兩類，前者用於盛裝粉狀、塊狀和膏狀物品，後者用於盛裝液體。另外，按瓶口形式，分為軟木塞瓶口、螺紋瓶口、冠蓋瓶口、滾壓瓶口、磨砂瓶口等；按使用情況，分為使用一次即廢棄不用的「一次瓶」和可多次周轉使用的「回收瓶」。

圖 1-95 ——
玻璃瓶可稱得上是最穩定的一個容器。

圖 1-96 ——
深色玻璃可以阻絕光源。

　　從表面的質感來分，除了常見的亮面玻璃瓶外，尚有「啞光」質感的玻璃瓶，一般稱為「磨砂」。主要將原本表面光滑的物體變得不光滑，使光照射在表面形成漫反射狀的一道工序，讓玻璃變得不透明。化學中的磨砂處理是將玻璃用金剛砂、矽砂、石榴粉等磨料，對其進行機械研磨或手動研磨，製成均勻粗糙的表面，俗稱「噴砂法」。另外，也能用氫氟酸溶液對玻璃等物體表面進行加工，所得的產品成為磨砂玻璃，俗稱「酸刺法」（圖1-97）。

圖 1-97 ———
霧面處理的玻璃瓶，無論內容物有色或白色，展示效果都很好。

01

##

白玉瓶

　　商店中有些化妝品，採用類似瓷器的白色玻璃瓶，這類的瓶子，稱為「白玉」或稱「乳玻」。製作的方式，主要在製造玻璃瓶時，摻入高檔白料或高檔的白瓷料於玻璃原料配方中所製得，呈白色不透明狀，宛如白玉般的質感，一般適用於香水瓶、膏霜瓶、乳霜瓶、精油瓶等（圖 1-98）。

##

瓶蓋

　　瓶蓋與玻璃瓶的關係密不可分，其材料主要有鍍錫薄板、鍍鉻薄板、鋁板、塑膠等。以金屬薄板製造的瓶蓋，通常外面塗有外壁塗料及印刷圖文，內面則需有密封襯墊（迫緊），並配合相應的內部塗料。目前，瓶蓋襯墊大多採用聚氯乙烯塑膠墊，逐步取代了早期的軟木片、紙板、鋁箔、橡膠圈等。塑膠襯墊通常是由聚氯乙烯樹脂、增塑劑、穩定劑、潤滑劑、發泡劑以及顏料等製成，內壁塗料則是為了配合聚氯乙烯襯墊，將襯墊牢固的粘接在蓋內面，使其不致脫落，配方以乙烯基樹脂和丙烯樹脂為主。常見的瓶蓋有下列幾種（表 1-9）：

　　包裝的圖文設計如何在玻璃瓶上呈現，有幾種應用方式，可分為貼標籤的方式（手工貼標及自動貼標機貼合）、直接印刷圖文的方式（曲面印刷及移印）、套收縮膜的方式，或是利用清玻璃（透明）及磨砂效果（啞光）的視覺差呈現。

圖 1-98 ———
白玉玻璃，有著玻璃堅硬的冰冷性質，而視覺質感更勝透明玻璃。

表 1-9 ———
常見的瓶蓋之分類

分類	適性說明
皇冠蓋	最初以鋁為材料，現今多以鍍錫薄板、鍍鉻薄板製造，內襯為聚氯乙烯塑膠墊，多用於啤酒、軟性飲料、調味料的包裝。
螺旋蓋	金屬螺旋蓋採用鋁板或鍍錫薄板製造，內襯為聚氯乙烯墊，多用於廣口瓶包裝固態食品；塑膠螺旋蓋以聚乙烯、聚氯乙烯等樹脂為材料，可用於細口瓶或廣口瓶，如包裝酒類、果汁飲料、調味料以及固態食品。
扭斷螺紋蓋	又稱防盜蓋。因瓶蓋下端有壓裂痕，開啟時瓶蓋可沿裂痕線擰斷以示瓶蓋經過開啟。這種蓋是螺旋蓋的改進，由鋁片製成，內襯軟木、紙板、鋁箔和塑膠薄膜等，多用於葡萄酒類的包裝。
旋開蓋	又稱四旋蓋。由鍍錫薄板或鍍鉻薄板製造，依瓶口的直徑 27 ～ 110mm，邊緣分別有三四六八個爪，內襯為聚氯乙烯塑膠墊，可用於細口瓶或廣口瓶，如包裝果汁、果醬、水果、嬰兒食品、蔬菜以及肉類等。
壓封旋開蓋	又稱熱塑螺紋蓋或壓入一擰開蓋。於 1970 年代開發的品種，由鍍錫薄板或鍍鉻薄板製造，其蓋內四周有塑膠襯墊，裝罐時趁熱壓封，冷卻至室溫後，塑膠襯墊即隨瓶口的多線螺紋而成型。特點包含封蓋速度高、密封性好以及開啟方便。瓶蓋則有 27 ～ 77mm 的系列，適用於多種食品的包裝。
咬封蓋	又稱抓式蓋。由金屬薄板製造，用於密封環形玻璃瓶嘴。當瓶蓋壓入瓶嘴上，蓋子四周的金屬突緣與瓶壁所產生的壓力，會使瓶蓋牢固的壓在瓶嘴上，蓋內襯墊便同時起到密封作用。瓶蓋直徑有 28 ～ 77mm 的系列，可用於果汁、果醬、水果等食品包裝。
邊封蓋	又稱撬開蓋，屬壓入式蓋。由金屬薄板製造，蓋內四周有橡膠墊片，具備密封功能，適用於環形玻璃瓶嘴或玻璃杯。開蓋時需用工具，撬開的蓋可壓回瓶嘴上重新封閉瓶子。瓶蓋直徑有 27 ～ 77mm 系列，可用於包裝果汁、水果、蔬菜等。
卷封蓋	又稱勝利瓶蓋。由鍍錫薄板製造，蓋內邊緣有橡膠襯墊，密封性好，適用於水果、蔬菜及肉類食品的包裝，缺點則是瓶蓋開啟困難。

六・陶、瓷材質

陶瓷是陶器和瓷器的總稱。陶瓷材料大多是氧化物、氮化物、硼化物和碳化物等，常見的陶瓷材料有黏土、氧化鋁、高嶺土等。其材料一般硬度較高，但可塑性較差，除了運用在食器、裝飾上，在科學與技術的發展中也扮演重要角色。陶瓷原料是地球原有的大量資源—「黏土」，經萃取而成。黏土的性質具有韌性，常溫遇水可塑、微乾可雕、全乾可磨；黏土中若含鐵較高，超過1200℃就會粉化，通常燒至700℃可成陶器能裝水；黏土中若含鋁較高，能燒至1200℃則瓷化，可完全不吸水、耐高溫與耐腐蝕。其用法之彈性，在今日文明科技中能產生各種創意的應用。

陶瓷的製品除了日常生活所需的杯盤器皿外，在藝術品的創作中也是上選的材料，更普遍應用於包裝材料的使用上，其中白酒類的包裝材料算是代表，甚至有些高檔的產品也常採用陶瓷瓶來盛裝，因此它與木材相同，皆屬於自然的環保材料，共同傳達著生命感及時間性（圖1-99）。

圖1-99 ———
陶瓷製的生肖造型罐，當作月餅禮盒別有一番風味。

七・布材

布料材質應用於包裝材料上的種類相當廣，除了布纖維的品種繁多，現代科技發展下，也能輕易地使用化纖品，創造或複製布的纖維感，再加上自己設計所創造的布花，其應用於包裝材料上的種類就更經濟且多元。

在包裝上以整塊布來運用的做法仍是少數，因為布的質感雖好，但也只能算包裝材料的原料，它需要經過設計手法才能創造價值。採用布料縫製成袋子（包裹）盛裝產品，如 XO 級的酒品，整體呈現的包裹形象，就傳達出 XO 級酒品的高質感及稀少珍貴的商品定位。而這類的包裝手法（層層包裝法），就是運用一般大眾對高價品慎重包裝的預期心理，無法一眼就看到商品的全貌，而是慢慢的從外盒開啟，再打開內裝包裹才能觸摸到產品。這個開啟包裝的過程，早已在消費者心裡產生對商品的價值認同，過程的每個細節也都在考驗設計師的實力（圖 1-100）。

有些國家或地區因天然資源的整合，若用其他物料作為包材，對他們而言是個負擔，如印度的米袋包裝（圖 1-101），它用布作為包材對他們而言是最為經濟的選擇，因為不同包材在印刷及製造上有相對應的設備問題，所以一個包裝在設計之初，就必須考慮當地的物料生產鏈之整合問題，才提出適合的設計方案，進而落實且順利上市。

以下將說明較常使用的布質材料和仿布質的材料，其每種材料都有基本的用途。有經驗的設計師，就能善用對材料的應用經驗加以組合，產生多變化的複合材質，讓創造出來的包裝設計與眾不同。

01

圖 1-100 ———
錦囊型式的包裹，在開啟使用過程中，就是整體
設計的一環。

圖 1-101 ———
印度的米袋包裝。

（一）
裱褙布

　　裱褙布，顧名思義就是被拿來裱褙之用，可直接選用設計
所需的布紋來裱，也可選擇素面的裱褙布來印刷或採用燙金銀、
烙印等加工表現。通常裱褙布為了方便印刷加工，在布的背面
會先裱上一層薄紙，使其硬挺方便後續裱褙加工。裱褙布也常
被用來當作精裝書的封面裱材。

　　在包裝的應用上，
常見的是錦盒的盒面，
但不能只靠裱褙布，需
要將其裱於基材上才
能展現它的質感，而常
用的基材通常以灰紙
板先成盒型，再於基材
上裱貼裱褙布來修飾
美化（圖 1-102）。

圖 1-102 ———
素色的絹面布，應用印刷與燙金工藝，整體呈現大
方感。

㈡ 不織布

不織布（無紡布）是以化纖植絨的方式，製造出極像布的質感，雖沒有紡織的經緯線，但用手摸起來有布的纖維感，所以又稱無紡布。不織布可依設計的需要染色，且有各種厚度的選擇，如常見的汽車內車頂裱布，就是不織布的一種。

而在包裝材料的使用上，不織布較多是作為手提袋類用品，因材質比紙耐磨且不怕水，可重複被使用，所以很合適當作提袋。在圖文印刷上，只能用套色網印的方式或烙印來表現，因表面纖維粗糙，不宜採燙印處理（圖1-103）。

圖1-103 ───
不織布有布的質感，耐磨防水可重複用，
很適合當提袋材質。

㈢ 襯布

禮盒的內裡常應用到襯布，襯布的功能除了讓整組禮盒的價值感提升，最大的目的是能遮蔽掉襯墊的單調性或粗糙感。一般禮盒在型式及視覺設計上，都有一定的水準，但在盒內為便於產品組合放置，則較難有好的解決方式。設計者最常被要求將不同大小積體的產品置放一起，或者要求內襯搭配多款產品組合予以變化，以應付不同的消費需求。

要將不同體積的產品置放一起，本就不是一件容易的事，何況還要有靈活運用的變化。為了將禮盒的印製成本壓低，所以在盒內襯墊部分只能採用回收再製的灰紙卡，其質感必然不好，因此需要在外觀上予以美化，襯布也因而被應用。另一方面，在屬硬質的灰紙卡上挖洞，與產品的密合度也受到考驗，因洞小產品無法放下，洞大產品放下又太鬆，此時襯布就能發揮很好的緩衝與固定功能了（圖1-104）。

圖 1-104 ———
緞面的襯布，除了可以密合產品與襯墊，還增加了質感。

也有一些盒內襯墊則是用塑膠泡殼來製作，質輕好塑型，機械模具成型精密度也較高，易與產品密合，但因塑膠泡殼質感不好，就會再以植絨（噴絨）的方式，將所需的顏色細絨噴植在泡殼上，使整體質感更加華麗與細緻（圖 1-105）。若不欲使用植絨，也可以直接選一塊合適的襯布鋪在塑膠泡殼上。

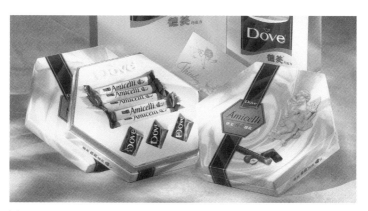

圖 1-105 ———
採用塑料成型泡殼，再植上所需的絨布質感。

（四）
緞帶

　　緞帶在禮盒的設計上，也是重要的一個環節，它雖然不是主視覺，但很多禮盒在設計上使用緞帶配飾也相當加分，如同家裡裝潢時，牆壁與地板雖各自在垂直與水平面上，但加上了「踢腳板」，就有了視覺過場與收邊的效果；也像穿著時尚簡約的連身套裝，於腰際間繫上一圈細皮帶，此時視覺的重心就隨之改變。緞帶雖然不是視覺中心，但它的存在有時是有必要的，因為不只在立體包裝設計上會用到緞帶配飾，有些平面書籍裝幀也常會應用緞帶、錦繩等飾品。

　　在禮盒設計上，緞帶也能變成主體。事實上，緞帶只是一個概念，它可以是任何材質與形式，也可以是複合式的材質。設計時常沒有固定的規則，就是設計創意的規則，因此別只把緞帶當成一個飾品，應朝整體設計去構思，而非一直往配飾的緞帶去鑽牛角尖，凡事需從大方向思考（圖 1-106、圖 1-107）。

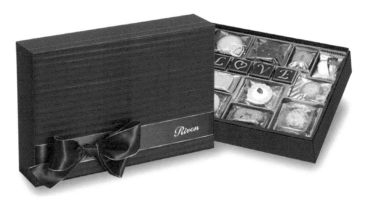

圖 1-106 ———
在平素的百摺布上，配上寬板的緞帶，緞帶既是主體亦是飾品。

圖 1-107 ───────
緞帶或錦繩等配飾，在禮盒或裝幀上都是很重要的設計環節。

（五）
提繩

　　包裝設計有很多因功能上的需求，而要有提、拿、取、抓、抱之設計，以往都是隨貨附上一只提袋，解決這類的問題，然而有些較低價位的商品，在包裝材料成本上負荷不起額外的手提袋，便直接將提把設計在包裝或禮盒上（圖 1-108），這樣除了解決需求外，也不會因隨貨附袋子而產生不必要的問題（商家亂送、亂配、遺失或拿錯紙袋）。因此，將提把功能直接設計在禮盒包裝上的構想愈發受重視，而提繩的材質也愈來愈多樣化。

　　提繩只是一個功能性的名詞，近年來因紡織材料及樣式的多變，在提繩材料及樣式上有布繩、布帶、紙繩、PE 繩、膠管、膠繩等各種選擇（圖 1-109）。

圖 1-108 ───
利用設計手法解決問題，一體成型的禮盒組，經濟實惠低成本。

圖 1-109 ───
結合展示及提繩功能於一體的禮盒組。

八・複合材料

　　包裝材料的範圍很廣，無論何種材料都可被拿來運用。然而，一位設計者需注意的是材料背後的意義以及此材料可否被製作與複製，不應光靠天馬行空的想法來創作，而忽略最終無法完成或製造的問題。因此，平時有機會需多接觸新技術、新媒材的訊息，以備不時之需。

　　其實要設計出一個採用複合材料，且富有環保概念的包裝並不難，重要的是企業是否有良知來支持這樣的設計想法。以下將提出幾個環保概念，說明如何進行複合材料的環保包裝設計工作：

（一）減量（Reduce）

　　「減量不增加」就是環保。在減量的概念中，設計工作者可以從包裝材料及印刷技巧來切入，不要只為了美觀而增加包裝的材料，除非是機能上的需求。在控制印刷的套色版數多寡，同樣也可達到減量的概念，如能善用印刷技術，也可創造出多彩的包裝，且使用太多礦物質提煉的油墨，對大自然及人類都不好。

（二）再生、重製（Recycle）

　　在不影響包裝結構的情況下，使用再生或複合性的環保材料來做包裝材料，整體來說，對大自然的能源開發更有幫助。

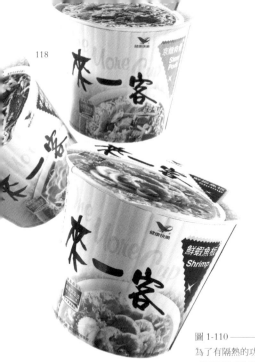

（三）特殊結構（Special Structure）

在適當的減量包裝材料或是採用一些再生的材料，包裝質感的表現上往往會受到限制，此時可以採用一些特殊的結構造型來補強包裝的質感，同時善用結構技巧，也能補強包裝材料的強度，以增加在運輸上的承受問題（圖 1-110）。

圖 1-110 ———
為了有隔熱的功能，在紙杯外層加套一圈摺痕紙套，
可減低燙手的目的，也增加承重強度。

（四）再使用（Reuse）

不管是減量還是再生，將環保的概念融入包裝設計中，更能為包裝設計加分。設計能再使用的包裝，是最實際的環保行為，當產品從包裝取出使用後，其包裝材料的剩餘利用價值愈高，包裝設計的 EQ 也就愈高。

（五）紙管

紙管、紙桶、紙罐、紙筒是屬於複合性的材料，樣式多變，常運用在食品、茶葉、精油、證書等包裝設計上，紙管的直徑尺寸可依所需而定，外層的印刷工藝及紙材可多樣選擇。紙管的種類繁多，不同種類的用途也各不相同，常見的主要有高強紙管、氨綸紙管、鐵頭紙管等（圖 1-111）。

01

圖 1-111 ———
紙管、紙桶、紙罐、紙筒是屬於複合性的材料，樣式多變。

　　下列來瞭解常見紙管的用途與幾種類型：

1. 紙管的用途：

(1) 高強紙管：抗壓強度高，表面縫隙穩定，廣泛用於造紙、薄膜等大型卷繞行業，其突出優點是適用高速度、大承量的卷繞，性價比高。

(2) 小壁厚紙管：壁厚薄，端面平整，長度精確，適合粘膠帶、保鮮膜、醫療等行業。

(3) 氨綸紙管：幾何尺寸和重量精確、高強度，可專業開槽、進口設備自動生產、質量優異、產能巨大，適合氨綸絲等卷繞使用。

(4) 鐵頭紙管：端部用鐵頭加強，滿足周轉和回收使用需求，提高性能節約成本。

2. 紙管、紙桶、紙罐、紙筒類型：

(1) 雙套 R 型（有內管／內管內捲／內管不內捲）：雙套 R 型
紙管上蓋高度、下蓋高度與內管露出高度，可依設計需求，
採用上長下短或上短下長的型式，內管可內捲可平切不內
捲，內管的內外紙材可搭配不同變化，外管紙面一般是美
術紙或彩色印刷銅板紙上膜兩大類，上下封管為圓片（圖
1-112、圖 1-113）。

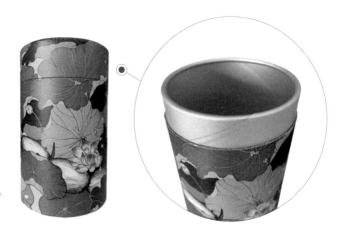

圖 1-112——
雙套 R 型有內管／
內管內捲。

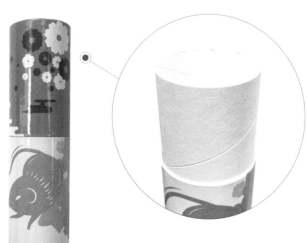

圖 1-113——
雙套 R 型有內管／
內管不內捲。

(2) 上下蓋 R 型紙管（無內管）：上下蓋 R 型紙管上蓋高度、
　　下蓋高度，外管紙面一般是美術紙或彩色印刷銅板紙上
　　膜兩大類，上蓋可搭配緞帶加工，上下封管為圓片（圖
　　1-114）。

圖 1-114──
上下蓋 R 型紙管
（無內管）。

(3) 上凹蓋下馬口鐵蓋（無內管）：紙管單邊為馬口鐵蓋封死，另一邊為活動馬口鐵蓋，僅需將內容物放入後再蓋上馬口鐵蓋，上下切邊皆為平切無 R 型的捲邊效果，管身可打提繩孔（圖 1-115）。

圖 1-115 ———
上凹蓋下馬口鐵蓋（無內管）。

(4) 雙頭 PE 蓋（無內管）：紙管上下為活動 PE 蓋，僅需將內容物放入後再蓋上 PE 蓋，上下切邊皆為平切無 R 型的捲邊效果，管身可打提繩孔，下蓋為活動式，因此無法裝太重或易破的物品（圖 1-116）。

圖 1-116 ———
雙頭 PE 蓋（無內管）。

(5) 易開罐（無內管）：紙管單邊為易開罐封死並可搭配 PE 蓋，另一邊則不封死，多用於食品包裝罐，如在紙筒內部裱鋁箔材料，可增加保存期限或防潮應用（圖 1-117）。

圖 1-117 ———
易開罐（無內管）。

(6) 旋轉蓋（無內管）：單邊為塑膠旋轉蓋、底部為封死的馬
　　口鐵蓋，上面塑膠蓋有旋轉式（圖 1-118）及掀開式易拉
　　封口（圖 1-119），配色可依設計要求而自行配色，產量
　　依各供應條件不同而定。

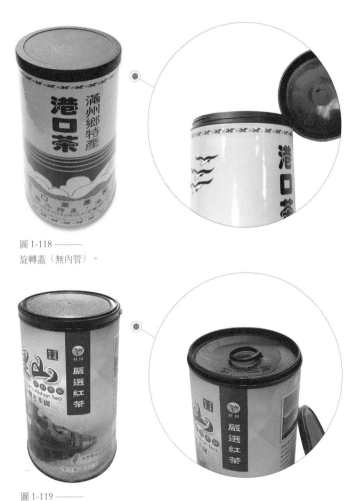

圖 1-118 ———
旋轉蓋（無內管）。

圖 1-119 ———
掀開蓋易拉封口（無內管）。

第四節 ｜ 好設計「蓋」重要

　　早期因為生產模具的侷限，飲料瓶的設計，多半採用簡單且對稱式的幾何造型瓶身，再加上瓶蓋及瓶口螺牙是極高的工藝挑戰，所以長期以來瓶蓋開模條件受限，鮮少有品牌商在螺牙瓶口上做文章。有些產品因生產量少，或客戶不願花錢自己開瓶胚模具，往往只能使用現有的公模瓶胚，又受充填封蓋設備的同質模組化，因此長期以來各品牌在瓶蓋上都沒太多要求，只能更換蓋子顏色，導致市場上的瓶蓋同質性相當高，貨架上的瓶瓶罐罐毫無吸睛之作。

　　近年來，由於生產設備愈來愈多元性，且保鮮材料與技術不斷的進步，有些品牌商看見這行銷上的突破口，已在瓶蓋造型上玩創意。然而商品的瓶蓋及瓶身是一體的，因此有了可塑造的瓶蓋，瓶身造型設計當然可以多變，設計師自然玩得開心。瓶蓋除了能美化瓶身線條，另扮演「使用方便性」的功能。傳統的小口徑瓶蓋（28mm）其蓋身牙紋細小，在擰蓋時阻力小不易擰開，而大口徑的蓋子在擰開時使力比較方便，但大口徑蓋子所需的塑膠多，成本就上升，這時又思考蓋子僅是一次性使用，開瓶後飲料喝完就沒了用途，而品牌商對於成本錙銖必較，增加的成本既負擔不起，也不想轉嫁給消費者，因此既要控制成本，又要瓶身美、瓶蓋好，就只能挑戰設計師的創作功力了。

　　瓶子與消費者之間的關係，回到本質不過是「好看」及「好用」。好看是主觀的消費者認同，好用是客觀的使用體驗，再也找不出第三個理由，而聖潔高雅的環保概念在消費者心中還不是個非常重要選項。

一、純品康納

　　工業設計中的「形隨機能」概念給了我們一些線索，純品康納（Tropicana）的瓶蓋很有型（圖1-120），造型像教堂屋頂又像酋長帽冠；蓋頂上寬下窄、中間的葉形可增加阻力，阻力大就方便擰開，而葉形造型除了增加阻力還可「減少塑膠」，這是形隨機能的好例子。其因應上蓋的有機造型，瓶身線條就順應而生（圖1-121）。

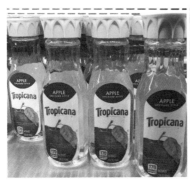

圖 1-120 ———
Tropicana 蘋果汁。

圖 1-121 ———
這些瓶蓋上的條格，增加阻力又可以減少塑膠。

二、屈臣氏

　　屈臣氏的水瓶眾所周知，採用公版小瓶蓋外罩造型蓋，整瓶線條修飾得很流暢，握住瓶蓋一擰可順勢扭開小瓶蓋，不需特別用力即可輕鬆開瓶（圖 1-122）。因此，很多品牌旗下不同產品，也學會採用標準公版口徑瓶蓋外罩造型蓋，跟其他競爭品同放貨架上，高下立判（圖 1-123 ～ 1-127）。

圖 1-122 ———
屈臣氏蒸餾水瓶。

圖 1-123 ———
採用標準公版口徑瓶蓋外罩造型蓋，而外罩造型蓋的包裝已成趨勢。

01

圖 1-124 ———
小口徑瓶蓋在貨架上的同類商品。

圖 1-125 ———
採用公版瓶身。

圖 1-126 ———
韓國造型瓶身。

圖 1-127 ———
直筒無腰身大口徑瓶，突破傳統慣性，成為觀光客來台必買爆款商品。

三、evian

瓶蓋除了保存產品及使用方便考量外，還有延伸功能可以開發。下圖是法國依雲（evian）水包裝，因應騎車及戶外運動族群的擴張，將優雅的玻璃瓶延伸思考到戶外活動領域。透過材料的改變，在瓶蓋的使用功能上也突破升級，左瓶的瓶蓋環可以輕易地掛在包包或自行車上（圖1-128），右瓶的瓶蓋可以在騎車時以單手開啟蓋子飲用（圖1-129）。

瓶蓋世界無奇不有，兼顧美觀、使用功能、節省成本等目的，有人仿效跟隨，有人各自表述，套句老話，瓶蓋人人會變，各有巧妙不同。

圖 1-128 ———
瓶蓋環可以輕易地掛在包包或自行車上。

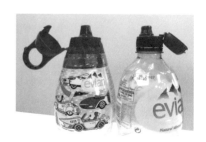

圖 1-129 ———
瓶蓋可以在騎車時以單手開啟蓋子飲用。

第五節│複合式結構之開發

　　每種材料在研發之初，都有其主要的功能性，而設計者需選擇其特性並加以提升，方能創造出更有價值的質感，如此包裝設計才有意思。在材料創新變化與應用的掌握度上，目前設計者一人即可獨自完成。然而，在包裝設計的環節裡，難度較高的是結構部分，因為它牽連的技術層面較廣，除了基本的材料應用上，還包含了立體型式的邏輯性、異型結構之間的材料相關性，以及結構組合的技術性。這些互動的關聯性，絕非設計師一人能獨立完成的，在歐美先進的專業包裝設計公司裡，就有專門的結構設計師之職，還會設有專業的材質、材料檔案庫，隨時更新最先進的資料，才能有助於一套嚴謹包裝設計的產生。

　　複合材料的開發或設計相較複合式結構而言，屬常見且容易，而複合式的結構研發與創造則較為困難，因為它要符合材料應用學、工業製造學、成本經濟學、人體工學和重要的美學。如此複雜的系統，有些企業無力投資，最終只會從包裝材料的供應商那裡創造出來，雖是開發出新式的複合結構，但大多數皆欠缺美學，讓人遺憾不已，這就是包裝材料供應界的現況。因此，設計師本身要打開天線隨時隨地接收新的印刷技能，並從收集到的資料進行拆解，再應用於自己的創新設計方案之中。下圖是作者在包裝展覽中收集的新式樣複合式包材，罐身是紙材，其印刷後加工之工藝技術與一般的平版印刷相同，罐口運用塑膠成型可配合市面上現有材料的蓋型搭配使用，免去蓋子的開發時間及成本（圖1-130）。

圖 1-130 ———
新式樣複合式包材。

　　複合式結構有幾個案例，開發重點皆從使用者的角度去思
考，方能經過長時間的洗禮而成功地存活下來。如一個防燙需
求的結構及材料開發案例，在你我共同的經驗中，當肚子餓，
想泡一碗速食麵（杯麵），過程很方便且只需愉快的等待。時
間到，掀開蓋子，香味撲鼻而來，以碗（杯）就口，正要開始
享受時，不便之處便產生了，因手端著紙碗（杯）燙手難以拿穩，
最後只好以口就碗（杯）。這樣的使用過程，應是產品開發中
需注意到的部分，因為包裝型式及包裝材料的選用都屬於企業
的責任，雖然這是小事，但有時在商場上存活的關鍵，就決定
在這些細微小事。

圖 1-131 ———
將泡棉噴植於紙杯可防燙，這就是
複合材料包裝設計。

　　如日本有家速食業者推出
的杯麵，同樣是以紙杯為包裝材
料，但卻細心地解決燙手問題，
他們採用複合材料的技術，把低
密度泡棉的材料噴在紙杯上（圖
1-131），讓紙杯產生一些厚度，
而泡棉中空的氣室正可阻隔一部
分的熱度，手接觸的是凹凸不平
整的泡棉體，而非直接碰觸到平
滑的紙，因此手與包裝材料的接
觸面減少，燙手感相對也就降
低。此時，當消費者吃在嘴裡，
捧在手裡，滿意在心裡，忠實的
消費者就是你的了（圖 1-132）。

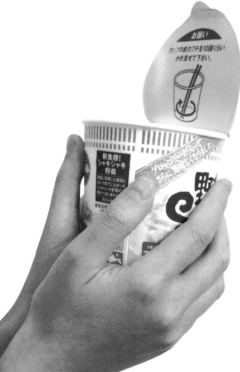

圖 1-132 ———
改造包材的結構，讓商品更有競爭力。

這個咖啡杯體也是植低密度泡棉，搭配簡單的品牌凹字，熱不燙你手，冷不流水珠，其冷熱皆適用，如此簡單的設計，材料就更加重要（圖1-133）。

圖 1-133 ———
簡單的設計，材料就顯得更加重要。

使用原理很簡單，大家都曉得泡棉能保溫、保冷，泡棉材料因開發的早，已是成熟發展，無須廠商創意研發，而這家企業只是站在消費者的角度來思考，而不是站在自己便於生產的角度看包裝，因此這類型包裝結構的改變，在飲料罐上也有類似的案例。

寒冷的冬天裡，想隨時隨地喝杯熱騰騰的咖啡，這個基本需求大家都有，因此市售的即飲罐裝咖啡也推出各種口味。然而，日本有家飲料廠商把產品開發的重點放在包裝材料的改良上，而非在口味的推陳出新。要知道一般企業的基本研發動作，最初皆會從口味開始更改，但在成熟又同質化高的眾多產品中，要突破現況或許要換個角度來思考。現今的國際競爭氛圍裡，創新改變未必會成功，但沒有改變更沒有機會，在產品開發的過程中，將設計人員納入研發團隊，負責掌管機能美學的工作已是趨勢。

冬季商店會把一些可加熱的商品放在加溫箱內販賣，與其說是體貼消費者，不如說是商業嗅覺很敏銳，才能持續滿足消費者的心理。如天寒時，拿起熱呼呼的鐵罐咖啡，在熱氣繚繞中品

01

嘗咖啡香，然而太燙手會握不住，不燙手又不夠香醇（手的耐熱度比嘴低），所以商店就推出現作研磨咖啡，只需要在紙杯外層套上一圈厚紙墊，讓你捧在手裡也能感受咖啡的溫度，這便是品咖啡的一種重要的心理情感。另外，鐵罐的咖啡以量產為主，若要做到每罐套紙圈是有困難的，然而日本這家飲料廠商就把這個紙圈功能，直接在鐵罐上加工處理，使用模具將印好的鐵皮在成罐型的同時，將罐身壓出凹凸的菱形結構，其凹凸的菱形結構正可發揮手握不燙手，熱咖啡喝到口的效果。而原理上，主要應用凹凸的菱形與手的接觸面只有凸點的接觸，非傳統直筒型鐵罐，屬於面的接觸，所以熱度感便降低許多（圖 1-134）。

同樣的結構也出現在冰涼的鋁罐上，由於要傳達結冰的印象，手法同樣是採凹凸的菱形結構，但功能卻有所不同。視覺看上去，凹凸的菱形格除了會產生結冰的感覺，更重要的是還能加強鋁罐的罐身強度（圖 1-135）。

圖 1-134 ———
罐身的凹凸菱格紋，設計的功能
是有防燙的機能。

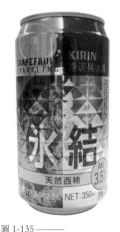

圖 1-135 ———
在鋁罐上壓出凹凸格，除了能加
強結構，整體視覺張力也很強。

在市面上或許曾看過這個飲料包裝，它算是複合式結構的另一個案例。早期的積層鋁箔包，是扁平型的軟質袋，很適合填充流質性的產品，其保存、保鮮和攜帶都很方便，唯一不便之處是飲用時，需先行撕開小口再倒入杯子或是將吸管直接插入鋁箔袋中吸飲。

如果時間回溯到積層包裝材料剛被開發出來的時候，這樣的包裝材料比以前的容器已進步很多了，消費者剛接觸時也一定很滿意，但隨著社會生活形態的演進，消費者見多識廣，以前所認同的，現在不見得還會接受。因此，包裝材料開發商想到將其改良為可直接吸飲的軟袋，而結構的創意更為簡單，即是 A+B+C 的法則，A= 原來的積層鋁箔包裝軟袋，B= 傳統吸管的功能，C= 塑膠蓋的功能，將三個原件組合一體，創造出全新的消費形態，也有更多的產品因它的開發成功，再度掀起另一波複合式結構包裝材料之革命（圖 1-136）。

圖 1-136——
仰賴包材工業的發展，消費者才能使用到方便又衛生的商品。

種種的改良都能看到蛻變的軌跡，從紙杯噴植泡棉以防燙到金屬罐上的菱格紋，都看見廠商不斷的找機會突破以求新商機。當這道門被打開，設計者就需更加努力才能與趨勢同行。如由設計提出的改良方案，將平時用於布材上的燙花植絨效果移轉到紙質上，如此就能創作出更多且豐富的紙品（圖 1-137），

圖 1-137——
將用於布材上的燙花植絨效果移轉到紙質上。

01

對包裝設計又能增加應用的空間。當然，若能將這項加工技術應用於硬包裝材料之上，讓設計師有嘗新的機會，更能增加產品的吸睛度，如作者收集的玻璃酒瓶上的植絨效果，整體設計簡潔且善用材質手感來增加商品的好感度（圖1-138）。

今日市面上已有許多新型式的包裝，不論每年推出多少新包裝，絕大多數都只在視覺上創新或形式上改變，因為這兩項是最容易達成預期效果的工作專案。然而要創造一個新機能的包裝談何容易，若要全創新就需要企業長期的投入研發、包裝材料生產單位的配合、企業端的生產流程以及設備也需全面的更新，這樣規模的投資看似付出很大，但成功後其回收的經濟也是可觀的。目前國際潮流已從「設計執行」演化至「設計思考」階段，企業也觀察到這趨勢，逐漸有推出新式樣的成果，這給企業帶來的正面形象更是無可議價，其改良或創新的包裝型式，一定朝向比原來更好、更省材料、更低成本的方向前進，最終必然是雙贏的成果，企業獲利與消費者皆獲益。

圖1-138 ———
玻璃瓶上的植絨效果。

PACKAGE
STRUCTURE
DESIGN

02

包裝結構設計的流程。

THE PROCESS OF
PACKAGING STRUCTURE DESIGN

如何有效使用科學化的客觀方法，
去解讀市場上的調查資料，
再訂定設計策略並按部就班的進行創意思考，
最終找出有力的視覺落點，
將包裝創意逐步的落實。

——

學習目標

1. 如何用廣度收集再深度分析。

2. 使用表格的建構方式來擬定策略及定位。

3. 設計展開後如何運用倒金字塔思考法找到創意點。

優良的商業包裝設計，能幫助商品及企業帶來無可計算的正向利益，身為設計者很清楚這個責任，而企業的經營者更渴望這個結果。很多時候大家會把新商品的成敗寄望於包裝設計，然而一個商品的成功並非只仰賴包裝設計，這責任若要由設計者來承擔，則過於沉重且不公平。如現今企業對於新產品的開發，從頭到尾從未讓設計者參與其中，許多的開發過程、市調與分析，也沒看見設計者的身影，然而最後銷售成績不好，大多就譴責包裝設計不良，認為問題在設計師身上；反之，若推出商品大賣且廣受好評，那光環總是歸功於品牌經理人英明的決策力，跟包裝設計一點關係都沒有。這種如此不對稱的互動關係應該要終止了，唯有大家各盡自己專業的能力並通力合作，把重心放在成功的方向，才有機會接近成功，設計師也才能完成商品概念具象視覺化的重要任務。

過去曾與日本包裝設計協會理事長，談及一個新商品包裝設計在日本上市後的生命週期，他的回答是：三個月至半年間（是成功的商品），而臺灣當時約有一年時間，在經歷過世界經濟的改變之後，現在的商品包裝生命週期應該更短了。

在日本，一個新商品的上市，只有千分之三的存活率，每年都有很多新商品上架，但不到兩周就下架，消費者或許都還沒有看到這個包裝，就換另一個新商品上架了。這就是公平的商業競爭模式，很公平的給予上架機會，但商品上架後如何吸引消費者的目光，如何讓消費者買單才是最困難的。而更難的是，要吸引消費者持續地掏錢購買商品，這便是要常換包裝設計的原因，因為人大都有喜新厭舊的傾向，加上還有其他千分之九百九十七的新品在架上競爭，這樣的情形下，造就了更專

業的開發團隊，設計美學也開始變成一門「顯學」，而包裝設計項目正好趕上這班車（圖2-1）。

　　本書以討論包裝「結構設計」為主，但結構終究不能與視覺離得太遠。在包裝設計的工作裡，可以分為「結構設計師」與「視覺設計師」，彼此的工作有密切連結。基本上先有結構才有視覺，因為結構設計是由「商品實用面」去探討，而視覺設計是從「心理需求面」去思考。如單獨從商品實用面來談，是由具體的工作步驟來解決問題，包裝材料是材料問題、製作工藝是工序問題、成本是應用問題，但沒有抽象主客觀的視覺心理需求探討。因此，本章節要從頭來談一件包裝設計工作的流程，以及規劃中需注意的各個環節，如果有些環節倒置，也會使得工作無法順利進行（圖2-2）。

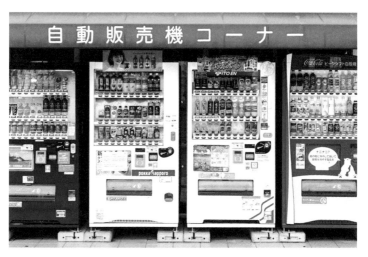

圖 2-1 ——
日本每年有上千種的新商品上市，除了在店面上的競爭，街頭巷尾的自動販賣機也是戰場。

包裝設計流程規劃表

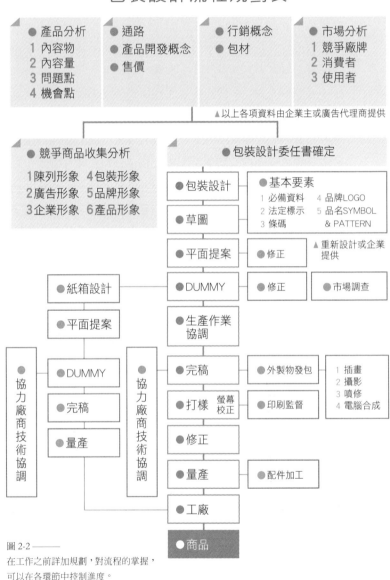

● 產品分析
1 內容物
2 內容量
3 問題點
4 機會點

● 通路
● 產品開發概念
● 售價

● 行銷概念
● 包材

● 市場分析
1 競爭廠牌
2 消費者
3 使用者

▲以上各項資料由企業主或廣告代理商提供

● 競爭商品收集分析

1 陳列形象　4 包裝形象
2 廣告形象　5 品牌形象
3 企業形象　6 產品形象

● 包裝設計委任書確定

● 包裝設計

● 草圖

● 基本要素
1 必備資料　4 品牌LOGO
2 法定標示　5 品名SYMBOL
3 條碼　　　　& PATTERN

● 平面提案　　● 修正　　▲重新設計或企業提供

● DUMMY　　● 修正　　● 市場調查

● 生產作業協調

● 紙箱設計

● 平面提案

● DUMMY

● 完稿

● 量產

● 協力廠商技術協調

● 完稿　　● 外製物發包　　1 插畫　2 攝影　3 噴修　4 電腦合成

● 打樣　螢幕校正　　● 印刷監督

● 修正

● 量產　　● 配件加工

● 協力廠商技術協調

● 工廠

● 商品

圖 2-2———
在工作之前詳加規劃，對流程的掌握，
可以在各環節中控制進度。

第一節 | 客觀又科學的市場資料收集

　　資訊收集是包裝設計的重要工作，設計者在平日生活中要把自己當成消費者去感受真實的消費體驗，一旦受託為某商品做專案的包裝設計工作時，便須正式擬定專案所需的資訊，開始進行市場資料收集。由於平時已將自己調整為挑剔的消費者心態，心中多少已有自己主觀判斷，此時再去做廣泛而量化的市場資料收集，以客觀的綜合資訊來調整自己的認知，是必要的工作流程。包裝結構是客觀且實際的工作，其資料可來審視及篩選天馬行空的創意設計。

　　資訊的收集，在創意的工作產業中顯得尤為重要，它可避免創意人鑽牛角尖，設計出與現實條件不符的包裝，或者做出沒有任何價值的設計。作者在早年工作時，曾受託為一家大企業集團製作一款飲料的包裝設計，當時提出了幾個設計方案，然而第一次提出的設計方案中沒有一個被客戶選上，直到第二次才被選中。事後與專案負責人談及該案時，才瞭解到在第一次設計方案中，每個方案都很好卻過於前衛，以當時的時空背景而言，在飲料同類中是無人敢接受的設計方案，但他覺得若再晚個兩年，這個設計就會大賣。而在第二次的設計方案中，就根據當時的同業概況修正自己的創意想法，讓設計表現只超前同業半年左右，最終獲選。這經驗說明了收集資料的重要性，透過較為科學且客觀的方法，除了能修正自己的想法，也能提供客戶做心理準備。

　　商業包裝設計的規則，時間到了自然就要再重新設計，如同房子裝修，時間到了自然需要重新修整一下，這也從側面點出市場資料收集的重要性。

一、廣度收集、深度分類

　　曾有人說過，最好的包裝設計課程，不在教室裡，而是在超市裡。因為在超市裡可以直接面對面真正感受一個包裝的生命，那力量源自於立體的感受，非紙本平面所能相比，它不只是視覺的競「豔」，更是材質的競「技」。有些獨特創新的結構型式一定要親自體驗才能感覺它的存在，而這些對包裝的體驗需要從生活中慢慢積累，因此平時可以有計劃地做記錄，並加以系統化的分類，以因應隨時各種不同類型的包裝設計工作。

　　在自身多年的教學經驗裡，常帶著學生到超市或賣場去上課，那種臨場學習的成果很有效，學生的上課反應也很熱絡，可以接觸到在教室內無法獲得的活知識，而學生們的成果報告便是一份份很好的市場調查資料。因此，平日應常關注並設定一個自己感興趣的課題或業別，長期地加以收集分析，從中就可體會一套模式，更可轉化成一套有用的包裝資訊系統。雖然不是人人都有機會在工作中接觸自己喜歡的業別，但資訊的應用不分產業別，所以學習分析收集的資料，舉一反三的類比，慢慢的就有經驗善用這些資訊，更印證「得獎的作品在書上，好賣的商品在架上」的現象。

　　市面上的新產品與包裝迅速地推陳出新，就好比一頁頁的包裝設計作品年鑑，出品速度比書籍出版更快。如果勤快地去逛賣場，貨架上琳琅滿目的包裝設計便可任意翻閱，宛如在看書上的圖片，並能盡情觸碰它的質感及重量，而這些資訊與體驗更是不用花錢就能獲得。之後，將長期收集到的包裝材料加以解剖與分析，找機會與包裝材料生產技術人員交流討論。

而包裝材料印刷及後加工的工藝部分，大部分跟傳統的紙材印刷加工沒有多大的差別，一些較特殊的後加工工藝技術，可從客戶的包裝材料供應商那裡尋求技術支援（圖 2-3）。

圖 2-3 ——
資料的收集可分為材質、色彩、結構、型式等內容分析。

　　將收集的資料依專案特性加以分類整理與剖析，一般會分為造型、結構、同類、色彩、材質、售價、工藝、延伸等類別。在各分類中除了將實體所收集的包裝歸類成冊，也可以用數碼方式加以整理，一般可用十字象限分析法，其橫向與縱向可分成對比的座標來加以定位，如傳統 VS 現代、感性 VS 理性、高級感 VS 平價感、個化 VS 族化、Soft VS Hard、Warm VS Cool 等量表，便可將收集的資料一一定位清楚（圖 2-4）；或是應用更新更適合的分析法，以訪談調查方式來達到所需的結果。無論採用何種方式來整理分析，其目的都是求一個相對客觀的資料，而這些得來的資料，對包裝設計工作有絕對的幫助，因其可用以評估所設計出來的包裝創作的對與錯或好與壞。用這些客觀資料來審核，相對科學得多，也較不會陷入自己的主觀中。

Baby Product 容器造型形象 MAP

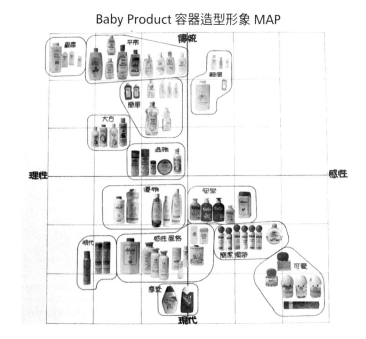

Baby Product 品牌形象 MAP

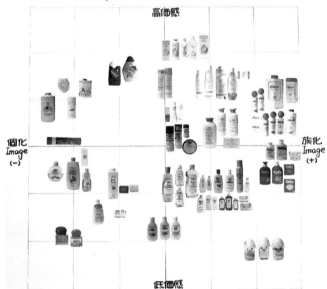

Baby Product 色彩形象 MAP

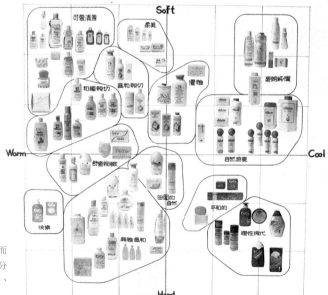

圖 2-4 ———
設計之初所收集而分析的量表,可分為容器造型、品牌、色彩等形象分析。

在過去工作經驗中,最多的包裝設計業別有七八成是快消品,其中又以食品及飲料占大多數,其次就是精品及奢侈品,而其他量販或是非一般零售消費者的工作案則較少,整體而言,快消品在市面上資料是較多且容易收集,但先不論從哪個方面得到資訊,要能活用資料才算是資產,最後才會轉化成為設計師的軟實力。作為一個有想法(主觀)的設計師是不夠的,背後還要有豐富知識(客觀)為後盾才行。

二、知己知彼的競品分析

無論平時是否有收集資料的習慣,每當新工作來臨,要面對一個包裝設計之前,一定要去收集或瞭解市場,並分析競爭對手的基本資訊。如果工作在市面上並無競爭對手,或自己已站在領導品牌的地位時,也必須去假設一個或設定一個模擬的延伸競爭對手,方能在工作中審核設計方向或定位是否正確,同時也較有相對客觀的資訊來修正方案。這個動作更有助於準確掌握對手能成功佔滿貨架的原因,並釐清自己為何無法站穩。若要再細化的分析下去,還可以找出競爭者的產品分類原則、定位策略、售價、包裝材料式樣、組合方式、銷售通路、視覺策略等。

在競爭商品中,除了要對較強的競爭對手做收集與分析,也要對一些較沒有競爭壓力的二三線同類商品做資訊收集,以清楚確認自己所設計的包裝位置站在哪個象限。

有些包裝設計在定案前,會從設計的方案裡選出較可行的幾個設計案進行簡單的市場調查,待調查結果出來時,予以修正或決定設計案,但這方法尚需要被界定一些原則,才不會得

到一個偏頗的結論而導致失敗結果。首先，要確定這群被測試的物件是不是客戶所設定的目標消費群，如年齡、性別、生活形態、居住城市、工作類型等；其次是銷售管道上的測試，不同的通路會產生不同的消費行為（消費心理），如超市、網購、團購、直銷等都需要不同的測試技巧；最後，也是最重要的，就是做測試的工作人員之專業度，因為測試人員的專業素養及工作前的職業教育會大大影響結果的準確度。以上的各項測試原則如能一一把關，接下來就更為重要了，當經由市場調查後，得到的只是一堆數位資料，此時要藉由豐富經驗的資料分析者來解讀並整理精準有效的資訊，一旦交給經驗不足的人，其結果將會是一場災難。

　　作者曾有這樣一個案例，有個生產零食的企業，因公司的生產技術成熟，該企業欲開發穀類早餐食品，從品牌到包裝設計皆重新打造。於是，在包裝設計定案之前，做了一次市場調查，結果發現，當時的市場狀況並不利於這企業進入此類商品的領域，最後該企業宣布放棄上市計劃。可以知道的是，該個案最終的決定是明智的，雖然在前期已付出很多人力及財力，若不繼續進行計劃，前面的投資就是一場空；但如果不接受市場調查的結果，貿然再投資下去卻沒有成功，所付出的代價將更為慘痛。因此，如何去判斷調查的結果並做正確的決定，是設計師及品牌管理人員必須多花心力學習的課題，而每一次的資料收集及分析，也可以是設計人員自己小規模的實驗，其獲得的結果往往是有效且快速的。下列將介紹從賣場的實際情況中，談談視覺實驗。

賣場裡 60 與 3 的法則

一個商品的外包裝，無論設計優劣、美醜或耗費多長時間，當這個商品包裝上架後，在消費者的購買行為中，也只有「3 秒鐘」的時間被消費者看見，但看見並不代表會被購買，這就是我們要談的包裝上架後之「60 與 3 的法則」。

「60」指一般消費者的手臂長度約在 60cm，在一個空間不大且擁擠的超市裡，每列貨架之間的寬度也不過如此，消費者在這些空間內都是近距離接觸商品，所以看到的商品包裝都變得短視（焦距愈短看到的視覺愈模糊）。「3」指一般消費者視線停留在每個商品上的時間不會超過 3 秒鐘（圖 2-5）。因此，每個商品包裝都是很公平地受到「60 與 3 法則」的洗禮，而這法則正好給了設計師一些創意的線索，短短 3 秒鐘的視線接觸時機，就是設計要去掌握的契機。

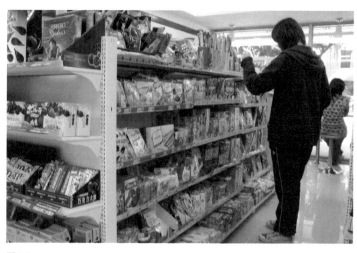

圖 2-5 ——
消費者早已習慣於擁擠的超商內選購商品。

　　由於一般消費者都是先看到商品的外包裝（不管幾秒鐘），然後才會在腦海裡想起以前的經驗（印象），進而不自覺地伸手去拿商品（此時視線有可能還是模糊的狀態）。這段過程都發生在一瞬間，所以有些包裝設計為了去掌握結果，就會採取一些對比強烈的設計手法來吸引消費者目光，例如有廠家使用金屬或發亮的材質來印刷包裝，再透過賣場的鹵素燈光源投射下所產生的折射效果來吸引消費者的目光（人的眼球有自動追光的機制），那包裝就會特別地顯眼。然而，若大家都用強烈對比的設計手法來吸引目光，久而久之，同質化的包裝設計又充斥整個貨架，對誰都無任何好處，最後還是需要一個專業有經驗的設計師，創造更創新且搶眼的包裝。

　　設計師可以簡單地做一個視線移動的測試。實驗方法是：將事先做好的實體色稿放於同類商品的貨架上（或冰櫃內），站在離三四步遠的距離，快速地瀏覽一遍，此時色稿的明視度及注目度如何？與周遭同類商品的對比如何（圖 2-6）？再往前走近至伸手可拿的距離約 60cm，同樣觀察此距離內，色稿的明視度及注目度為何？與周遭同類商品的對比又如何（圖 2-7）？此時才定點不動，上下、左右去瀏覽一遍，看看這個實體色稿是否足夠突出亮眼（圖 2-8），以上的動作皆需要連續進行。設計者也可以站在一旁靜靜地觀察，真正的消費者在靠近你放的實體色稿時，他們是否有被它吸引而伸手去拿。

圖 2-6 ———
消費者離商品包裝約三四步
遠，所接受到的視覺訊息。

圖 2-7 ———
較接近貨架，此時看到商品
包裝的視覺訊息。

圖 2-8 ———
與同類商品包裝相比，這款
設計的視覺訊息較強烈。

三、創意前數據整合

　　資料到齊之後，除了整理與分析之外，有經驗的設計師並非全然仰賴這些冰冷的資料，在判讀分析時還會適時加入「人性」的因素，畢竟現在看到的一切，任何商業行為都由「人」所創造，一切商務邏輯也都服務於「人」，人的情感面非常細膩，不是通過一些簡單的市場論調就明白清楚。

　　資料收集與分析之後，就要開始進行創意思考，但有一個很重要的資訊還需整合，就是委託用戶端的基礎資訊，如生產設備的條件、包裝材料供應的條件、運輸條件、展示條件等。首先，在生產設備方面的資訊，要清楚地理解生產設備的速度、自動或半自動或手動、設備的機械特性、設備尺寸的調整極限或可否附加輔具、生產口徑的規格以及特殊條件限制等；在包裝材料供應方面的資訊，需要深入瞭解供應商的生產水準、工藝後加工的技術品質、包裝材料材質的穩定度以及種種物理或化學的變化，最重要的是包裝材料的安全性；在運輸條件方面的資訊，需要充分理解由生產工廠到超市貨架上的運輸方法及過程。以上資訊未必在創意工作時皆能用到，但若能瞭解清楚則是最好。創意工作是感性的，資訊資料是理性的，而理性可以用來審視創意初級方向是否做「對」且不偏差。

　　有個實際案例：一個瓶型容器在設計創意期間都很順利，最後上層也拍板定案，進行正式開模生產，待瓶型容器包裝材料如期交貨至工廠時，結果新設計的瓶型容器卻上不了生產線，原因是底部造型太大超出設備的極限，因此進不了生產線。這個真實的案例，說明了創意工作不是「單向的思考」，不是只坐在電腦前就能解決一切問題，而是需要「多向的溝通」。

　　還有一個也是新瓶型容器的設計案例：在進行創意設計的期間一切都很順利，也順利開模上了生產線，貨也順利排上貨架，結果問題來了，新瓶型的設計太大且超高，目前超商或賣場上現有的貨架規格，沒有一層能放得下此款新瓶型，因此經過那麼長時間的準備及期待，最後也只能放在地上賣。

　　以上的兩個案例，都提供很好的經驗教育，創意不是你情我願的單向思考，而是要有多方向解決問題的能力。如果只是一般平時貨架上常見的包裝設計工作，只需設計師更改視覺設計，問題並不大。但若是一個全新創意開發的包裝工作，創意前的資料整合（委託客戶之生產設備資訊整合）就很重要了。

第二節｜策略定位擬定

　　經過資訊的收集，加上個人的工作經驗以及平時的市場觀察之後，接著就要正式進入創意階段了。在創意展開前，需要先擬定創意策略及定位，一般的設計師因為個人的學習及所受的訓練，較偏向感性（這也是設計人的特質，但需隨時提醒自己多理性思考），因此大多會從美學視覺（感性）著手，也就是動腦想策略的少，而動手執行設計的多。另一方面，接受行銷企劃訓練的人，又只會動腦不會動手，如能兩者能結合，便是既感性又理性，創作出來的商業設計就會言之有物了。因此在創意下筆前必須先整頓想法，明確清楚這次的工作目的再擬定策略方向，逐條運用創意設計方法來解決或呼應所擬的策略。

　　在擬定策略方向時，可以應用一些表格工具來表述或推演，並且留下文本，以利日後偏差或修正時，保有檢視的依據。以下將依序介紹「定位描述」與「策略單」的整理方法及表格，

說明一般必要資料整理的大原則，設計師也可因個人經驗與習慣而自行修正或設定自用的檢查表。

一、定位描述

在今日商業高度競爭的環境下，任何一個商品的開發或推出，都一定要有清楚的定位和目標，從一開始產品研發雛形到最後的商品化，其中一定會有產品的開發概念。這個「產品開發概念」就是創意的源頭及動力，像這樣重要的資訊不該由設計師自己杜撰而來，一定要由委託的業主提供，而且要很真實無保留地說清楚講明白。有時業主擔心商業機密外流，很多核心重點常避重就輕，這對創意偶爾會造成阻礙，所以商業誠信是很重要的，只有誠信，方能長期合作，創造雙方的利益；再者，設計師要付出的誠信是對創意的尊重，不去抄襲或剽竊他人的創作，是對自己也是對客戶的尊重，除了尊重自己的職業，更是尊重廣大的消費者。

委託的業主如何提供設計者「產品開發概念」的資訊？通常是由品牌經理召集產品開發人員及市場人員，並對設計人員召開設計需求說明會議，將產品開發概念明白闡述給設計人員。說明的內容包括從產品概念到商品化的開發過程、目標物件、現有通路、計劃通路、售價、行銷背景分析、行銷目標、行銷戰略、品牌、品名、口味、產品名、包裝條件、規格材質、廣告目標、包裝材料預算、設備需求等，逐一列舉說明。

以上各種說明或相關資訊都是客觀且理性的資訊，切勿加入個人主觀的感性說詞，才能讓創意設計人收到第一手正確的資訊，未來在審視創意時才能有所依據，以免雙方陷入主觀的認知中而沒有交集。接下來將設計說明的資訊內容表格化，提供各位參考應用（表 2-1、表 2-2）。

表 2-1 ———
商品 Brief Checklist

商品 Brief Checklist　　　　年　　月　　日

● 商品名稱			
● 行銷背景分析		DATE TIME PLACE	
● 商品特性			
● 商品定位			
● 問題點			
● 機會點			

● 行銷目標	銷售額	由目前 (值)　　　元 / (量)　　　箱提高為 (值)　　　元 / (量)　　　箱		
	市場佔有率	由目前　　% 提高為　　%	銷貨率	由目前　　% 提昇為　　%
	其他			

● 行銷戰略	銷售戰略	□擴大消費群　□開闊新客層　□增加消費量　□開始使用時機　□其他			
	配銷戰略	□全面增加銷售點　□加強特定銷售點　□增加配銷量　□提高服務水準 □其他			
	價格戰略	預期價值　　　元	價位基準	□高　□中　□低　理由：	
	產品戰略	物理功能	視覺功能	方便功能	心理效應

● 廣告目標	認知度	第一階段達到　% 的消費者聽過本商品品牌第二階段達到　% 目前為　%
	理解度	第一階段達到　% 的消費者理解本商品之特性第二階段達到　% 目前為　%
	興趣度	第一階段達到　% 的消費者對本商品感到興趣第二階段達到　% 目前為　%
	信賴度	第一階段達到　% 的消費者對本商品的特性信服第二階段達到　% 目前為　%
	欲求度	第一階段達到　% 的消費者會考慮購買本商品第二階段達到　% 目前為　%

● 訴求地區		廣告期間	
● 訴求對象			

| ● 廣告預算
（　　）元 | 媒體費用 | 促銷費用 | 公關費用 |
| | 製作費用 | 活動費用 | 其他 |

● 備註	

表 2-2 ———
包裝設計委託單 Design Checklist

包裝設計委託單 Design Checklist	年　　　月　　　日
● 品牌	
● 產品概念	
● 品名	
● 內容物（口味）	
● 消費者分析 — 購買者	
使用者	
獨特點	
使用時機	
● 包裝分析 — 包裝類別	
包裝材料	
包裝規格	
包裝方式	
印刷限制	
標示說明	
成份說明	
● 流通包裝 — 紙箱厚度	
紙箱規格	長　　　　　　寬　　　　　　高
內裝數量	
箱口文字	
● 價格策略	
● 通路策略	
● 陳列環境	□吊掛式　□排列式　□堆積式　□專櫃式　□陳列式　□散置式
● 儲存條件（常溫、冷藏凍）	
● 競爭對象（品牌、產品）	
● 備註說明	
● 完成日期	

02

以上「商品 Brief Checklist」的表單中，有幾個項目需補充說明：

(1) 商品名稱：指產品屬性名，需清楚的說明，如沐浴鹽（成分指一般的鹽）、沐浴海鹽（指的是更好的海鹽）、死海沐浴鹽（使用死海的海鹽），同樣都是含鹽成份，所以一定需載明，因為這攸關到創意所使用元素的精準度以及在產品名的命名上之必要訊息。

(2) 商品特性：指商品本身的 USP（Unique selling proposition），意指「獨特的銷售特點」，此賣點可用於區隔同類型商品，為該商品的主要訴求，並可強化商品特質及優點，能讓消費者使用或食用後，可以改變原印象或影響變好。

(3) 商品定位：指的是「Product Positioning」，以消費者對不同品牌的知覺差異為基礎的品牌差別化。近年來擬定商品定位的統計技巧快速發展，包括了多元尺度分析法（Multi-Dimensional Scaling）、區別分析（Discriminant Analysis）、一致性分析（Correspondence Analysis）等方法。

(4) 訴求地區：指商品的銷售地區，如北方、南方、都會或二三級城市，甚至到國際販售（國家及地區別），在設計表現上，都必須考慮到區域文化的問題。

(5) 訴求對象：指商品的販售對象（目標消費群），如上班族、銀髮族、青少年、男女老幼、特殊族群等，都需清楚的列舉說明。

02

在「包裝設計委託單」的表單中，以下為主要重點：

(1) **品牌個性**（Brand Personality）：如將人類的人格特質（嚴肅、熱情、富想像力等）賦予該品牌上，以達到與競爭品牌的差異化。這通常需經由長期的廣告、包裝形象與設計來達成。其特質會通過精心設計的宣傳與包裝，或從員工身上表現出該品牌的個性。

(2) **品牌主張**（Brand Proposition）：為品牌推廣之大架構，依據消費市場的分析所擬定的品牌資訊，包含品牌個性、定位、調性、標語等內容。

(3) **品牌佔有率**（Brand Share）：指該品牌在同類商品市場上的佔有率。

(4) **品牌策略**（Brand Strategy）：與該品牌名稱的使用有關之計劃、策略或限制。

(5) **領導品牌**（Leading Brand）：說明該品牌在市場上具有領導的指標意義。該品牌除了具有高知名度之外，也能主張或影響市場的發展走向，另外所從事與商業有關或無關的行銷活動，很大程度可成為其他品牌的發展參考模式。

(6) **品牌線延伸**（Line Extension）：在產品或服務中，保有過去相同本質的特徵為核心，再融入創新元素延伸出新利益，例如新口味（新香味）的研發、尺寸、包裝形式及配合新技術改造等。

(7) **品牌故事**（Brand Story）：為表達品牌意義的詳細文字敘述或故事情節。有些是由長期文化累積而自然形成，屬有形或無形的共同記憶；有些則是創意人刻意去杜撰或創造出來的虛構故事情節，無論真實與否，它也是行銷手法的一種。

　　以上關於「品牌」就舉例說明那麼多，當然一切的商業行為並非全是繞在「品牌」上打轉，上述主要繁細地說明品牌是由用戶端需要準備及負責的工作，這些準備也是要客戶知道，自身所該負的責任，然而品牌的創造終究是共同的責任，而品牌價值的維護則是客戶的責任。

　　包裝分析中的「材料」和「規格」一定要說明，因為這會影響未來的設計執行關鍵，以免大家只專注於創意突破，卻忽略生產及市場的主觀問題。另外，如尚未定價也一定要說明，並提出一個售價範圍，因為這會影響到包裝材料成本的預估，以免創造成本太高的設計案。

二、策略單

　　上述的基本要點完成後，設計師便可著手擬定及整理「創意策略單」（表 2-3）。內容資料雖是依據客戶所提出的主觀資訊而來，但設計師還是要更精簡地擬一份自己的創意策略單（如專案中有行銷企劃人員參與，策略單的撰寫就是行銷企劃人員的工作）。這個撰寫過程是要設計人（或企劃人員）沉澱下來，並且有意識的去思考所有細節，在細節中必定藏有創意需要的「機會點」和「問題點」。找出機會點，就可擴大轉換成為創意的賣點；遇到問題點，就可善用設計創意的技巧來解決。這些年來已有相當多企業聘用專業的設計人員，專門為企業或商品解決問題，這就是設計的價值。

　　創意策略單不需要用大篇幅的文字去描述，這是一份檢討創意方向「對與錯」的檢查表，最好是將每個問題或資訊，用最精簡的字句來描述。但要注意的是，內容雖精簡又直白，每個字

句還是要經過沉澱之後再下筆。寫好一份策略單並非容易的事，經過這沉澱整理的過程，再進行設計時，就已做對了一半。

02

表 2-3 ———
創意策略單

<div align="center">創意策略單　　　年　　月　　日</div>

● 工作號碼		
● 客戶名稱		
● 工作名稱		
● 工作說明	目的	
	緣由	
	公司介紹	
	產品介紹	
	對象	
	通路	
● 設計項目		
● 必備元素及內容		
● 表現方向		
● 注意事項		
● 提案方式		
● 時間進度	□草圖　　/　　　□色稿　　/　　　□色稿完成　　　/	
● 備註說明		
● 附件說明		
● 完成日期		

以上的創意策略表單中，有幾個項目名稱再補充說明：

(1) **緣由**：指描述本次工作的背後意義。如技術新改良、開發新產品，或原設計案經過上市後，收集消費者對其設計的多方資訊，加以分析整理出機會點，評估是否提出新的設計案？還是只要修改設計就可以？以及為什麼要做這件事？或是看到市場機會而開發新產品等等。

(2) **表現方向**：指創意的方向及調性（如簡約、復古、低調奢華等描述），這是本創意策略單的重點，它的撰寫將會決定設計的走向，團隊所有人都要有共識才行。一旦方向定了，設計人員就要負責運用自己的專業去達成此共識，直到提案後，經多方討論出新方向時，才能再往下一步。

(3) **提案方式**：指設計作品完成後，要用何種方式提案。如列印出紙本的方式或用數位方式來提案，這都會影響設計執行時的品質及速度。

(4) **完成日期**：是最重要的最後關鍵，因為商業設計的工作，一切都要在計劃時間內完成。設計是源頭，但若卡在這關無法準時的完成，再好的創意也只是白忙一場，就像滿腦子裡有亮眼拔尖的創意「想法」，卻沒有將它視覺化，也只不過是個「想法」而已，離實際商業所需要的具體成果還很遠，那「想法」再出色也一文不值。

關於創意策略單的開始到結束，其背後的意義，是要讓設計人能自我思考，找到創意邏輯的切入口以及自我時間管理的重要性，因為創意人是社會的科學家，而非自我感覺的藝術家。

第三節│創意設計的展開與技巧

　　創意工作像一道設計工程，在這項工程中需要有各式各樣的工具及方法，才能精準如期完成。近年來在學術上也吹起一股「設計管理」學風，這個學科是架構在管理科目上，設計只是工具，那就要好好地來探討，為什麼說設計是一道工程？

　　從前端的資料整合到創意策略的擬定，往往比設計展開還要耗費更多人力及時間才能完成，其目的就是要找到正確的表現方向。如同蓋房一樣，在打地基時往往花的時間最長，而基礎工程建構完成後，在外觀的造型變化上由設計師接手，就容易多了。在基礎工程大致完成後，到室內裝潢時，又需要很長的時間才能完成，因為這時要展現各家的品位及調性，就像一個包裝設計工作展開，先由行銷企劃人員擬定策略單，制定出重要的表現方向，再由設計師接手，把策略視覺化。此時包裝的外體型式大致完成，接著就需要資深的設計師，如藝術指導級的人來加以精緻化，給予材質、色彩、美學上的專業建議及指導，這樣的工作流程才可確保設計成品不會在品位及調性上有所偏差。在設計工程中有幾個環節，下列將依序再深入詳細說明。

一、草稿的構成

　　開始進入起筆創作階段。之前的背景資料反覆看了多次，有些資訊一定也消化在潛意識中，此時再動手進行設計，相信一筆一線之間都是有所依據。然而在專業的設計團隊中，每個人各自的專責，並非自己說好就行，因此需要在約定的時間內，大家把各自發想的設計方案，提出來共同討論。由於是團隊作業，

設計者最好的方式，就是拿出自己想法的草稿來討論（圖2-9），把自己的想法形成畫面，與別人溝通時眼見為憑，他人才不會空洞進而產生理解偏差。這樣不但讓團隊的每一分子都能充分理解到設計想法，還能刺激團隊其他人「接力構想」。

養成將想法形成視覺化的習慣，是設計人的基本功，絕不能因時代進步而讓電腦取代人腦，一旦凡事毫無自己想法，開了電腦無意義地隨機組合，這樣的設計沒有生命，即便期望用設計來解決問題，也永遠無法達成。

在畫草稿時也有些小技巧，如在創意上有特別之處，可再放大局部畫得更細緻清楚，或是有特殊材質上的創意，也可附註樣本或其他已採用過的成品，多花時間準備會更精確表達出想法，更好的是再加上顏色的輔助，那就更成熟了。常言道：「機會總是給準備好的人（圖2-10）。」

圖 2-9 ———
草圖的形式沒有一定的格式，可依個人的習慣繪製，但目的是要能溝通清楚。

圖 2-10 ———
將細節描繪清楚，必要時可用色彩輔助說明。

02

二、形式（Template）規劃

　　在包裝的設計工作中，常有商品是往多系列的方向發展，所以在規劃系列設計時，一定要有「型式」的概念，這樣設計出來的包裝就會有延展性。有些企業為了新商品推出時能大幅攻占貨架，以造成強烈的視覺印象，會採用同時推出多品項的方式，這方法在末端陳列是很有效的策略，隨著上市時間久了，可以篩選出消費者對商品的接受度，再自然淘汰不受歡迎的品項或口味，此時企業應再重新檢視後，適時推出新品項或新口味來再次刺激消費，如果當初所設計的包裝，沒有思考到這個延展的可能性，新品項就很難延伸既定的形象了。

　　有些包裝的型式規劃，是以色彩形象來做統調，有些則以盒型或結構來做系列延伸，如國際知名品牌「立頓」紅茶，看到立頓品牌，立即就能聯想特有的「立頓黃」，無論發展出多少商品或口味，只要是掛上立頓這個品牌，不管是立體的包裝亦是平面的設計促銷物，品牌管理者總是不會輕易改變「立頓黃」，這就是透過色彩與消費者連結的一個成功案例（圖2-11）。

圖 2-11 ───
立頓品牌特有的黃色，是屬於包裝型式的一種色彩傳達法。

　　談完色彩的應用，再舉一個造型結構的案例。同為國際知名品牌的「德芙 Dove」巧克力，它的包裝形式上，是採用形狀來引起消費者的注意，每種品項的包裝早期的盒型都是「六角盒」的結構，這也是一個好案例（圖 2-12）。

圖 2-12 ———
無論什麼品項的包裝，早期六角盒的造型，就是 Dove 的印象。

　　以上所提的案例都是國際性的品牌，由於擔心苦心經營成功的國際知名品牌，在不同國家或地區會因不同人的品牌管理，而產生不一樣的品牌表現，所以整體的品牌或包裝規劃策略，都由總部來制定。因此在不同國家或地區，較易於順利執行品牌價值的一致性，且重視包裝形式的邏輯延伸性，這個管理成果是值得設計人借鑒的經驗。

三、色彩計劃

　　在包裝設計項目中，造型與色彩是密不可分的元素，如兩者能好好應用，一定能創造獨特的設計。色彩相對於造型是較容易表現的元素，以產品包裝而言，區分口味最直接的方法就是顏色，能讓消費者從很遠的位置看包裝，即可辨認。

在上一段「型式」的文章中，提到形狀及色彩的案例，而色彩部分只談到與品牌的印象連結，因此這裡就從「立頓黃」再談起，探討一下有關色彩的論述。從色譜裡的色相來看，黃色是中立的顏色，沒有任何意義，任誰使用都可以。另外，「黃色」跟「立頓」本身其實一點關係也沒有，而且這黃色也並非是立頓所獨有，只因長期以來立頓一直使用黃色，且不斷地重複用在包裝上、文案宣傳上和行銷物上，久而久之這「黃色」就轉化成為立頓的「外衣」，任誰也脫不下。若問起有哪個同類茶飲料包裝使用「黃色」為設計項目，很容易直接聯想到立頓，所有黃色系的包裝，都將被立頓品牌吸走。如果立頓一開始是用紅色、橙色或綠色，依照國際型的品牌操作經驗及支持來看，當初選用什麼色彩都不重要，只是他們深諳品牌與色彩操作的重要性，才會有今天印象深刻的「立頓黃」。

談了品牌與色彩的關係，再來是產品與色彩的關係。上述提到品牌（品牌名）與色彩，是沒有絕對的關係，主要是由企劃或設計人所創造出來，然而產品屬性與色彩聯想的關係就密切多了。我們對於現有的產品屬性有一定的具體認知，吃的、喝的或穿的，每類產品都很明確且有具體的「物象」存在，而這些具象化的產品可以直接聯想到色彩（圖 2-13）。如提到「鮮乳」，腦海中馬上會聯想到「白色」，感覺到「辣」就會聯想到「紅色」。不論是具象的鮮乳白，還是抽象的辣味紅，這些色彩聯想皆由我們日常生活中體驗而得來，是屬於情感的色彩，而不是被設計出來的產品色。

所以在設計用色上，如有需要提示（明示或暗示）產品內容時，色彩的應用上就必須要符合我們生活中的常態經驗法則（圖 2-14）。

圖 2-13———
紅蘋果青蘋果的
色彩聯想，給了
設計師很好的色
彩概念。

圖 2-14———
紅綠聯想到聖誕
色彩，這些節慶
的色彩概念也是
很好的素材。

四、材料選用及創意

在先前提到包裝設計內，分為「型」與「色」的創造，在「型」當中又分為結構造型、文字（品牌名）造型、圖案造型等。在結構造型裡，形式的造型、材料的材質以及可塑性都是創意元素，而在材料種類裡目前已被拿來當作包裝材料的（第一章節已介紹），無論是紙、木、布、鐵、陶及塑膠都是好的包裝材料，就看設計師如何搭配應用。

在包裝材料的選用上，沒有哪種包裝材料適合用於哪類產品的絕對性，全依設計師對於任何包裝材料特性的掌握與瞭解，進而從中改良與創造。工廠的包裝材料應用已往複合式材料發展，設計師必須學會放棄舊經驗的安全想法，應先從包裝創意的整體大方向去思考，再來決定選用何種包裝材料，才是最合乎創意的表現。

若要創造有弧度造型的容器，一般最容易想到可固定式的塑膠或金屬材料，這類材料在塑型的穩定性及表現上已屬成熟發展的包裝材料。由於一般消費者對於企業的接受度與認識度都不低，若一個需要弧度造型的設計包裝材料，也選用大家都想得到的包裝材料，這個設計就顯得沒有獨特性與價值感。

國際香氛品牌芙蓓森（Fruit & Passion）的香水包裝突破了材料的限制，使用紙材創造出很強的視覺質感與造型張力，外形是以富有手感的美術厚卡紙捲曲成水滴狀，中間夾層也由紙張裱褙軋型而成，上蓋軋出水滴造型，與紙罐身能緊密蓋合。如此質感的創作，是需要精密的計算與製作工藝，而消費者對於這樣的紙器感受更優於塑膠或金屬材質，完全符合品牌給人的感受，這就是設計師厲害的創意表現，不受既定印象材質而隨波逐流，才是設計的價值（圖 2-15）。

　　另外，CK 香水樣品盒也是創意的極致表現。設計師用包裝結構創造出油壓提升效果，在包裝開啟的同時，能將香水瓶往上抬起，如同油壓提升的功能，一切都僅僅是藉由紙材便可創造出的戲劇效果，完全沒有特殊機關或儀器，這就是設計師對包裝材料的理解所創造的絕佳作品（圖 2-16）。

　　以上兩個包裝案例，皆不是高科技或高成本所製造出的成品，而是採用再普通不過的紙張，使其發揮絕佳的效果，這更是設計師對包裝材料的理解與掌握，懂得運用最普通的包裝材料來創造。請記得，某種特定效果並非僅有某種特定包裝材料才能表現，設計師的價值在於為包裝材料與設計創造不同的面貌，挑戰一切的不可能。

圖 2-15 ———
利用紙材的肌理表情，除了造型張力強，又能保留手感。

圖 2-16 ———
紙材的可塑性很大且手感又好，常在設計師的巧手下創造很獨特的作品。

第四節｜創意整合

　　想要開發一套完整具有系統的思考模式，確實是一件不容易的事。很多設計師在進行工作時，心裡常有著屬於自己的一套創意思考邏輯，而著名的設計公司也一定有一套完整的創意思考，來協助創意人員進行設計工作。一個有效的思考模式可以讓設計工作有條理、有系統地進行創意的聯想，並且能用理性、客觀的角度來評估或篩選思考的方向，如此才能準確地達到有效傳達商品定位的資訊。

　　筆者在自身多年的工作經驗中，常以「倒金字塔的思考模式」來作為檢視創意發想及評估對錯的思考準則。在此，便針對這個思考模式的個人應用心得及操作方法做解讀。

　　任何一件商業設計工作的背後，一定有著其商業動機，因此在接受設計工作之初，必須先瞭解這個設計案的商業目的，瞭解其目的後，才能有方向且精準的去收集各方資料。在設計展開的前期，應收集並整理有關資訊，如消費者、競爭者、使用者、商品行銷概念、商品本身優缺點、銷售管道、售價、內容物、容量、包裝材料、生產流程等，把這些資訊整理並分析評估後，就能夠明確地掌握有關這個設計案的機會點，同樣也能預知該商品的問題點。以上所得的各項資料，可置於這個思考模式中（圖 2-17）。

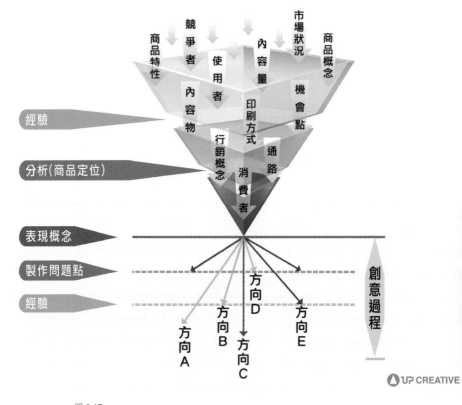

歐普 倒金字塔 思考模式

圖 2-17 ———
找到精確概念點，再由點創意發展到面，需應用創意邏輯及工作經驗。

　　當上面的各項資訊向下走時，第一關會經過我們的「經驗值」，如此可以篩選掉一些不重要的資料，只留下可供參考的資訊。當過了第一關，創意的機會點及問題點，將會明顯呈現出來，這時便要運用理性的「商品定位」來分析商品的機會點及問題點。對於問題點，可用設計手法來解決，而機會點，則需要加以應用並擴大其渲染的地方，讓它成為這設計的元素。

此時，就能明確找到「表現概念」的方向，如同是所有資訊分析的尾端，也是「創意金字塔」的頂端，更是可以綻放光芒的創意原點。然而有些設計個案還需要來回反覆地分析、過濾，才能找到表現原點。

02

　　以上所述，只是進行到思考模式的一半而已，思考模式的重點主要在找出「表現概念點」以下的思考創意發展，從表現點到方向確立，過程稱之為「創意過程」。而在創意過程裡，較需要注意的地方是「製作問題點」及「成本的概念」，因為這兩點往往影響到設計的定案與否。

　　在整個創意過程中，從表現概念元素裡，必能產生出創意方向，若以舉一反多的概念，再加上應用各種表現的手法，定能產生許多的創意方向，這時最起碼可用「製作問題點」來評估，確認是否符合實際商業設計大量化、模組化的條件。或許從實際製作執行的可行性來討論這些方案，不免有些殘忍，但以現實的製作環境及完成的時間、成本來評估，這是很理性的思考方法，因為不一定要有複雜的製作及高成本的設計，才能算是好作品。因此，當這些表現意念經過視覺化後，就能針對這些草圖加以討論，此時再借助以往製作執行時所累積的經驗，以及此個案的商業目的來加以過濾，便能產生出幾組表現方向。

　　一般而言，向企業提案時，常會提出兩個方案以上的表現，這兩個方案在表現「手法」及「方向」應有較大的差異，但也須掌握同樣的創意概念。如果在時間上不允許太多設計案的製作時，通常可採取不同等級的提案方式。以便有時間提出思考完整的設計案與企業做有效且快速的提案溝通。因此在提案等級的區分，可將其區分為五種等級：

A. 等級提案：設計成品打樣稿（用同材質通過上機印刷的正式打樣稿）。

B. 等級提案：半完稿（印刷、分色前的黑白正稿）。

C. 等級提案：精細色稿（用同材質或類材質做出同比率的 Dummy）。

D. 等級提案：平面色稿（由計算機繪製並列印色稿）。

E. 等級提案：草稿（Sketch 或 Rough Layout）。

　　以上所談的「倒金字塔思考模式」之應用只是一個架構，架構上的種種條件及應用，都可視實際設計的個案加以修正應用；架構的基礎是幫助我們在進行任何設計工作時，如包裝、平面、結構等，從天馬行空的創意空間中，有其思考的原則，即可遵循的創意方向，以免製作出一些不知所云的設計。

一、篩選方向

　　藝術創作可以隨心所欲自由發揮，愛怎麼玩就怎麼玩，只要能玩出個性或特色，自己認同無悔就行。設計則要有目的性，才不會不著邊際。商業設計上要求得更多，不止要尋求客戶拍案者的認同，還要被廣大消費群接受，所涉及的層面很廣，若設計師本身沒有很深入或博學的涵養，是無法扛起關乎品牌成敗的大任。

　　設計人在進行設計創作時，常會有各式各樣的點子出現，這時需要記錄所有構想，不論想法成熟與否，先任其發展，以達到「接力構想」的延伸。此時都尚屬於「視覺思考」的階段；待此思考告一段落，再來整合可行的想法，重新再來一遍視覺思考。這時可應用「倒金字塔的思考模式」法則，除掉一些不靠譜的點子；接著就進入到「分析思考」的階段了，可以找其他人（非設計人或更資深的創意人）一起來看看這幾個創意雛

形，再彙整有價值的想法；之後便可以準備進入到下一個精繪的階段了（圖 2-18）。

借助他人的意見，是為了不讓自身鑽入盲點裡創作，這在商業設計上是個禁忌，因此從「倒金字塔思考模式」中可看出各個篩選創意的環節，都有其一定的理由，不用主觀的因素去篩選創意，最後才能達成「商業設計的目的」。

平面色稿

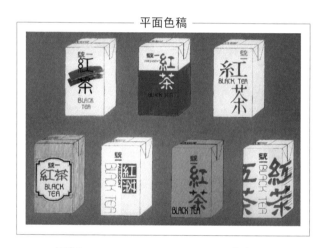

立體 Dummy

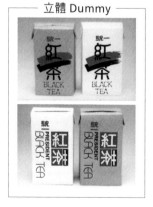

定案

圖 2-18 ——
由想法繪成平面色稿，再檢視可行進行立體 Dummy，不排除材質的效果，再客觀的選出定案。

二、電腦精繪製作

　　時代的發展大幅改變了傳統設計的工作流程，早期的設計者花很長的時間在執行創意色稿，往往為了修改小部分，就要全部重新來過，雖在時間效益上很划不來，但在用「心」程度上肯定是全然投入。由於繪製色稿的時間要比想稿子來得久，任誰也不願從頭再來一次，甚至早期畫完一張色稿，要收拾滿桌顏料墨水。反觀現今的軟硬體很進步，繪製一張色稿快速又乾淨，只要在電腦桌面下方的「垃圾桶」按個鍵，就像什麼事也沒發生過的一樣輕鬆，如此也擔心著「世紀現代設計師們」只想追求速度，而忘了設計人要多用「心」，別只注意到「手」的速度感。

　　電腦時代的到來已是不能改變的事實，新舊設計人應重新認識這個「工具」，必須要先有正確的知識及觀念來駕馭這個「工具」。在電腦螢幕上，我們看到的都是由光學虛擬出來的影像，也是所見即所得的視覺影像，能由色彩印表機輸出色稿，但其中卻蘊藏著很多陷阱，如要上機印刷時，需由色光轉換成色墨，就會有很多問題出現，而為了防止後續正式生產包裝材料時，產生不必要的困擾，使用電腦繪圖時，就要事先把檔案格式調整好。

　　其實電腦繪圖軟體也有優點，就是在質感的模擬上很方便，可快速模擬替換所需的感覺，善用這軟體的優勢，可達事半功倍的效果。個人的體會是由電腦畫出來的圖沒有「重量感」，因此如何在技巧上提升，以便克服這問題，就要用設計人的感情來操控機械的表情（圖 2-19）。

　　另一方面，在遠距提案時常會使用電子檔傳送給對方。這個資訊的傳遞，在技術沒有問題，但實際上問題很嚴重，因為每人所用的電腦品牌及品質不盡相同，所以自己看到的設計稿

件，也只有自己清楚。如果只是型式或形狀，是不會偏差；但談到色彩時，失之毫釐差之千里，如每個人看到自己螢幕上的紅，是不是設計師創意中的紅？這其中的落差可能就會產生矛盾，因此這個工具所產生出來的問題，也只能期待它能早日解決（圖 2-20）。

02

有些金屬效果的設計，較難使用電腦繪圖的方式表現，為了呈現設計的精華之處，有時設計師本身就要試作一些色稿，並運用手工實作加以修正後，做出仿真實大小及金屬效果一樣的色稿提案（圖 2-21）。

圖 2-19 ———
電腦繪圖幾可亂真，但重要的不是技巧的熟練，而是設計的內涵。

圖 2-20 ———
作者剛出道時的手工色稿，雖無法與現在電腦相比，但在色感及質感上還是可以的。

圖 2-21 ———
用手工做出模擬金屬質感的效果，這樣的色稿更能幫助客戶了解。

三、色稿的製作

一個成熟的商業設計師在進行個案規劃時，所考慮的因素不只是視覺的表現，因尺寸及材質的選擇也將影響後期製作與加工工藝等環節。我們都瞭解 DM 等平面製作物，其尺寸、材質、刀模、紙張折數及後期工藝等與印刷成本有絕對的關係，為了使設計案之規劃與執行更具效益，設計者可要求協力廠商提供實際生產的足磅材質，以供製作白樣模擬。在原尺寸白樣的製作之前，因結構特殊可先行依圖製作一個小樣，小樣扮演創意「原型」，用來探討結構的可能性，以便能盡早評估和修正，找到解決方案。如此一來，案子的完成率將更為精準（圖 2-22、圖 2-23）。

印刷前的白樣作業不可或缺，因為白樣可確實估算印製成本，以免設計作業完成後，卻因生產成本過高或無法生產，需面臨重新設計的命運（圖 2-24）。

折白樣另一個意義是，可實際操演一次，測試所設計的包裝未來在賣場貨架上堆疊的可能性。白樣成型後，設計者可觀察在賣場中呈現時，哪一面的設計效果最佳、哪一個角度最符合人的視角、結構如何微調、堆疊是否容易、拿取方便與否、承重力是否足夠等情況，這些層面若能事先考慮周全，此包裝設計將更為成功。有經驗的設計師在進行包裝設計前，不會單從設計方面切入，而是先從結構層面來整體衡量包裝，進而再依此獨特且可執行的結構進行設計方面之規劃，這就是主觀思考與客觀思考的不同。

關於後期製作的重點，當白樣成型後，也可用以計算裝箱的體積及材積，此問題與銷售物流管理有關。如何的包裝尺寸最合裝箱材積，既不浪費，又可達到裝箱最大量，這也與運輸成本大有關聯。

02

圖 2-22 ─────
小樣可先看結構的可行性，也可初步看看視覺
元素的相關性。

圖 2-23 ─────
實際完成上市的包裝禮盒。

圖 2-24 ─────
原寸白樣可看到更實際
的問題，到此階段遇到
問題都可補救。

　　以上各項皆是白樣作業的重要性，在設計初期先進行包裝結構測試，幾款結構設計皆與商品的特性有關聯，而非為求新穎而特立獨行憑空想像。因此，每款結構開啟之使用方式及細節全都要說明清楚，以及可行性在提案初期就已進行大量的市場評估，待確定後才進行白樣作業確保達到溝通、模擬與評估的功效，其重要性可見一斑。一件成功的包裝設計，不能單靠美學的修養，其包裝本身牽涉的層面相當廣，設計者若能一一審視，此包裝生命將更為長久。

PACKAGE
STRUCTURE
DESIGN

包裝結構個案解析。

CASE ANALYSIS OF
PACKAGING STRUCTURE

透過實際上架的包裝案例，
來拆解並分析每個包裝與結構之間的關係，
以「專案概述」、「重點分析」及「市場評估」
三個構面進行專業解析，
能理性客觀的看見一個產品開發過程
是如何延伸至包裝設計。

學習目標

1. 將產品分類更能了解不同品類的包裝設計重點。

2. 每個案例都是從無到有不同品牌不同對應。

3. 從市場反饋來理性的解決案例中的問題點。

　　設計的本質是以美學素養解決科學的問題，設計是科學化的工程，不會因為時間而變化，一件商業設計的責任在於解決問題，僅在於不同的時代需要解決的問題層次有所區別。在二三十年前，當時要去解決的問題是如何把好商品透過設計手法推銷出去；現今的時代，每件東西都是好商品，設計的重點除了「揚善」，還得透過設計手法「隱惡」。例如引起食安問題的產品包裝，就必須靠設計手法掩飾或轉移問題焦點，甚至目前物流包裝也都是設計師該關注的重點。包裝設計，這四個字聽起來挺任重道遠，不是嗎？

　　設計與美學素養有關，但常有人將設計與藝術混淆，因此必須清楚商業設計毫無藝術價值可言，僅是用設計的專業職能知識去傳達一件商業訊息，並不是一件藝術品，若當成藝術品來經營，很難達成商業效益。商品包裝談的是模組化與延續性，而在現實銷售管道上一定有條件限制，因此一個包裝設計師就必須去解決這些商業現實問題。商業注重邏輯推演與方法解決，藝術性講求獨特風格或反骨想法，甚至不需要解決問題，而是產生議題。如果欲將商業包裝與藝術性結合在一起，也不是不行，但似乎尚未有成功案例。

　　既然是商業設計，即牽涉到雙方的商業合作。合作中與客戶之間對於方案的分歧點，我們會做出職業道德上的專業建議與分析評估，但如何做決定，必須由客戶盡義務去思考。商業設計沒有捨棄與否的問題，而是設計師與客戶雙方要去尋求共識，方案才能達成目的。

　　在與客戶溝通的過程中有個重點，到底是「說服」？還是「收服」？能遇到尊重創意、信服專業的客戶，是創意人的一大幸福。在彼此互相尊重的工作交流中，創意人極其願意投入全身心且絞盡腦汁為客戶創造最大利益，共同創造作品與商業效益的高峰，達到客戶滿意，創意人也高興，此為「收服」。談到「說服」則有比腕力的較量意味，這樣的情況大概是遇到有主見或堅持己見的客戶，創意人要想辦法負責任地將自我的創意概念傳達給客戶理解，想辦法引導客戶（其實是試圖扭轉對方的固執己見）走正確的方向。此種角力的過程極為辛苦，說服不代表永遠信服，只能等客戶實際獲得商業利益的時候，才能將「說服」轉變為「收服」。

　　從創意到設計落實，的確有難解的習題，主要就是「客戶以成本制約生產品質」以及「客戶不以消費者角度來審視包裝」，這兩點應該是很多設計師常遇到的問題。本章節以市場上最為大宗的快速消費品項包裝為解析的課題，每一個案例中，將分為「專案概述」、「重點分析」及「市場評估」三個面向來論述，希冀以簡明有系統化地介紹每個案例。

第一節｜食品類個案解析

一、蜜蘭諾經典系列包裝

（一）專案概述

　　一個具有穩定銷售的商品上市久了，除了被廠商覬覦之外，還會有通路商拿你的口碑商品來打折招客，久而久之你會發現滿城盡帶黃金「假」，先別說你的包裝設計到處被假借，針對原廠商的商品多少已被影響，當大家設計均一化後，輸贏就看通路及售價之戰，因為消費者沒有義務去判斷哪個是正牌的包裝，一旦拿錯包裝或是購買便宜皆不會有罪惡感。另一方面，若有幸被使用做來店促銷品則一喜一憂，喜的是商品大量出貨，憂的是這商品玩完了，當然還有其他換包裝設計的原因，但這就是商品叫好又叫座之後，必須面臨的心理準備。

（二）重點分析

　　這個老牌包裝設計上市太久了，由於商品品質良好才能一直在貨架上，但聰明的競爭對手早已假借包裝之設計使用很久了，因此是時候將包裝全新登場再出發，除了提升商品口味，也要優化大家長期模仿包裝上半部咖啡色底、白字的印象（圖 3-1），策略相當清楚但執行上不容易啊！因為消費者是辨別這包裝印象來聯想商品，所以只改善一點毫無意義，但完全的抹去消費者對新包裝的認識則要花點時間，同時是否被接受？誰也不知。然而能夠打掉重新設計，除了設計師可以大展身手且無拘束的創新，新的設計沒有包袱通常比修改容易下手，但成功與否則要客戶精準的判斷，才能使新包裝成為另一個明星商品（包裝），設計團隊也要提出一些具備明星商品的設計方案來被客戶選用。

圖 3-1 ————
長期以來大家模仿包裝上半部
咖啡色底、白字的印象。

　　重新設計蜜蘭諾經典系列包裝目的：優化蜜蘭諾經典系列包
裝設計，改善貨架上過於暗沉不顯眼的問題，提升品牌識別度及
強化品牌形象。透過包裝本身傳遞鮮明品牌個性與定位，吸引消
費者想吃派的慾望以及跟競品做包裝上的區隔（圖 3-2），新定
位以吸引女性 π 型人才——社會中 30 ～ 39 歲的都會女性，擁有
多重身分與才能，內心渴望獲得自我滿足，在忙碌與壓力的生活
狀態，追求平衡的生活，懂得犒賞自我、注重品味、重視高質感、
勇於與眾不同——為設計概念。品牌核心價值：「層層享受的 π
時光，各種時刻，因為有蜜蘭諾的陪伴，變成平衡生活的享受！」

鬆塔　　　楓糖葡萄　　　杏仁千層　　　醇黑千層　　　黑巧酥

圖 3-2 ————
優化蜜蘭諾經典系列，改善在貨架上過於暗沉不顯眼的問題。

在設計師收到需求後往往是鑽研的開始，親自到市場貨架上察看是必須，而每個人對於客戶提供簡要的文句描述感受跟自身生活體驗不同，反應在設計上也就有所不同，因此進行一場集體腦內風暴可以讓大家逐漸達成共識。可依序提出合適的設計方案來回評估，如 A 案 +B 案、C 案 +E 案、保留 B 案的色彩 +D 案的型體表現等（圖 3-3）。修正意見就是一場大亂鬥的開始，無論是天馬行空的創新內容，過往經驗比較與否，甚至對於視覺每個人都有主觀的看法，因此當一個創新設計放在會議桌上時，十個設計方案會出現有十一種不同的看法，此時怎麼收？如何收？誰來收？結論如何往下走？這便是成功前「關鍵人物」的責任。要曉得一個好創意遇到不對的人，它可能比一張草圖更沒價值，因此唯有具備前瞻且實戰經驗豐富的品牌管理者，才能在一堆稿子中找出有潛力的創意，這也是設計師夢寐以求的合作關係。

圖 3-3 ———
提案方向。

（三）市場評估

　　上架的包裝設計，整體看起來像設計師手上的色票本（圖3-4）。要知道除了天馬行空，創意的設計元素就在生活中，其靈感方向來自於沒人在意的色票工具本，以及時下熱門具影響力的大陸的宮廷劇，這就是一個很好轉借的設計手法，不需要重新去教育消費者，就會有一批社會大眾相互的在談論、關注與互動，主因是商業設計離不開社會生活脈動，超前創新引領流行不是一個設計單獨能完成的，能與社會脈動同步是追求的目標，如目標追不到至少要抓住尾巴，如連車尾燈都看不到，那就再加油了！

圖 3-4 ———
創意設計元素就在生活中。

二、金蘭食品 - 宅宅醬

（一）專案概述

　　金蘭食品是八十年的老企業，卻推出一套新商品「宅宅醬」，吸引許多年輕人的市場。金蘭是從製作醬油起家，早年甚至跨足到醬菜類的市場，如今又為何跨界推出食譜食材類的商品，過程當中到底是怎麼轉換的呢（圖 3-5）？

圖 3-5 ———
宅宅醬的漫畫包裝設計風格，正迎合年輕人的感覺。

（二）重點分析

　　八十年來，金蘭公司歷經了幾代董事長的上任，每一代經營者都有自己新的想法，現任的董事長相當年輕，具有很多新的市場思維。金蘭以前的公司名稱是「金蘭醬油」，後來改為「金蘭食品」，由此可知他企圖從醬油產業跨足到食品類，這是從企業延續的角度出發，而催生這項產品也是董事長發現整個市場的潛在需求。宅經濟在全球流行了幾年，它已經形成市場的消費趨勢，金蘭看到這樣具有趨勢的未來性，所以就往宅經濟商品開發。

要知道一個產品的開發除了精神內涵，時機也很重要，雖然跟疫情沒有關係，可是剛好它在這個疫情爆發的時間點推出上市，且命名也相當巧妙，稱作「宅宅醬」，因此正好符合疫情宅經濟的需求，也就是時機到了，事情自然就對了（圖 3-6）。

03

圖 3-6 ———
商品命名不是要大創新，剛好與產品特性貼切就好。

　　包裝設計是交付各設計展開，企劃先提供幾組名牌「醬醬好」、「方便醬」等品牌，讓設計師可以進行視覺設計工作（圖 3-7），其中在討論草稿時，有位設計師當初的創意概念是宅在家裡吃好料，所以他就用「宅家醬」來做設計包裝，然而大家覺得宅家醬有點拗口，若以疊字的命名會比較有易於記憶，就把它改為「宅宅醬」，再提案給客戶，結果一次就通過了，因此一個商品的命名與產品特性貼切最為重要。

圖 3-7 ———
設計與企劃的工作有時會同時進行，當概念出來設計就可進行草稿工作。

　　設計師的工作並不是說照表操課，不是等企劃定案後才被動的進行設計工作，想想你現在正在做的工作，你也可以主動的參與企劃，你是希望自己的設計它成為一個市場的 leader ？還是它只是市場的 follower ？其實這兩個都沒有錯，主要是想成為一個跟市場不大一樣的領先者，還是成為一個符合市場期待的跟隨者，這個責任不完全是在企劃或客戶方，設計師自己也可以想想看，你到底是要當個 leader ？還是當個 follower ？

（三）市場評估

　　從提案過程中，瞭解到一個老企業它要更動一步，其實是牽涉到很大的內部組織及外界的生產供應鏈，老公司能夠創造這樣的新產品，上市後還能獲得年輕人的青睞，那都是來自於經營者年輕化的心態，這也說明了企業再怎麼百年老店，一位新經營者的想法配合一個設計團隊的新出發，其實還是有機會創造一些有趣的東西（圖 3-8）。

圖 3-8 ———
每一個產品的開發過程，企業內部與外界的供應鏈都需相互整合。

03

　　當這個產品銷售反應不錯，通常甲方的做法，可能會有一些新的口味研發，這也是成功商品的慣例做法，往下推出好的系列商品來加強這條品牌鏈（圖 3-9、圖 3-10）。

圖 3-9 ———
上架時準備了整體性的展售盒，具有 POP 的功能，能將商品陳列整齊又增加購買慾。

圖 3-10 ———
成功商品再推系列，加強這條品牌鏈，在上市一年內由四種口味擴大到八種口味，可見市場的接受。

三、統一四季醬油

（一）專案概述

　　感性與理性並存的包裝案例我們常常看到。有些產品很普通，而要在沒有特色中找出特色，說來容易但操作起來卻不是案案成功，也常聽到「這也沒什麼」之類的批評，是呀！批判是設計進步的本質，但沒有知識的批判只會限制設計的進步。

　　統一四季醬油是採用感性與理性並存的設計手法。在生活中，醬油已是高度成熟的消費性商品，也是民生必需品，任何一家公司的品牌推出，都無需再去教育消費者此為何物。在設計上，直接理性的訴求為醬油，反而是有效的方式，因為提到醬油，每個人的記憶中馬上會去對應過往生活中的包裝印象，若設計過於複雜，一連串的聯想反而會使消費者的思緒偏離商品要傳達的內容，倒不如直接點明是醬油、烏龍茶、紅茶等，更具直接理性（圖 3-11）。

圖 3-11 ——
統一四季醬油就是採用感性與理性並存的設計手法，理性的包裝印象讓人直接聯想到醬油，「四季」的品牌名則帶來感性的引導。

（二）重點分析

　　任何產品總需要一個品牌名稱，來被消費者指名認知購買，如同「四季」兩字為畫面主視覺，它是品牌名，也是感性的引導。「四季」兩字大多讓人聯想到風景的畫面，但若使用風景畫面呈現，卻會產生每個人對畫面的解讀不一，此時直接使用「四季」兩個漢字，則可完全地消除這樣的疑慮。當看到「四季」、「天然」等字詞（圖 3-12），會聯想什麼樣的景象，只有自己知道，但應該是美好的，因為我們腦中有許多感性美好的記憶，學習應用這種無形的感覺與理性的醬油產品結合，將想像空間留給消費者去思考吧！

03

圖 3-12 ——
摒棄「統一」改為「四季」品牌，讓這項商品走出自己的特色。

　　高頸的醬油瓶誕生，其背後有一段媽媽的故事。媽媽在廚房內炒菜，往往一手握鍋鏟，另一手要打開調味料，這是媽媽的基本功，因為一道道的美食需要快、狠、準的調味節奏，而醬油是味道及上色必要的調味品，是廚房內不可少的東西，每天三餐至少都會使用它，然而瓶裝型的調味料，在廠商的角度通常都以本位考慮容量價錢等，但若能改善推出一支體貼的瓶子（圖 3-13），就能體貼媽媽的心。如你在貨架上所見的統一四季醬油瓶，像極了香檳款的造型，底部厚圓、頸部修長，是將整瓶重心置於下方，因此當媽媽單手拿醬油時，其慣性必然握著下方，而長頸的結構就可改善倒醬油時的流量（圖 3-14），與一般市售醬油普遍是直上直下、圓柱桶型的瓶子（圖 3-15）完全不同，試想當抓著直桶的瓶子在油油膩膩的廚房裡，要控制流量的精準，那是相當費神的事。

圖 3-13 ———
最後瓶型定調為「一支體貼媽媽的瓶子」。

圖 3-14 ———
長頸的結構，握著下方就可改善倒醬油時的流量。

圖 3-15 ———
直上直下、圓柱桶型的瓶子。

（三）市場評估

　　競爭商品不論進口或本土，普遍採用很類似的直桶瓶裝，而標貼也一定都貼於瓶子的上方，主要皆是被瓶子造型所限制，因此沒有選擇餘地，其陳列架上烏漆墨黑的醬油也根本看不出差別，對此消費者只能認名字或尋找標貼。當醬油群的架上，每支商品標籤都在上方時，唯獨統一四季醬油的標籤是在下方（圖 3-16），那麼不管它排在哪個競爭商品旁，周圍的黑色都將襯托著它，使其完全地突出（圖 3-17）。

03

圖 3-16 ——
瓶標下貼與競品有同中求異的差別（此為現在架上四季醬油新包裝）。

圖 3-17 ——
新上市找傅培梅女士為代言人，當時報紙廣告的提案色稿。

四、金蘭醬油親子醬

（一）專案概述

　　設計行業是沒有庫存品的行業，因為我們的工作性質都是受委託的專案而進行針對性的專題設計，當客戶不要或是沒選上的方案，其實它很難變為庫存品，這也是設計行業的痛，畢竟一個專案你要提很多個方案，又不能案案都收費，再怎麼評估都只有一個方案被選上，其它的就幾乎沒有什麼用。同樣的一件包裝設計案，我們需要提出很多設計想法，而最後只會選定一個被執行，其它沒有用的創意，不是丟掉就是忘掉，基於商業規範有些沒被選上的創意還不能公開展示，整個就是悶。

　　設計雖然是沒有庫存品的行業，但好的想法還是會留在記憶當中，這個案例的故事前身，來自 2004 年間北京一個品牌商所提的方案當中，最終沒被選上的設計案，在當時已進入到做模樣來測試的階段，最後卻沒有採用，然而這個有趣的造型瓶就一直在我腦海裡，尋尋覓覓多年想幫它找到一個好歸宿。金蘭醬油企業想推出兒童系列醬油，因為定位鮮明沒有辦法使用他們現有的傳統瓶型，必須重新設計一款符合定位的醬油瓶，整案 SOP 一切從最基礎的瓶身造型開始著手設計，有時瓶身造型是跟包裝上面的視覺設計一起連動的相互影響，我們提出幾款有趣的造型，也配合造型做視覺上面的整體設計。

（二）重點分析

　　在幾次提案的溝通當中，不斷反覆修正到最合適且理想的方案（圖 3-18），然而總有一些細節與客戶主觀或客觀方面的問題，始終沒辦法敲定下來，正好想起當年對北京品牌商提出的不倒翁嘟嘟瓶（圖 3-19），便拿出當時的木模與客戶溝通提案，

最後客戶很喜歡就以這個造型為基礎，繼續發展視覺及落實的可行性，而視覺提一次就通過，是因為型對了圖也就對了（圖3-20），有一桿進洞的快感。嘟嘟瓶的造型可愛有趣，主要來自底部是圓形的結構體，宛如不倒翁般，同時希望父母與孩子們在用餐使用此商品時，會產生有趣的親子互動。然而這個獨特的造型則是生產線上面最大的障礙點，當把實際木模拿去生產線上面測試，發現由於是自動化的充填醬油，它在自動夾瓶時很難定位及對準填充管，會產生爆充而無法順利充填，因此建議增加生產線上的輔具，又礙於設備型號問題而無法改善，只好回到理性來解決。

圖 3-18 ———
瓶型與設計提案。

圖 3-19 ———
不倒翁嘟嘟瓶的原型。

圖 3-20 ———
型對了，圖就對了。

理性執行下，一個獨特亮眼的設計經常為了可實踐，不得已將獨特亮眼的部份機械化，而設計師必須學會妥協及改善，因為量產化必須配合機械的限制，這是身為一個商業設計師的職責。在商業設計上沒辦法正式量產的設計，即便設計再好卻不能上架，也都是枉然，只能算是自己的作品而不是客戶要的商品。最後我們將瓶子底部磨平，讓它可以上自動生產線，同時為了順利及安全起見，需重新計算尺寸並用 3D 打樣原寸來試試（圖 3-21），雖然原創造型被改變心裡總有些不捨，但看到可以正式生產，心中對設計而言，不滿意但還是能接受的。

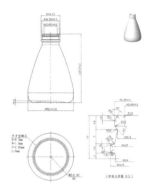

圖 3-21 ———
瓶型模具圖及 3D 打樣。

（三）市場評估

當瓶型與包裝設計定案後，就是收縮膜變形率的挑戰以及包材質感的提升（圖 3-22），設計隨時都要秉持著關關難過關關過的工作心態，克服之後就是發表會上面的設計製作物及延伸推廣的設計品（圖 3-23）。

圖 3-22 ———
包材亮面（上）與霧面（下）材質的賣場效果測試。

圖 3-23 ———
新商品發表會及促銷品。

03

　　金蘭的企劃單位與「家有小學生之早餐吃什麼」社團合作，在社群平臺上推文、辦活動（圖 3-24）。當一個被消費者認同口碑好的商品，客戶往往會更有信心再增加更多品項，進而抓住成功的機會。之後金蘭又推出風味醬油系列，也採用這一支嘟嘟瓶作為包裝（圖 3-25）。看來有趣的嘟嘟瓶已經獲得媽媽與小孩的認同，名符其實成為金蘭親子醬油的化身。

圖 3-24 ———
羅淇一日式菲力鮭魚大阪燒。

圖 3-25 ———
金蘭風味醬油系列，採用嘟嘟瓶走復古風設計。

第二節 ｜ 清潔保養品類個案解析

一、阿雀基礎保養系列

（一）專案概述

　　阿雀是上海百雀羚化妝品有限公司的自創 IP，是微博「因雀思聽」的知名萌寵博主，目前全網粉絲有一百二十八萬。阿雀與雀粉無所不談並暖心陪伴粉絲，與粉絲熱絡的交流互動，分享趣味日常、護膚時尚與美食。在企業的佈局下將 IP 變現，擁有自帶流量與帶貨能力，使得企業可以獲得實質收益，將單純的 IP 形象升級到品牌來運營操作。

（二）重點分析

　　每家企業都期盼自己旗下的 IP 最終能變現帶來實際利益。在無形資產方面，可以幫助企業負責公關的推動以及危機管控的服務性 IP；在有形資產方面，則是轉換於旗下的商品，而普遍的操作模式就是將 IP 置入包裝及廣告上面，增加企業與品牌的黏著度，某方面來說是企業的「代言人」，但又不會像藝人代言人的身分，時常受到言行是非而影響了企業本身，因此這樣的形象轉移比較經濟且低風險。

　　阿雀的策略是走到臺前或平臺來與消費者對話，對話的載體即是「商品」。主要透過母公司百雀羚的技術來支撐並推出基礎保養系列產品，第一波商品的「比心面膜」及「雲柔潔面膏」就此誕生。當阿雀 IP 活化經營的戰略目標對了，再來就是戰術問題，首先是把商品包裝催生出來，設計執行前整理阿雀的現

03

行資產，確認哪些可以保留？哪些需要優化？因早期任務單純先用阿雀造型與雀粉互動（圖 3-26），而沒有把成為一個品牌必備的 BI 建構起來，因此要先將「因雀思聽」品牌標準字設計完成（圖 3-27），再來進行產品包裝的規劃。

阿雀首次推出自有商品，在包裝型式及材料上沒有前例限制，而這種沒限制的任務，對設計人來說喜憂參半，喜的是創意不受限，憂的是如同一份沒有題目的考卷，不知從何下手，於是團隊內部討論出一個「視覺策略」共識，設計與企劃就分頭進行。

包裝從型式及材料皆可以傳達品牌的調性。我們提出四個方案供客戶內部討論，其中面膜產品造型也發揮了不同創意，包材除了傳統的紙質，也提出馬口鐵盒建議，而在單片面膜的包裝上排除傳統的方形，並提出異形的面膜包裝（圖 3-28）。

圖 3-26 ——
阿雀本尊造型。

圖 3-27 ——
建構品牌必備的
BI 標準字設計。

圖 3-28 ─────
創意令人驚豔，但落實終須考量現實面（提案有四個方案）。

　　不論提案過程如何波濤洶湧，甲乙雙方都需要有相同的共識，商業設計總在現實的條件中完成，這也是所謂的「戰技」問題，好的創意需要用錢去落實，同時商業設計並非滿足設計人的愛表現，其時間、成本、工藝及市場的期待都交互影響著一個設計方案，而最終決定的設計稿無論 A+B 或 B+C，在當時的情況下都是最合適的。

　　定案之後再將電腦上的效果圖落實到可量化生產及上架，過程中會牽連工廠設備及供應廠的物料技術與成本。如比心面膜的心型包裝袋設計，相當具有造型的設計就容易造成生產困難，主要生產線上要求模組化才能量產，因此面膜袋需符合生產線機械條件的製程，以及需有輔助面積來充填面膜及精華液，待封口後再裁切掉輔片（圖 3-29），心型的比心面膜才大功告成（圖 3-30）。另外，潔面膏因上市時間及成本的考量，最終採用軟管包材，然而受限於印刷工藝的問題，在軟管的設計我們創造阿雀 IP 簡化「呆呆毛」的記憶點，增加未來的應用性（圖 3-31）。

（三）市場評估

　　這套商品當初以線上銷售為規劃，先依序上架面膜再推出潔面膏，而銷售管道建構在百雀羚官方電商之下，藉由實體商品與各種文宣促銷品，慢慢在線上與雀粉互動加溫情感（圖3-32）。商品上市能爆款最好，但背後要付出多少資源撐起，客戶方有自己的精算。阿雀 IP 的附加價值細水長流，未來觀察市場動態再伺機而動，這已不是設計單位能做的事了。

03

圖 3-29 ———
生產線上，要求模組化才能量產。

圖 3-30 ———
阿雀比心面膜。

圖 3-31 ———
阿雀 IP 簡化「呆呆毛」的記憶點，並增加未來的應用性（如潔面膏）。

圖 3-32 ———
在線上保持著與雀粉不間斷的互動。

二、heme 清潔保養系列

（一）專案概述

　　heme 是由女子偶像團體 SHE 所屬集團開發出
的青少年保養品牌（圖 3-33），上市初期採用既
有公模的容器（圖 3-34），卻未獲市場良好回應，
與市場先入品牌無法形成競爭態勢，因此客戶決
定投入足夠的資源，重新設計該系列產品的包裝，
連同容器的造型也一併全新規劃。

圖 3-34 ———
上市初期採用既
有公模的容器。

圖 3-33 ———
heme 是 SHE 所屬集團開發的青少女保養品牌。

（二）重點分析

　　「魔法美麗小教主」是 heme 的品牌主張，消費群鎖定 15
至 22 歲的青少女，其中又以 15 至 18 歲為主要消費群。基本上
這年紀的消費群臉部膚質都沒有太大問題，也恰好是開始接觸
保養品的年齡階段，因此太理性的功能訴求並非這類消費群的
溝通語彙。heme 鎖定的消費群正處於情竇初開的階段，相當尋
求同伴的認同，若會主動開始接觸保養品的小女生，大多為同
伴的意見領袖，甚至是位居同伴之間打扮穿著的偶像級地位，

由此設計師開始思考容器造型時，抓準這群消費者的心理—「我要的就是與眾不同」，再加上跨入談戀愛的階段，心理年齡正經歷由「小女孩」轉為「小女人」的過程，所以設計師排除了「可愛」的這個想法，轉而朝向精品和香水瓶的概念，符合消費群「我也用得起、我要的就是與眾不同、我開始用精品」的潛在心態（圖 3-35）。

客戶一開始就接受「精品、香水瓶」的概念，因此瓶型的提案很快就定案，隨即進入容器材質與內容物的測試，以及開模的準備。選定的瓶型屬異形瓶，壓克力的瓶蓋如同冰塊融化般，在開模的過程中做了相當多次的微調：首先不規則的瓶蓋為了能脫模順利且不留脫模的痕跡，開模廠商前後試了許多次，終於達到設計師的要求。瓶身的開模也是困難重重，由於異形瓶的關係，左右不對稱，要能尋求平衡點是一個難關，再加上毫不輕盈的壓克力蓋之重量，蓋上之後更容易有頭重腳輕，造成站不穩的情況發生。因此看似簡單造型的瓶子，給設計師與開模商相當大的挑戰，幸運的是，開模商的積極態度讓充滿挑戰的開模過程，最終獲得皆大歡喜的效果。

圖 3-35 ———
採用香水瓶造型，呈現出精品感。

　　另一方面，設計師同步進行外包裝的設計。為了能在陳列時清楚看到容器的特殊造型，外包裝採用透明 PVC，並將一般用做吊卡勾掛的背面轉向至正面（圖 3-36），一般會做打孔吊掛的背面改成突出高起的正面，讓包裝盒的正面高度拉升，完全凸顯各香型的水果圖像。由於內容量後來調整至 120ml，因此也修正了瓶型的比例，使其較為嬌小玲瓏且好握。同時，瓶身採用不規則型的圓潤設計，彰顯了該族群不按牌理出牌的精靈古怪之性格，也從人體工學的角度去思考，無論使用左手或右手，其握感都相當舒適（圖 3-37）。

（三）市場評估

　　客戶原本持保守態度，擔心大量投入的開模成本無法回收，未料一上市立即造成搶購風潮，再加上女子偶像團體 SHE 的代言魅力，該系列在市場上常有缺貨狀況發生。不論是產品好用、SHE 魅力無窮或是包裝搶眼，實屬獲得一個三贏的局面：客戶滿意、設計滿意以及消費者也滿意的完美結局（圖 3-38）。上市時在臺北 101 信義商圈，舉辦大型的新品上市會，吸引大批的影視記者報導，隔日立馬成為影視焦點話題（圖 3-39）。

繽紛・Sweety・My Heme

圖 3-36 ——
將 PVC 外盒上蓋
轉至後面並加高
上緣，模切造型。

圖 3-37 ──────
考慮到左手或右手使用上的方便性。

圖 3-38 ──────
經濟實惠又有個性的少女保養品。

圖 3-39 ──────
露天大型的新品上市會。

03

三、麗嬰房 Nac Nac 嬰兒清潔系列

（一）專案概述

　　麗嬰房最初以經營童裝為主，一向給人等同於童裝品牌的印象，但是單憑童裝商品無法滿足所有客戶。為了能滿足一站式的消費形態並穩住固定消費者，麗嬰房門市同時銷售其他廠牌的清潔、生活用品等。經過多年的觀察後，發現此類商品具有一定的銷售量，遂決定自行開發一系列清潔用品。此開發案工程浩大，必須從商品開發著手，由商品特性、定位、品牌命名、包裝、內容物、商品顏色、香味、造型，甚至促銷活動禮盒組合等，都需經過整體嚴密規劃，以求具有一致的品牌形象及品質。

（二）重點分析

　　設計師在規劃之初先從麗嬰房的企業理念導入，即「媽媽的愛‧孩子的笑」作為開發概念的起點。同時為了表現環保及自然概念，建議客戶開發一系列無色素、無香精的清潔保養用品系列商品。因此，設計師首要先收集國內外同類競爭的商品進行分析、分類及研究（圖 3-40），其收集分析的各種量表，有同類品牌形象的分析、形象及容器造型的分析。而整個案子最大的工程在於容器造型的設計，為了符合所開發的 Nac Nac 商品特性，使用較柔順的線條為造型表現概念，設計出較符合人體工學，且「可單手開啟瓶蓋使用」之包裝造型，讓媽媽能一手抱著小孩，另一手仍輕鬆使用商品。

　　除了包裝外，在產品本身的造型設計上也經過細心規劃，如香皂的背面內凹，便於手拿好握且使用順手（圖 3-41），雖然是簡單的香皂造型，也必須考慮使用時的人體工學，如此人性化的設計，才能完全傳達出品牌形象。

Baby Product 色彩形象 MAP

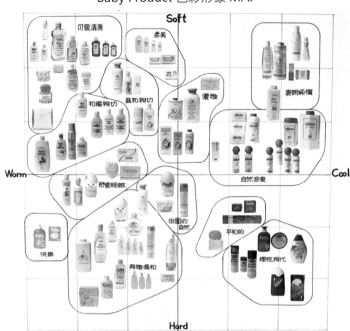

圖 3-40 ———
從市場同類競爭商品分析開始。

　　整個開發過程中，最重要的便是要思考如何將開發出的瓶型好好利用。由於開模成本極高，特別是瓶蓋的開模成本相當驚人，因此便計劃以瓶蓋色彩的變化來做品項區分，不論瓶身容量大小，皆共用相同的瓶蓋。

圖 3-41 ———
開發重點是由關愛為出發點，因此香皂的造型採用人性化設計。

品牌名「Nac Nac」的發想靈感來自於商品概念，即「Nice and Clean, Natural and Comfortable」，取其各字的首碼而形成（圖 3-42），活潑卡通化的品牌標誌設計，更能與商品特性結合，同時又可與嬰童牙牙學語、疊字複音的特點做結合。期待該品牌能營造出進口感，因此在包裝正面除了法規規定，儘量不出現中文字樣。

圖 3-42 ——
Nac Nca 的品牌標誌設計。

（三）市場評估

此系列商品在 1990 年推出至今，已在消費者心中建立起優質品牌形象，其後又陸續推出洗碗精、酵素沐浴粉及環保洗衣粉等產品，使品牌的延伸朝向多角化經營（圖 3-43、3-44）。一個品牌規劃的成功與否，可從未來延伸的商品群中看出其完整性。由早期的清潔保養、嬰兒用品及環保洗衣粉，到後來的 Nac Nac 嬰童服飾系列，更期望在將來能成立麗嬰房第二品牌 Nac Nac 系列商品嬰童生活用品專賣店。

圖 3-43 ——
Nac Nac 新上市的促銷贈品，容量依原包裝縮小。

圖 3-44 ————

Nac Nac 上市後的系列性商品。

四、瑪朵橄欖海鹽清透洗髮系列

（一）專案概述

　　瑪朵 M'adore 由法國代理進口，針對 18 至 35 歲的女性進行專屬訂製，結合了美體潮流趨勢，創造美麗身心、年輕肌膚的身體護理風尚品牌。其主要特色是以海鹽研發相關的肌膚保養系列產品，在法國市場已經營多年。經過長期的經營及品牌梳理，企業認為有必要為品牌及包裝重新定位，因此藉由新產品的推出，開始了品牌重整的工程。

（二）重點分析

　　在進行規劃之初，設計師收集了水療類的相關產品包裝，皆顯得大同小異，大多都設計得很「SPA 水療感」，似乎這類產品就該「長成這樣貌」，沒有驚喜之處，或者有些品牌乾脆模仿國際知名品牌的包裝印象，理由是他們包裝給人深刻印象。因此，設計師認為此次新產品的包裝絕對不是只做「視覺的經營」，否則很容易淪入「me too」產品，難以引起消費者注意。重點將著重於如何形塑包裝印象，讓嶄新的包裝印象等同於品牌的印象，深深烙印在消費者心中。

　　為了呼應 LOHAS 的原生自然概念，定案的這款結構採用再生紙漿塑模成型（圖 3-45），僅將標誌刻於模上，而未來各品項發展時，就只需替換印製穿過外盒的腰帶即可（圖 3-46），如此特殊包裝結構與造型，消費者可留下再利用，同時也為品牌達到廣告的作用。

　　包裝設計簡單素雅，沒有多餘裝飾，展現產品的精純品質，甚至由內到外的包裝視覺，皆具有一致的設計調性（圖 3-47）。

圖 3-45 ——
呼應原生自然概念，
外盒結構採用再生紙
漿塑模成型。

圖 3-46 ——
未來各品項發展時，
只需替換穿過外盒的
腰帶即可（左右腰帶
不同）。

圖 3-47 ——
內裝產品的標貼，與外盒
的質感保持一致性。

另一方面，在開模之前需依據生產許可的條件，透過三維圖模擬來確認細節（圖 3-48）。在透過三維圖樣的討論進而解決生產工藝的問題之後，還需要實際製作一個白樣，進行更精準的確認（圖 3-49）。

圖 3-48 ———
包材在正式生產前，需透過 3D 模擬來看每個細節。

圖 3-49 ———
打白樣後，仔細看與內罐實際磨合的狀況。

（三）市場評估

再生紙漿不是創新的材質，大多只是作為緩衝物料、飲料外帶托盤或是蛋品的包裝盒，總給人粗糙不細緻的印象。然而設計創意就是看中再生紙漿的質樸質感，客戶也有大膽前瞻的眼光，願意勇於嘗試，跳脫「me too」的安全思考模式。然而，這似乎可預知市場上將形成一股模仿的風潮，勢必會有其他廠商開始運用再生紙漿做外包裝，也或許有人質疑，這麼容易被模仿，是不是要馬上換包裝？在此分享一個觀念：先入即是老大，給人的印象最強烈，爾後再模仿的廠家只是追捧的追隨者，搞不好還有幫老大打廣告的效果，何不輕鬆看待這些模仿者？如果企業總是擔心被模仿而受制約，那麼企業在一開始就已經被模仿制約了。永遠不要把恐懼放在最前面，聰明的消費者還是分得出產品品質的好壞（圖 3-50）。

圖 3-50 ——
最後定案，正式上市之新包裝。

第三節 ｜ 禮盒組類個案解析

一、禮坊 MOJO 訂婚禮盒

（一）專案概述

　　在臺灣發送訂婚喜餅是一項重要的婚慶習俗，每家訂婚喜餅的製造商，旗下都有好幾個品牌，或是不同名稱的系列商品，這是因應訂婚市場上的形態所需而產生。臺灣的訂婚喜餅禮盒南北市場差異很大，在式樣上也區分成中、西式喜餅。因此禮坊 MOJO 系列的訂婚喜餅禮盒誕生，它是禮坊旗下的一款西式且偏中高價位的都會型禮盒，自 2004 年 10 月上市至今，在訂婚喜餅的市場裡反應兩極。市場在銷售方面給 MOJO 打了好成績，而在設計這方面，卻需要多些時間來定論它在訂婚喜餅禮盒發展中的價值。

　　現有的訂婚喜餅禮盒，大多是採用濕裱盒的製作方式。此種方式在製作過程中需要大量的手工來完成。其中又有多款搭配小精工的配飾，用來裝飾或強化禮盒的質感，而往往這些小精工的尋找未必能讓設計肯定，且因採購量不多難以自行開模製作。目前臺灣手工製的禮盒大多移到中國生產，所以在交貨及品管驗收上都是一項挑戰，各廠商無不努力尋找合宜的解決之道。一方面想要創造出一個既有獨特風格，又能被市場所接收的禮盒；另一方面又要冒著首創的革命風險。兩相比較之下，在現實的環境中敢冒險的企業畢竟仍居少數。禮坊的創新精神是值得稱許的，在各大競爭同業的轉變及創意中，禮坊以自行開發的勇氣，創造出 MOJO 系列的禮盒形態。

（二）重點分析

　　創新的開發首先需進行分析，並找出市場上的競爭資訊，再提出切合客戶需求的創意點。當一切的開發過程順利地進行，創意造型也在多次的提案討論後，大致定下了方向（圖 3-51）；下一步就是要將二維的造型結構，轉換到三維的立體建構，以此檢視每一個結構細節的合理性與可生產性，還能有助於射出成型時的精密度（圖 3-52）。

03

圖 3-51 ———
提案中包含的內置的配餅組合及外提袋，都需整體的思考。

圖 3-52 ———
利用三維專業的建模軟體來精細建構出細部資料。

　　沒問題之後，使用木料或其他適合的材質，先以手工方式打造整體外觀，以檢視實際大小及成型感（圖 3-53）。接著用未來生產的實際材質打造出一個實體模型，在此模型上，任何組裝所需的榫接細節都需依生產要求打造出來，此模型便可計算實際禮盒的毛重量（圖 3-54），這就是在正式開模前，製作一個相同材質與尺寸的模型，用來校對禮盒的實際樣。

　　以上的工作過程都只是在開發階段，再來是成本問題處理，成本面向有模具成本、包裝材料生產單價成本、產品成本、物流成本以及在生產線上的組裝成本等，這些都需要事前的精算及推估。前文有提到，開模具前要做出一個實際尺寸的模型，這個階段相當重要，絕不可省略，如盒子成型所需的塑膠物料量多少，依此可算出單價成本及整體配餅的總重量；在視覺設計上，也可推估視覺呈現的大小及效果（圖 3-55）。同時配合新盒型的開發，單包裝也一併設計出同風格的式樣及外提袋的整體設計（圖 3-56）。

　　進行到模型成型的階段，至少需要經過半年以上的時間；而實際在內部設計作業的時間，占整體不到 1/3。大部分的時間，則是在分析及收集各項資訊，且和模具商、生產商、製造商、物料供應商的溝通會議。

圖 3-53 ———
先透過手工方式打造整體外觀，以檢視實際大小及成型感。

圖 3-54 ———
用生產的實際材質打造出一個實體模型。

圖 3-55 ———
整體視覺，可依此模型來推估呈現的
大小及效果。

圖 3-56 ———
單包裝也一併設計出同風格的式樣及外提袋的整體設計。

（三）市場評估

　　最原始的開發創意，是要去尋找一個較獨特的風格，以及可延伸長度與廣度的創意，此款 MOJO 禮盒做到了以上的要求。上蓋的設計採用兩片模型式，其上層透明並採印花紙（Stamped Paper）轉印的方式製作，下層及盒身則採用射出成型，因為塑膠本身可調色，能利於未來推出第二代包裝時更換顏色。同時第一層透明上蓋也可設計嶄新的視覺，而第一層蓋與第二層蓋中間是中空狀，既可快速應變市場的需求，也預留了未來有任何行銷或客製化需求時，可內置物件加以應用。

　　一切的準備計劃，最終仍要面臨市場同業的競爭。MOJO 禮盒上市後，在消費心理及定價策略上竟稍嫌吃了「悶虧」。這款禮盒的諮詢度高，反應度卻沒有預期看好。有個性的年輕人接受度很高，但往往下決定的是家中的長輩，他們總認為傳統一點的喜餅較好。這樣的結果也讓正在進行的 MOJO 第二代禮盒設計工作束之高閣，無奈之餘也只能接受現實的結果。

回顧整個開發過程的設計重點，首先與競爭同業相比較，創新並具有可延伸性，這點 MOJO 達到了；在當地生產、採購，減少向外採購的時間及成本的變數，這點 MOJO 也做到了；而在環保的意識上則見仁見智了。坊間的環保專家總認為紙製品才能算是環保禮盒，這是一個觀點，但別忘了用紙之前也得先砍樹。當更深入剖析這個問題，可以發現一個禮盒在整個製造過程中，先是紙品的紙材消耗量；然後在濕裱過程所使用的黏著劑，是否具有環保安全性？表面的印刷油墨也是種污染；再加上組裝過程的精工配飾種類繁多，含金屬、塑膠等不同材質。之後，經由禮盒的運輸、交貨地域的時間差等，也都會影響禮盒的品質，甚至最後的進廠配餅與上市，以及消費者購買使用完畢後，這段時間差及保存方式，皆會對禮盒有影響。因此使用完畢後，真正會留下空禮盒再利用的人少之又少；若丟棄到垃圾場，能回收再製嗎？答案是否定的！因為它有很多小五金及配飾，並非單一的材質，如要用人工分類各種材質，絕對不符合成本效益。最終，只能一併送入焚化爐燒成灰，這就是我們積非成是的環保概念。

MOJO 禮盒的環保概念來自於單一材質，無論上蓋或盒身都是使用 PS 材質，在成型上無須那麼多的人工及五金材料來組裝，運輸及貯存亦很穩定，使用完畢後，留下再使用的比例相對提高。若進入回收廠，也較易回收再利用或再製造，因為它沒有五金配飾，所以可達到全料回收，而回收再利用的價值較高。

以上兩種對環保議題的看法，都是從不同角度的觀點來論述一個產品的後續效應，現今身為一個設計師，一方面需要在客戶要求的條件中，為企業帶來利益；另一方面則要面對不為人知的社會責任感。到底是企業利益重要，還是社會責任重要？

兩者其實是不衝突的。我們常聽到雙贏的策略，一件商業包裝
作品，若能夠達到企業、消費者與設計三贏，會是我們更想看
到的結果（圖 3-57）。

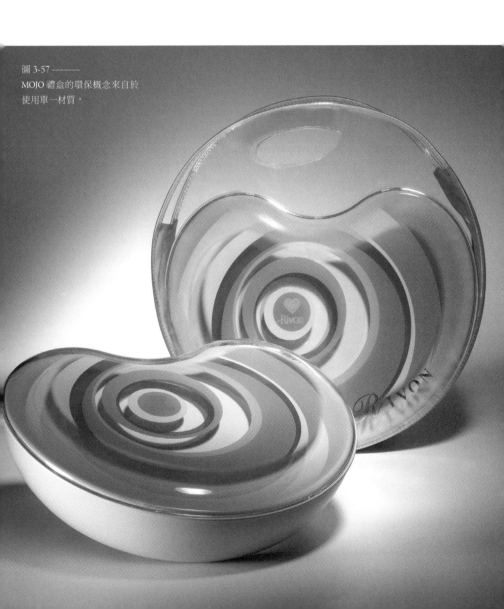

圖 3-57 ———
MOJO 禮盒的環保概念來自於
使用單一材質。

二、icon book – 愛康巧克力盒 & Bingo Love – 跟你拼樂 巧克力盒

（一）專案概述

　　一場設計人聚餐的無心話，讓四位設計大叔放肆而索性的玩一把，辦一場以好玩、輕鬆引領你進入當代世界議題並展開行動的設計聯展！

　　人類的文明發展進步了很多，但也破壞了很多，地球的永續發展為當務之急。氣候變遷、經濟成長、社會平權、貧富差距等難題如重兵壓境。在 2015 年聯合國宣布了「2030 永續發展目標」（Sustainable Development Goals, SDGs），SDGs 包含 17 項核心目標（圖 3-58），又涵蓋了 230 項指標，指引全球共同努力、邁向永續，但 SDGs 不能只靠政府和企業組織的動員。

（二）重點分析

　　創作概念是依聯合國的永續發展 17 項指標裡面，以（SDGs 目標 3）談到地球變遷、人類的健康、環保及戰爭等議題為主軸。

圖 3-58 ———
聯合國 2030 永續發展目標（Sustainable Development Goals, SDGs），作者以（SDGs 目標 3）為發展主軸。

03

1. icon book－愛康巧克力盒

以巧克力為載體，利用巧克力很甜心讓人愉悅的特性，再植入一些有趣好玩的概念，讓天天有好事發生。將巧克力上的圖案做出各式各樣生活中熟悉的 icon（圖 3-59），消費者可自行選配 icon，像敘述性說故事般的組成一盒巧克力禮盒，陪受禮者玩玩看圖說故事的互動，藉由甜心的 icon 巧克力來連結彼此的關懷，建立自己的回憶 icon book（圖 3-60 ～圖 3-63）。

圖 3-59 ———
在巧克力上做出各式各樣生活中熟悉的 icon 圖案。

圖 3-60 ———
藉由 icon 巧克力，看圖說故事的互動回憶。

圖 3-61 ———
記得 小時候 太陽天 爸爸帶我跟茉莉 去踏青 我們爬山。

圖 3-62 ———
看人放風箏 釣魚 媽媽準備了好多 好吃的東西 有我喜歡的蘋果 吃著吃著 突然下雨了 我們就趕快搭車 回家 在家裡輕鬆的看看書。

圖 3-63 ———
噢疫情期間記得戴口罩喔。

「icon book－愛康盒」（圖 3-64），它像一本無字天書的小說，送給患有阿茲海默症慢慢失去記憶的家人，巧克力上的 icon 可以自行排列組合，拼出有趣的故事，利用圖像的記憶來喚起他們回憶過往的互動故事，像堆積木或排字遊戲來增加親情互動。

圖 3-64 ——
icon book – 愛康盒。

盒型包裝結構雖採用長條盒（圖 3-65），但打開後可以多面向的任意組合，依照想說的故事內容之長短，將故事組合成一本書（圖 3-66）。

圖 3-65 ——
愛康盒型包裝結構採用長條盒。

圖 3-66 ——
依故事內容的長短，可以組成 2 盒 +2 盒、2 盒 +3 盒、3 盒 +3 盒或者 5 盒 +5 盒的方式排列成一本書。

2. Bingo Love - 跟你拼樂巧克力盒

「Bingo Love - 跟你拼樂」（圖 3-67）案例是
以確保及促進各年齡層健康生活與福祉為
出發點（SDGs 目標 3）的實驗性設計創作，
是將巧克力刻上一些簡單的幾何圖形（圖
3-68），配合盒中附的拼圖卡（圖 3-69），
藉由與至親好友的看圖與拼圖遊戲增加互
動，寓教於樂，鼓勵復健，好玩又好吃。

圖 3-67 ———
Bingo Love – 跟你拼樂。

03

在禮盒打開時裡面巧克力的圖案是亂序排序的（圖 3-70），
隨意抽取盒內附卡，再依著卡片的圖案去把巧克力排序完成，
完成後就鼓勵可以吃一個巧克力，讓星寶寶與家人一起來玩
拼拼樂，像堆積木或是排字遊戲來增加親情互動。另外，盒
型包裝的結構開啟盒蓋時，盒身會自動浮起成一個斜面（圖
3-71），盒身整體斜面角度可以增加排序拼拼樂的舒適性。

圖 3-68 ———
巧克力刻上簡單的幾何圖形。

圖 3-69 ———
配合盒中附的拼圖卡。

圖 3-70 ———
打開禮盒時，巧克力的圖案是亂序排序。

圖 3-71 ———
盒身會自動浮起成一個斜面。

（三）市場評估

　　由四位設計師所組成的板南線聯盟，以「一起 PLAY、一起展開行動！」的信念出發，於 2022 年 4 月在 iF 臺北設計沙龍做一個概念性的創作展（圖 3-72），藉由臺灣人熟悉且一年可吃掉 1 萬 1800 公噸，已達到 88 億新臺幣的巧克力（根據 2019 歐睿國際數據顯示）為載體，透過「玩設計 PLAY CHOCOLATE」聯展（圖 3-73），秉持關懷的心，用好玩的行動傳達對永續發展的關注與想法，想引發更多人起身實踐，當每個人的 SDGs 行動，都像呼吸一樣自然且必然，永續未來將不再是想像！

圖 3-72 ———
王炳南個人視覺。

03

圖 3-73 ———
玩設計 PLAY CHOCOLATE 聯展視覺。

PACKAGE
STRUCTURE
DESIGN

04

環保與包裝趨勢。

ENVIRONMENT – FRIENDLY AND
PACKAGING TREND

—

環保已是世界趨勢，
身處在包裝設計的行業中，
更需身體力行，落實環保。
筆者的主張是：夠了就好的設計理念，
不需為了滿足個人的設計慾望，
而妄自添加不必要的包材，不應只是為了設計而設計，
而沒有考量到消費者使用後的包材處理及環保責任。

學習目標

1. 簡述環保的基本概念及永續環保意識。

2. 善用設計技巧來改善包裝結構問題達到環保目的。

3. 採用及開發複合式的包材落實環保行動。

　　人類長期以來一直致力於環保概念的落實，全世界的環保專家也不斷提出種種環保對策，但人們在提倡環保主義的同時，日常生活中仍有許多難以改變的陋習。就禮品包裝來說，某家重視企業良知的食品公司，曾推出幾種使用再生材料的環保喜餅包裝，其用心良苦可見一斑，但多數消費者仍選擇鐵盒及有著繁複包裝的紙盒或塑膠包裝來贈送親友。消費者一面高喊著環保口號，一面仍繼續以「包裝的精緻、美觀度」作為送禮時的標準。

　　其實要設計並製作出一個富有環保概念的包裝不難，重要的是企業是否有良知來支持這樣的設計想法。以下提出幾個環保概念來說明如何進行環保包裝的設計工作：

一、減量（Reduce）

　　「減量不增加」就是環保。在減量的概念中，設計工作者可以從包裝材料及印刷技巧來切入，除非是機能上的需求，否則不要只為了美觀便增加包裝材料。控制印刷的版數（油墨）多寡，也可以達到減量的概念。使用太多由礦物質提煉的油墨，對大自然及人類都不是好事，如能善用印刷的技術，不需耗費大量油墨亦可創造出多彩的包裝。

　　減量還有另一層意義，就是包裝材料「減重」，在包裝材料的生態設計觀念中，縮減使用材料是個關鍵，經由結構的改造或是生產工藝的提升，可大幅減少包裝材料，有時亦可節省製造成本。

二、再生、重製（Recycle）

在不影響包裝結構的情況下，使用再生或複合性的環保材料做為包裝材料，對自然能源的永續利用更有幫助，企業也能盡一份社會責任。

三、特殊結構（Special Structure）

減少包裝材料的使用或是採用一些再生材料，在包裝質感的表現上難免受到一些限制，此時可以採用特殊的結構造型來增強包裝的質感。善用結構技巧，也能增強包裝材料的強度，以增加在運輸上的承受能力。

04

四、再使用（Reuse）

以上種種條件不能漫無目的的全應用在包裝設計上，而需視實際狀況來考量較佳的設計模式。提高包裝的再用率是最為實際的考量，當產品從包裝取出使用後，若包裝材料的剩餘利用價值越高，包裝設計本身的價值也就越高（圖 4-1、圖 4-2）。

圖 4-1 ——
利用再生紙或木絲來
做緩衝包材。

圖 4-2 ————
易開罐的拉環，經改良後可以蓋回重複使用。

五、「從搖籃到搖籃」的永續環保 (Cradle to Cradle)

　　說到包裝未來發展的趨勢，多少還是會從上述的 3R（Reduce、Reuse、Recycle）談起，這是最基礎的環保意識。雖然推廣多年，然當今設計卻未必會將此觀念視為設計之首要考量，因為如今的設計大多仍在追求形式上的自我滿足，而業者、廠商也受量產成本考量而選擇既經濟又可快速取得的材料來應用。然隨著科學技術的進步，環保概念也不斷改變，現在環保提倡的是 C2C（Cradle to Cradle），Cradle 原意為搖籃，也代表原始的意思，利用「養分管理」觀念出發，從產品設計階段就仔細構想產品結局，使物質得以不斷循環，就是從哪裡來就回到哪裡去（圖 4-3）。

04

圖 4-3 ———
C2C 設計理念是希望建立一個在生物循環或工業循環上，對人類、環境與生態均安全無害，且具有高價值的可回收性與再生循環性的供應鏈設計。

　　3R 這個概念要放到設計產業或是包裝產業中，需要多年的
時間去調整跟應用，現在 C2C 又是一個新的主流概念，投入設
計產業中勢必也有很長的一段路要走。為什麼一直強調要把環
保觀念植入設計產業呢？因為再好的設計品或包裝總有一天會
變成垃圾，設計者一直在默默製造消費垃圾，因此心中更不能
沒有環保意識。為了自己與下一代的生存環境，應該要好好去
思考有什麼方法可以改善，像 MUJI 的商品與包裝就是採用原生
態的材料（圖 4-4）。但這樣成本很高，很多廠商是不願投資的。

圖 4-4 ————
MUJI 的商品與包裝就是採用原生態的材料。

　　我們每天經手的設計有多少物質被消耗掉？ C2C 的觀念是希望有計劃、有次序地將被使用後的物質回歸到大自然去，讓大自然分解、吸收、再生長，讓地球上生長出來的物質能回歸到自然，也就是 C2C 從哪裡來到哪裡去的最終目標。

　　當然這樣的目標無法一蹴可幾，在這段過渡期，設計者應秉持相關的環保概念並有意識地去實踐，善用設計力達成環保目標。例如善用複合式的包裝材料就是目前設計師可以採取的設計手法：假設有一個禮盒是使用木材去釘成的禮盒，而應用複合式材料的設計可以改成用幾片木板為主結構，其他部分以瓦楞紙或是再生灰紙板來複合運用，就可以把禮盒撐起來，又不失承載功能。

　　要想熟悉複合式材料應用的觀念，首先得去學習或開發更多的知識，這也是身為設計師的職業技能，盡量在發揮創意的同時，透過知識與技術達成減量、回收、再利用，努力為環保盡一份心力。

第一節│開發新包裝材料

　　設計的材料總不斷地推陳出新，雖然包裝材料感覺像是屬於工業製造的領域，然而沒有設計師的精挑細選與應用，廠商也不會用心去開發跟製造。我們都知道市場決定一切，為了因應市場需求，設計師選用新包裝材料，而材料供應商在競爭下，又會再研發更新式的包裝材料，如此的良性循環下，開發新包裝材料的背後動力是市場，而設計師們在集體創造這個市場。

　　上述所提的是「間接」與新包裝材料產生了互動，然而開發是「主動」的行為，有能力的設計師，當然會抓住機會在新包裝材料上露一手。多數新材料的開發，是從其他領域引用而來，這就需要設計師們平日主動打開敏銳的「天線」去探索、接觸不同領域的事物，時常吸收最先進、前衛的資訊，以求得更多開發新包裝材料的機會，進而引用於包裝設計中（圖4-5）。

　　包裝材料的應用與開發並非單線進行，還需要與印製、加工工藝、配件、生產流程等配合，及化學與物理現象的適性磨合，是屬多線的技術總合。目前較難克服的是，要應用不同領域的材料到包裝上時，初期會在生產製作技術上受到一些限制，需要改良或創新製造技術，方能穩定量化生產；此外，由於新材料尚未被普遍使用，製造成本也較難控制，這些因素都是影響新材料普遍化的關鍵（圖4-6）。

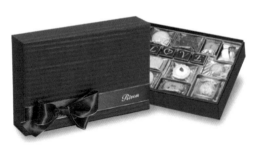

圖 4-5 ——
善用服飾業的材料應用
於流行性的包裝上，進
而搭上時尚的流行潮。

圖 4-6 ——
以現成的材料及製程，
並利用設計來開發創新
型式的包裝，方能達到
可行且快速的目的。

　　新材料的開發不只侷限於材料面，也包含印刷層面，感溫油墨的開發也幫一些特定商品帶來幫助，例如巧克力這類商品容易因高溫而影響品質，因此可應用感溫油墨的技術使商品狀態一目瞭然。如包裝上的白熊圖案呈白色，代表在常溫下放太久，商品變軟口感不好，此時就需要將產品再放回冷藏；待包裝上的白熊圖案呈藍色，就會是最佳的口感（圖 4-7）。有些流行性的商品，也可以應用這類的技術促銷一下（圖 4-8）。除此之外，光學的應用、香味的混合等異類材質的植入在包裝上也越來越多了。現代的印刷工藝進步快速，除了空氣與水不能被轉印媒介之外，天地萬物隨著技術的發展，還有什麼不可能的？

04

圖 4-7 ———
利用印刷的特殊材料，
讓消費者可清楚理解商
品狀態。

圖 4-8 ———
土耳其可口可樂公司在鋁罐上運用變色墨水技術，當罐子
被冷藏到適合飲用的溫度，罐上的圖案便會出現，讓可樂
迷在飲用時增加趣味性。

第二節｜開發新結構

本書的核心就是包裝的結構設計，而在結構的定義上並非只是型式、款式、材料之不同，要深入探討包裝結構的課題，需從機能面、材料面、視覺面、心理面來論述，四個層面則有其一定的連結關係：

一、結構定義之「機能面」

設計事件一定是先有因才有果，「因」指的是對現狀（原設計）的不滿。不滿的原因很多，或許是競爭者推出新設計，為了提高競爭力做的調整；或許是上市久了，消費者接觸感官疲乏，必須做出更動；也可能是產品技術提升或經濟實惠的新材料出現，設計需要一併改進……原因很多。對企業來說，最重要的就是隨時注意市場的動向，並抓住改變的機會，才能持續保持商品的成功與利潤。

平時好好的商品包裝並不意味著沒有改進的空間。就拿最平凡的罐裝飲料為例，早期飲料是用玻璃瓶或馬口鐵罐來裝，飲用時需依賴開瓶器才能打開，造成消費者端使用機能上的不便；從企業端來看，玻璃瓶及鐵罐包裝材料都很重，又因為罐身都是圓形，裝箱運輸時在體積上也很浪費空間。到頭來消費者使用不便，企業得不到利潤，兩方都沒有好處。後來改良的馬口鐵罐在上蓋加入了易拉環，解決了消費者的使用不便；利樂包的磚型結構包裝材料問世，以上的問題更是解決了一大半。使用方便性、運輸體積密度增加、成本降低、包裝材料不易破損、生產品質好、保存更長久等，這些機能性的改良及提升，換算成效益就是企業的利潤，所以包裝材料結構在機能面的改進是首要的切入點（圖 4-9）。

二、結構定義之「材料面」

「型」隨機能而定，機能定了之後，接著就是型式的問題。型式結構大部分取決於材料面，雖然任何型式都可以被製造出來，但不是所有的材料都能被做成設計者想要的型式，因此在包裝設計中，材料往往左右了型式。

回到前述飲料包裝的案例，由圓罐變方罐，由鐵罐變紙罐，再由使用機能出發，為了要解決這抽象的機能問題，在材料及生產製造方面又回到了圓型，繞了一圈是進步還是在原地？答案很簡單，是進步，雖然從型式看還是「圓形」，但它已解決機能問題及材料問題（圖4-10），可以看出它已解決了使用機能的問題，運輸及生產是屬於企業管理問題，企業要生存勢必精打細算，不用消費者去傷腦筋。

04

圖 4-9 ——
由圓罐改成方罐，在運輸及陳列的機能上是一大轉變。

圖 4-10 ——
由環保性的紙材代替金屬，而材料決定了型式的結果，圓罐造型在製程上是最快速且經濟的結構。

三、結構定義之「視覺面」

機能及材料確定後，從視覺來講，相對就清楚了些。有人說：設計是產品的化妝師，變高貴、變平價、變現代、變傳統，設計就是能裝扮出那味兒，而且「材料」是很具象的東西，在這材料上用設計的手法來加以裝扮，以客觀因素加上主觀美學，成果顯而易見。

有些視覺手法的目的是要強化產品的銷售力道，有些則是要彌補產品本身的不足，在包裝設計裡兩種可能性都存在。如現在市售塑膠瓶裝水或茶的包裝結構，廠商為了要節省包裝材料的成本及環保，便將塑膠材變薄，塑膠材一薄，瓶子的強度便下降，這時需要依靠一些切面來增加瓶子的硬挺度。而切面的佈置就要用設計來解決，切出來的面不僅要挺，還得兼具美感，這類的視覺就是修飾型的設計（圖4-11）。

圖 4-11 ——
塑膠瓶上的視覺切面，是先考慮材料機能再看美學。

有些視覺手法的運用，是因為材料的改變而不得不採取的方式。例如因材料的改變而必須強化結構，然在製造時必然會產生一些無法避開的肌理，這時便得運用設計的技巧及對結構的理解，將這些對消費者來說毫無意義的肌理給淡化（圖4-12）。

圖 4-12 ——
瓶上的凹凸菱形肌理，可增加鋁罐
的強度和趣味的手感。

04

四、結構定義之「心理面」

　　上述的三個層面都是依企業的需求改進，而「心理面」就是與消費者相關的課題了。包裝材料結構型式的改變或創新，對消費者而言似乎無關痛癢，但對企業來說是天大的事。如果改良沒有新意，聰明的消費者就不會買單，這時設計的責任來了，在改良策略定案後，設計是最後能與消費者溝通的介面了。

　　設計能達到一定的溝通目的，無論是視覺感官還是心理感受，都能藉由設計手法來「裝扮」。如何能從心理層面與消費者溝通，才是值得設計師努力的。在視覺設計上如能體會到消費者的感受，至少成功了一半。

　　要「說服」一個人容易，要能「收服」一個人那才叫高。做包裝設計也是這個道理，包裝設計如果用的是感性的表現手法，是可以刺激消費者的一時衝動並說服消費者購買，但若實際產品並非那麼好，消費者感動越大，失望也就越大，這類的表現手法較多用於低單價的快速消費品上，即使產品品質沒那麼好，消費者心裡也不會那麼疼。

　　理性的包裝設計表現所投射出的產品資訊都較客觀，由消費者自行去判斷。在判斷的過程中，只要能抓到消費者的心，離「收服」就不遠了。日本近年推出幾支飲料包裝，在馬口鐵的罐身上打凹，而套位與印刷都很精準（國內目前也銷售同樣的品牌及包裝，只不過打凹處改用影像的方式印刷）。馬口鐵罐是先平張印再卷成圓罐，而在成罐後又要打凹圖像，那工藝需要相當精準，但是這個結構上的改變是為了什麼，展現高工藝水準嗎？這屬於高價且形而上的咖啡飲品，消費者是用「心」在品嚐，並非用嘴在喝，這一有品味的馬口鐵罐不知會在消費者手上把玩多久，其結構上的改變是要準備「收服」消費者的心（圖 4-13）。

圖 4-13 ——
罐身的凹凸不是隨心創造的，是在尋找結構改良的價值。

第三節│方便使用的結構

任何結構的改良或是創新，都不能忽略消費者使用的方便性，認知消費者的感受並滿足其需要，永遠是商業設計師的信念。近距離地觀察消費市場，找出創新的商業模式，也會延伸出產品包裝的新模式。以下的案例是依消費者的感受而開發的商品：

一、果醬包裝

以果醬來說，口味要多才能滿足不同家庭成員的口味，但買多了又容易因吃不完而導致過期。果醬製造商瞭解到這類的生活現象，便與設計師商討對策，一個新的商業模式

圖 4-14 ———
方便使用與攜帶的果醬包。

就此誕生。有去速食店吃薯條沾番茄醬的經驗吧？這個小番茄醬包就是創意的切入點，番茄醬包已是很成熟的商品，在包裝材料及包裝上都已商品化，引用這個小包裝材料來充填果醬，技術上一定沒問題。光是初步的構想還不行，還需要再找出更多有利的機會點來評估。例如我們興高采烈地將在家烤好、抹上甜美果醬的香酥吐司帶到辦公室，沖杯咖啡，正要好好享用之際，卻發現土司悶軟了，這種感受真討厭！除此之外，用果醬刀抹果醬，事後還得花時間清洗，設計靈感便由此誕生，小包裝正好可以改善這個問題：先烤好，再打開果醬包，現塗現吃，每包定量；一次性的使用，不需使用果醬刀，省去清洗的時間；在口味的組合上，可以綜合大眾喜愛的口味於一盒，免去多罐果醬的保存問題（圖 4-14）。

二、涼麵包裝

　　有關包裝結構型式改變的另個案例—涼麵。我們吃麵總習慣用碗或盤，一般在超市裡出售的涼麵商品，也用盤狀盒作為包裝材料。涼麵好吃與否在於多包醬料的調和，而盤盒在麵與醬料的調拌時，常有拌不勻或飛濺湯汁的問題。其問題不在麵與醬料，而在於容器呈扁平狀、面積大，醬料面積也擴大，不易沾拌。改良的方向就是解決容器問題，最後採「杯型」容器，杯子口徑小杯身深，醬料可集中，涼麵浸汁容易；如懶得拌，杯蓋一蓋，上下搖一搖，立即可食用，這個結構型式的改造也是以方便使用為出發點（圖 4-15）。

　　以上兩個案例都算是用現有的包裝材料，適當引用於自身的商品，創造出另一個新的品項，在設計上算是借用。

圖 4-15 ———
選對了包材結構，商品的差異化馬上感受得到。

不管什麼方式，戲法人人會變，各有巧妙不同，目的就是希望能得到消費者的青睞。以下這個改造案例，也是從消費者的使用便利為出發點，將傳統的「積層包裝材料」加上「吸管」與「塑膠瓶蓋」融合而成的複合式包裝材料（圖 4-16）。這三項材料已是很成熟並已量化的包裝材料，此時包裝材料商看到這個機會點，借用別人成功的優點與自身結合，就創造出另一個包裝材料類的新品項。

圖 4-16 ——
引用各式包材優點於一身，創造另一個新式的包材。

第四節｜增加附加價值的包裝

包裝材料使用完後隨手扔掉，在日常生活中我們隨時在做出同樣的動作。為了改善此現象，在包裝的附加價值方面已有很多人提出論述，市面上也有很多這類的商品包裝銷售，大多數是從剩餘的空包裝材料再使用、再利用的價值著手，在此不再贅述。下列分享幾個實際案例，案例中都是一些小品，在市場上的量非常少，但也因其小，所以更要用心去設計，才能增加包裝的附加價值。

先說茶葉禮盒的案例吧。茶葉包裝通常有真空內袋及外紙盒，高級一點的會再有一個外禮盒，這是一套普及版的茶禮盒該有的包裝材料。在這個規格下，設計能做的是什麼？首先是以減法的概念來思考，禮盒並不一定非得把體積搞大，盒內充滿珍珠棉，實際上產品不過幾兩重，這種禮盒看多了也就麻痺

了。有時好東西除了分享親友外，也要好好犒賞一下自己，這是現在的價值觀，所以禮盒不再只是禮盒，也可能是個「組盒」，小巧才會產生精緻感，消費者也不願拎著大包小包逛街或旅行。基於這個問題，可判斷減法的設計方向是對的。方型體積最小，配上方型的外盒，在外盒上蓋切點斜邊，才不會使整盒看起來平淡；斜邊的盒側面，更可使內盒看起來更小巧而雅致，再附上一本與內盒高度一致的產品說明書，就完成了一款富感官價值的包裝式樣（圖4-17）。

圖 4-17 ———
禮盒設計除了包材的質感，另一方面可從印象聯想來提高心理附加價值，視覺採用五星級米堤飯店的元素，增加住宿旅客的親和感（此商品是米堤飯店限定款）。

一、化妝品包裝

接著是有關心理價值的案例。化妝品產業在行銷上最強調的就是：「對於美的追求是無價的。」這是心理層面的事，心理的事就是當看到一個令人心悅的事物，就認定是它，任誰也攔不住，而這心悅之物是可以被創造出來的，化妝品的包裝型式及包裝材料的質感，就是很好的道具。如果將完全相同成分

的臉部保養霜，一份放入精緻有質感的瓶子內，並印上國際的知名品牌標誌，售價 2000 元，而另一份就隨便倒入紙杯內免費試用，敢用的人想必不多。這就是靠包裝及包裝材料這個道具，從心理學上來看，包裝及包裝材料的價值就出現了，但背後還有更深的一層意義，就是「儀式」的過程產生了認同，進而產生了價值。有很多高價的奢侈品，其包裝結構或型式，就是要讓消費者在啟用時，需要開啟重重的結構，一關一關地翻開，一層一層地掀啟，宛如在進行一場盛大的儀式，心理上就慢慢認同，價值也就形成了，其目的是將被動的消費者轉變成積極的參與者。

04

　　案例圖示前面的兩瓶是保養臉部用的日霜及晚霜。將瓶蓋用鍍銀及鍍金的方式來區分日晚霜，整體再設計一個黑色的底座，放置這兩瓶保養霜，附上透明蓋子，目的是防塵及防止空氣流通而降低產品的品質，並提供小勺棒挖起保養霜，以免手指直接碰觸到產品。從掀起透明蓋子、打開瓶蓋、拿起小勺棒、挖出保養霜塗抹到保養完成，讓消費者每次使用產品都有優雅的「儀式感」，從而提升產品的附加價值（圖 4-18）。

圖 4-18 ———
包裝結構的型式設計，可增加使用過程的儀式價值。

二、糕餅糖果包裝

有家糕餅糖果廠商，看準農曆春節期間家家戶戶都會擺出糖果零食招待來訪賓客的習俗，在結帳櫃檯旁擺些生肖燈籠造型（圖4-19）的小糖果盒，可愛討喜、價錢不貴，吃完糖果又可給小朋友當燈籠提，一舉兩得，讓顧客結帳時順手買一盒。大人吃糖，小孩玩，這種小成本的包裝盒，又增加附加價值的包裝，是廠商最愛的創意。

圖 4-19 ——
糖果盒變燈籠，有得吃
又好玩。

三、袋裝茶葉包裝

筆者某一次出差，在飯店裡吃早餐時，竟在餐廳角落看到一件多年前的包裝設計（圖4-20），它依然在那為往來的消費者服務。當時的設計概念是以「一次購足、再次補貨」的禮盒組想法來發展（圖4-21）。我們常在大飯店喝下午茶（或 Buffet）時看過這樣的情景，飯店會把所有口味的茶包陳列在餐臺上或是放入禮盒陳列格裡，讓消費者自行選用，這樣既實用，又可提升品牌形象。這個禮盒的概念就是以能再使用為思考原點。

　　立頓將旗下八種口味的茶品放入一個仿核桃木盒的濕裱盒包裝內，企圖營造出大飯店精緻溫馨的午茶感受，除了自己飲用開心之外，朋友聚餐拿出此禮盒，也可營造出大飯店下午茶的氣氛。當八種口味茶包都飲用完之後，可自行依個人口味喜好購買補充放入此禮盒內，不斷購買茶包使空盒得以重複使用，企業增加銷售，使用者可省下不必要的盒裝成本，彼此都得到好處，企業品牌更可不斷地被傳播，這便是此產品最好的附加價值。

04

圖 4-20 ———
專門提供飯店、餐廳使用的木盒。

圖 4-21 ———
一般量販型的禮盒組，
以濕裱紙盒製成。

第五節 | 複合式的包裝

　　能減量的包裝材料已減到底，能再生的包裝材料也全再生使用了，甚至可再利用的也一定會被拿來用，剩下還沒被開發及引用的觀念或技術，大家都還在摸索，未來包裝材料的發展趨勢，一定會朝向複合材料發展。在幾十年前，就有廠商開始關注複合式的包裝材料。一種材料使用不當就會浪費資源，兩種以上材料組成的複合式材料不會更浪費資源及成本嗎？其實不然，以下將加以說明：

一、資源有限

　　在地球資源有限的事實下，我們面臨著大量消費和材料的消耗，包裝材料產業的廠商也在尋找具有替代性的包裝材料，以應對未來面臨的問題。材料可以越做越薄；強度可以越做越耐用；質感可以越做越特殊；原料可以越用越少。就拿低單價膨化食品的包裝材料來說，早期這類金屬效果的積層包裝材料，為了在包裝材料層上達到金屬質感，就必須以裱褙「鋁箔」金屬薄膜（裱鋁不透光能防潮保鮮），方能產生金屬的效果（圖4-22），再加上印刷在包裝質感上顯得很時尚，很吻合這類商品的年輕感。

　　隨著複合觀念的導入及技術的提升，現在這類膨化食品的包裝材料，全都是以「電鍍」的方式來製造出金屬質感。近幾年又開發出局部的電鍍，不必像以往那樣全面電鍍，包裝材料效果一樣，但成本降低更多，因為總體原料用得少，資源相對也就消耗得少（圖4-23）。

04

圖 4-22 ——
裱鋁箔能防光照、防濕並保鮮，常用於食品、茶葉、藥品等較高價的商品。

圖 4-23 ——
低單價的商品如要營造金屬質感，一般都會運用「電鍍法」於包材上。

　　由裱褙鋁箔到電鍍其實相隔沒幾年，技術上的升級日以繼夜在創造，原因也是「市場導向」嗎？各產業不都是以市場需求為依歸？因應市場需求，所以企業推出產品；企業需要更好且低成本的包裝材料，所以包裝材料供應商要滿足企業需求，找工業材料商研發，再往原材料尋找，這就是一個產業鏈的形成。到最終都要服務消費者，所以珍惜資源的觀念需從你我做起。

二、工業提升

　　包裝材料的升級問題在「工業」，任何原料的開發，一定要依賴強大的工業來製造，如要改善或提升包裝材料的品質，就必須要提升工業的水準。近年各地工業不斷進步，帶動了包裝材料業的創新。以前連想都沒想到的包裝材料，或是想到而做不到的包裝材料，現在都看得見。

　　因為工業技術的進步，更細緻的、更小的、更薄的、更輕的、更強韌的包裝材料不斷被製造出來。以液態罐裝包材的演進來說，早期是用馬口鐵罐裝，從罐蓋上沒有易拉環到有易拉環的誕生，就不知走了多少年；利樂包磚型紙包裝材料推出後大量取代了鐵罐，從原料消耗面來看，後者消耗得少多了，因為磚型紙包裝材料是用多層材料複合的技術，達到低耗能又可輕薄強韌的包裝材料。這要歸功於工業技術的提升，兩者包裝材料除了型式的改變，在生產效能及衛生保鮮的條件上都更快、更好，這也是食品工業技術的提升，但最後還是消費者受益，能享用到工業升級的成果。

三、運輸考慮

　　上述的鐵罐與磚型紙包，除了材料的改變、使用方便性的改良、產品衛生的改善，其最大的成功點在於運輸上的考慮。鐵容器重量不輕，如要從產地運輸到世界各地去銷售，運輸的成本一定會轉嫁到消費者身上；相對的紙質包裝材料重量較輕，所以運費就低，產品的售價就較有優勢。另一個層面是體積問題，圓形體積大，方形體積相對小，裝箱或是裝櫃運輸，方形的密度較佔優勢，一箱（櫃）裝的肯定比圓形的多，這些體積、材質、密度、裝箱數等，都是廠商在乎的因素，精算下來都會影響企業競爭的優勢。

第六節│綠色包裝材料開發

　　談到環保包裝材料，3R（Reduce、Recycle、Reuse）的基本觀念一定會被拿出來談。除了這三個基本原則是設計師在規劃創作包裝時需考慮的因素外，更重要的是設計師本身的環保意識及良知。綠色觀念如能深植每個人的心，比談論什麼都重要。

　　除了減量、再生、再使用，還可從「可拆卸」、「單一材料」及「無害化」來進行設計思考。可拆卸或方便拆卸，意味著可組合或方便組合，透過特殊結構的設計，不僅能使廠商在包裝商品時可快速組合銷售，消費者使用後也方便拆卸，更容易將包裝材料配件做分類回收，在垃圾減量方面能有具體的成效。

一、可拆卸

　　由於目前尚未找到更合適的包裝材料來填充化妝品、保養品的製劑，所以塑膠依然是廠商的最愛。各種化妝品的組合成分都不相同，需要依不同成分來選用不同的塑膠，才不會讓商品變質，因此時常見到採用兩層包裝材料的化妝品包裝設計，就是基於上述的考慮。塑膠分類需依不同類別回收，可拆卸的結構設計就能使回收更完善（圖 4-24）。

圖 4-24 ——
有些產品暫時在不可替換的包材裡，
依不同的成份需用不同類別的塑膠，
這是包裝綠色設計的新手法。

二、單一性

　　當採用單一性包裝材料製成的包裝物，就易於回收再利用，因為多層次的複合材料必須考慮到易分離且不妨礙再利用。複合材料在包裝材料中被應用很廣泛，有塑膠與塑膠複合、紙與塑膠複合、塑膠與金屬複合、紙與塑膠及金屬的複合、塑膠與木材的複合等多種複合方式，這些複合材料同時具備了多種功能，如多種阻隔功能、透濕功能等，材料高性能化，經濟效益大，廣受廠商的喜愛。然而複合材料也有問題，就是回收難，難在分離分層，而且在回收時複合材料如不慎混入單一材料中，就將使單一材料的回收品質受到破壞，因此複合材料回收時一般只能作燃料，進焚化爐燃燒回收其熱能。

　　以訂婚禮盒設計來說，由於市場競爭劇烈，各廠商為求與競爭廠商的差異化，總在禮盒設計上加入大量繁複的工藝，長期下來已成為這產業的潛規則。在包裝設計、包裝材料與配件上的競賽，新包裝材料與配件的高成本、製造過程中不斷耗掉資源、包裝材料成型體積大運輸成本也高，當然售價居高不下，最後誰也討不到好處。最嚴重的問題是，當喜餅食用完後，漂亮的包裝盒丟了可惜，留著又沒什麼用，待進到垃圾場內，又產生了更大的問題。雖然禮盒包裝材料大部分是紙材，但在設計時加上太多的配件，而製造時又使用各式各樣的黏著劑，已經不是單一材料，所以在分類上很難處理，最後真的只能作燃料，進焚化爐燃燒回收其熱能。

　　筆者當時參與規劃一組訂婚禮盒組的創意工作，大家所討論的就是希望能創造出一個由單一材料構成，可大量複製並於當地生產，省去包裝材料運輸成本，又可用視覺設計來延伸其系列品項。最後包裝材料是以塑膠射出成型，姑且不論材料的環保性議題，縱觀以上的問題，一個由紙為基材再加上各式各樣的人工塑膠配件（有時是金屬配件），一個是單一材料可全回收，這兩個包裝（包裝材料）哪個消耗資源多，哪個消耗少，是哪個合情合理，就看各自怎麼去定義了（圖 4-25）。

三、無害化

　　材料「無害化」的執行，除了材料無毒無害，在使用後能在大自然中降解，其產生過程也必須控制。為了使包裝材料在其生產全程中具有環保的性能，就必須進行清潔安全的生產方式。在清潔能源和原材料、清潔的生產工藝及清潔的產品三個要素中，最重要的是開發清潔的生產技術，就是「少廢料」和「無廢料」的製造，揮發或滴漏流失的物料通過回收可作為原料再使用，建立起從原料投入到廢料回收利用的密閉式生產過程，儘量減少對外排放廢棄物，這樣不僅提高了資源再用率，也從根本上杜絕了資源流失，使包裝材料工業生產不對環境造成危害。

　　未來是包裝設計的新時代，包裝設計雖然有其美觀及功能，但也會在使用後成為礙眼的廢物，設計師們應從「環保型包裝思維」來進行設計，尤其在包裝結構及材料上努力，以便達到易回收、易加工、易再用的環保正循環。

圖 4-25 ————
單一材料包材易分類、易回收、易再生、易再用（上圖）；如在包裝材料加上太
多的配件，會造成垃圾分類及回收的困難，最後只能燒掉（下圖）。

PACKAGE
STRUCTURE
DESIGN

05

包裝設計常識與須知。

COMMON SENSE AND
INSTRUCTIONS OF
PACKAGING DESIGN

———

將設計定案後在落實的過程中可能遭遇到的問題，
用問與答的方式解說，
從而瞭解設計前的資訊，
以免設計因事前準備的疏失而無法生產。

學習目標

1. 理解各種可用於包裝之材料特性。

2. 掌握各種包材加工工藝及產出的成果。

　　本章彙整了進行包裝設計時所可能遭遇到的問題，並歸納多位資深專業設計師的回答。下面將提供包裝材料的印刷技術、加工技術、專有名詞之解釋等現行使用的客觀專業職能的論述，以及在包裝設計上的必需資訊之應用。

第一節 ｜ 包裝材料印刷技術

　　本節將介紹包裝材料印刷的各項常識及部分技術，有些是在印前就要注意的問題，例如：如何將數字色彩轉為印刷色彩、印刷的各種版式與材料之適性、各種可印製的媒介等。

為什麼在紙樣冊裡，有的標示紙張基重寫 g/m^2，有的寫 g，也有標誌 p 或 lb ？

　　一般紙樣上明明標示的是 $220g/m^2$，但告訴印刷廠要 220 磅的紙，印刷廠也能瞭解，通常不太會出錯。因為紙廠的紙樣，一種紙只會有一種基重單位，不會兩者並列。這兩者是完全不同的計重方式，紙張的厚度也不一樣。g/m^2 常見於歐美的紙樣上，指該種紙張在 $1m^2$ 大小時的重量。標示為 $220g/m^2$，即表示此紙張 $1m^2$ 大小時為 220g 重。而磅的英文是「pound」，正確單位符號是 lb，不過簡單地寫個 p，一般也可以瞭解。磅的計算方式和 g/m^2 不一樣，磅是指該種紙張全開一令紙（500 張）時的重量，所以 220 磅的紙指的是此種紙張一令時的重量為 220lbs，1lb=454g，220lbs=99880g，將近 100kg，所以兩者有很大的不同。

QUESTION

02 在馬口鐵皮上印刷時，有哪些過程？

　　首先要在馬口鐵皮上塗布一層白色的油墨，其目的是要將馬口鐵皮原本的金屬色轉變為白色底，才可在鐵皮表面印上如同平面印刷所要的四色或特別色（圖 5-1），這樣塗布一層白色油墨的過程稱之為「白可丁（White Coating）」，可視情況自行選擇所需要的白度。並非所有的馬口鐵都需要先經過白可丁處理，若要保留馬口鐵的金屬效果（圖 5-2），則不必經過白可丁的步驟。

05

圖 5-1 ——
馬口鐵皮上塗布白可丁，再印上四色，呈現色彩才正確。

圖 5-2 ——
局部塗布白可丁與不印白，疊印四色後色感不同。

QUESTION

03

為什麼玻璃瓶的底部有些有凹洞，而有些瓶底卻光
滑平整？

這些凹洞與包裝的「定位」有關。玻璃瓶是屬於先成型後
加工的包裝材料，各種特殊造型的瓶身，在成型後的加工需用
不同的方式來完成。如採用收縮膜包覆瓶身，因為無方向性的
限制，就不需要定位處理。若是採用曲面印刷的方式直接印在
瓶身，就需要在玻璃瓶的底部加上定位點（圖 5-3），以提高套
印之精準度。有些定位點會在瓶身下方（圖 5-4）有些則是用貼
瓶標的方式，並視貼標機之定位設備而有不同的位置。

圖 5-3 ——
瓶底的凹洞，作為瓶身印刷定位
使用。

圖 5-4 ——
依瓶型的造型，有些定位點會置於瓶身下方。

QUESTION

04

什麼是印刷白樣？它有什麼功用？

在包裝設計中，如盒型、結構、材質、印刷用色、加工成型等都是影響成本的因素。為了使設計案的規劃與執行更具效益，設計師可要求廠商提供實際生產印刷的足磅紙質，以製作白樣模擬，對實際成品狀況的掌握將更為精準。在正式上機印刷前，必須用同等磅數的厚度來折成白樣，以實際感受盒子成型後的硬挺度、厚度、相連物件的密合度、承重力以及手工製作的難易度。白樣完成後，也可算出每一張紙可拼出的模數，因為這也是影響包裝材料成本的一大因素（圖5-5）。

05

白樣作業是不可或缺的，它可確實估算印製成本，避免因生產成本過高或無法生產而要重頭來過。另外一個重點屬於後製作的部分：白樣成型後，可用以計算裝箱的密度，此一問題與銷售物流管理有關（圖5-6）。什麼樣的包裝尺寸最適合，既不浪費，又可達到裝箱最大量，也與成本大有關聯。

圖 5-5 ———
盒型的白樣製作可減少產量時的盲點。

圖 5-6 ———
白樣的用紙厚度，可確認放入實物的承受度。

05

為何一般常見的紙箱印刷都不是很精美，也很少用彩色來印？

　　紙箱通常是用瓦楞紙加裱而成，瓦楞紙屬於工業用紙，其功能是防護箱內產品，表面材質比較粗糙，所以在印刷上都採用橡膠凸版來印製（類似平日常用的橡皮圖章），箱上圖案只能以線條或簡單的圖形來表示，無法採特別精美的印製。此外，紙箱通常都以水性油墨（較易乾燥）印刷，大面積印製會破壞瓦楞紙本身結構，就如同在紙上大量潑水，易讓瓦楞紙失去防護的功能，因此並不會採用大面積的印製設計。

　　常用的瓦楞紙箱分為白牛皮色（白紙板）及黃牛皮色（黃紙板）兩種，在選擇印刷顏色時，需注意所選的顏色印在白紙板及黃紙板上的色差，以免成品不如預期（圖 5-7）。

色相號碼	黃　紙　板	白　紙　板
橙　色 O-2896		
橙　色 O-2105		
橙　色 O-2104		

色相號碼	黃　紙　板	白　紙　板
草　色 G-6103		
草　色 G-6110		
草　色 G-6303		

圖 5-7 ———

油墨公司所提供的色樣冊，可清楚地分辨同一個顏色印在白紙板及黃紙板上的色差。

QUESTION

06

紙箱的印刷越來越精美，是使用哪種印刷方式？

最近紙箱的印刷越來越精美了，是使用新的印刷方式嗎？記得以前看過書上說日本在做形象設計的時候，不管消費者看不看得到，連運送用的外包裝都會一併設計進去，現在廠商也慢慢跟進了！現在的外紙箱，從以前是物流用的角色，也慢慢變成陳列促銷時的重要參考。

因為銷售上的改變，大型量販店、連鎖量販店等都開始以堆箱的方式在販賣，尤其是低價的快速消費品，追求薄利多銷，整箱整箱的販賣已成趨勢，所以廠商也開始注意起來，印刷技術也被要求而有所提升。目前有傳統的凸版（樹脂版）及越來越細緻的浮水印版（圖 5-8），有些高價的商品外紙箱，會用平版印好再裱於瓦楞紙（膠印）。

圖 5-8———
浮水印版的特性，可以比凸版更細緻，可以做到網點（圖中雲朵部份）的效果。

07

為何在完稿上看到的顏色往往都是用數字來表示？

在說明色彩數字的意義前，先簡單說明有關印刷色的基本知識。色彩學上每個顏色都以色相、彩度、明度來代表，在電腦螢幕上看到的顏色是屬於色光，它是 R（red）、G（green）、B（blue）加色混合原理所產生的色彩，因此顏色看起來較鮮豔（圖 5-9 左），而實際印刷是利用 Y（yellow）、M（magenta）、C（cyan）、K（black）四色油墨的減色混合原理來表現色彩（圖 5-9 右），與螢幕色相比，肉眼看起來會較為暗沉（圖 5-10）。

印刷時在色光及油墨的標示方式都是以數位 % 來代表顏色，如有使用到特別色印刷，工廠有 DIC（日系）及 Pantone（歐美系）色票，也都是以數字來代表顏色（圖 5-11）。歐美另有一種印刷標色法，例如暗紅色標示為 8 × 01（此標示顏色順序是以四色印刷機上的 YMCK 四印刷順序而定）代表是 Y80%+M100%+C0%+K10%（圖 5-12）。

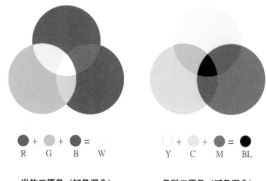

圖 5-9 ——
色光與色料。

R + G + B = W

光的三原色（加色混合）

Y + C + M = BL

色料三原色（減色混合）

CYAN ＋ MAGENTA ＋ YELLOW ＋ BLACK

圖 5-10 ———
彩圖透過濾鏡將三色光分為四色料，再還原印出彩圖。

05

圖 5-11 ———
Pantone 及 DIC 色票。

圖 5-12 ———
歐美常用的印刷標色法，將以整數標色減少用小
數的色差。

QUESTION

08

為什麼軟管或是收縮膜的印刷遇到漸層時容易不順?

　　首先要瞭解不同材質的印刷是用不同的「版」來印製的:
軟管(聚乙烯)是先成管型再印刷,所以需用較軟的版材來印
製,一般都用樹脂凸版。凸版特性較難印製彩色版,當分色網
目約於 65 線以下(約 130dpi),因網目較粗,遇到漸層時常有
不順的狀況(圖 5-13),當需漸層至白色(0%)時,常會看到
不自然的斷網(圖 5-14),以目前的硬體設備來看,漸層只能
到 3%。如真要印彩色圖片,可採用轉印(花紙)的方式來克服。

　　收縮膜(聚乙烯膜)是用高速輪轉凹版,為了防止背印,
需進行快乾處理,而油墨的揮發性快,所以在兩色漸層疊印時
較無法相容,並容易出現斷層感(圖 5-15),即使分色網目可
達 175 線(約 350dpi),還是常看到漸層中有不順暢的網花出現。

圖 5-13 ———
因版材的條件,遇到漸層效
果會有斷層出現。

圖 5-14 ———
因版材的條件,遇到漸層效
果會有斷層出現(單色套印
斷層較順一點)。

圖 5-15 ———
凹版因油墨與版的關係,往往在漸
層細節處沒有平版效果好。

QUESTION

09

為何常會在一些印刷品上看到局部花花的顏色？

雜誌或是商品目錄的廣告頁上常會看到套印不準，產品看起來花花的，尤其在機械產品（如窗型冷氣機）的圖片上更容易出現（圖 5-16），這類不良印刷在模造紙類的印刷品上最為明顯，看起來會令商品的品質打折扣。

印刷品的印製基本流程是：分色→拼版→製版→印刷→製本，如出現花花的狀況，極大可能是在拼版或印刷的環節上出了問題；原稿經分色後會分出 CMYK 四種印刷色，而此四色會被轉換成網點狀的網片，再進行拼網片（拼版）的工作。此時需將 CMYK 四色網版以不同的角度旋轉（如 105°、75°、90°、45° 等角度，此角度並無定律，而是依各廠商設備決定），利用油墨的透明感來產生疊印的效果。如果在「拼版」的步驟上各色版的角度沒有拼正，此時就會出現錯位的花紋（圖 5-17）。目前全採用數位式的印前作業系統，在分色及拼版上較不會出現此問題。如果上面的步驟都沒問題，那就是在印刷之前，校版時角度不準，才會印出局部花花的顏色了，這在印刷上我們稱其為「網花」或是「錯網」（Moir）。

圖 5-16 ———
電視下方出現斜紋網狀就是錯網。

圖 5-17 ———
錯網（局部放大）。

10

想要印刷出來的顏色以商店的專色色票為準,但廠商表示要調出色票的顏色得試很久,希望我們妥協,這是一種常態嗎?

———

　　在一般的平面印刷上,使用專色是常有的事。各印刷廠處理印件上的專色,有自己的處理方式,如果印量很大且需要定期印製,通常會去找油墨供應商來調製該專色(例如要使用 Pantone 色號,就找 Pantone 油墨商調製);如果印量較少,通常就靠印刷師傅自行調色,準確度就看師傅的經驗了。但還要注意一點是所選的專色色票為銅版紙(亮面)還是模造紙(霧面),不能拿銅版紙的色票來要求印在模造紙類上的顏色準確,反之亦然(圖 5-18)。

　　此外,就算在印件打樣上專色印準了,最後上亮 P 或霧 P 時,也會產生色偏,以上的問題都需要雙方的準確溝通。設計的成果需要好的印刷效果來呈現,如果印刷廠的技術一直沒有進步,只會苦了設計師。若真的碰上這種問題無法改善,就是時候考慮更換協力廠商了(圖 5-19)。

圖 5-18 ———
由下而上分別為銅版紙正常打樣、銅版紙上霧P、銅版紙上亮P、美術紙上亮P，可看出
同樣的顏色會因加工不同而有色偏。

圖 5-19 ———
在印刷打樣上加上色彩導表，較能清楚看出因加工不同而產生的色差。

11

十字對位線有無尺寸及位置的規定？

印刷十字線有兩種：一種是設計者在完稿時自行加入，另一種是印前製版輸出時自動產生，基本上這兩種十字線都是在印件四邊的中心點。十字線的目的在於校正印件套印的精準度，因此大多位於印件四邊的中心點。而十字線的線條粗細約0.25pt，長度雖沒有限制，但垂直線會比水平線來得長，大約是15mm（直）與10mm（橫）。有時為了追求更好的精準度，會以十字線為中心加上直徑5mm的正圓，增加校正的對位基準。

12

為什麼不能用模造紙的色票來對銅版紙的顏色？

銅版紙與模造紙的表面塗布不一樣，銅版紙在造紙壓光上較密，所以表面較光滑，紙纖維也相對較密。當印上油墨時，油墨的吸入性較少，所以折射出來的色彩較為鮮亮；而模造紙壓光沒那麼密，當印上油墨時，會吸入較多油墨，因此折射出來的色彩較為暗沉。所以拿不同紙質的色票去要求另一紙質的色彩準確度是行不通的（圖5-20）。

　　通常購買的色票一定在色票本前言會註明是印在何種紙質上，如 Pantone 色票在色彩編號數字後面一定會出現英文字 C 或是 U，那是代表 Coated（塗布）及 Uncoated（非塗布）的縮寫，而 Coated 代表是銅版紙類、Uncoated 代表是模造紙類。

　　除了 C 跟 U 之外，色票上還會出現他的英文代號，其意義如下：

U = Uncoated paper（非塗布紙，如道林紙）

C = Coated paper（塗布紙，如銅版紙）

M = Matte paper（雪面紙，有塗布但不會反光，又稱啞光 Semiglossy，如雪面銅版紙）

CV = Computer video（Electronic Simulation，電腦螢幕上看見的電子模擬 Pantone 色）

CVU = Computer video-Uncoated（同上，非塗布的模擬）

CVC = Computer video-Coated（同上，有塗布的模擬）

圖 5-20 ——
銅版紙與模造紙因吸墨度不同，同樣的顏色在反色度看起來會有彩度差。

13

請問一般網點與水晶網點有何不同？

　　圖像需透過印刷方式方能複製傳存，而印刷則需利用網點的轉換，將連續調（Continuous Tone）的相片變成有規則的點或線，才能製成版並大量印製；水晶網點印刷術是目前較新的印刷技術，和傳統印刷術（例如十字網點）最大的不同在於它是搭配電腦製版技術，以不規則交叉成為質地細密的印刷品，其密度更是傳統印刷品的兩倍。傳統網點是以 4 種不同角度的 CMYK 分色網點來呈現視覺的顏色（圖 5-21），如今的 Frequency Modulation Screening（又稱水晶網點）技術，將 CMYK 的墨點任意或是有條件地灑在一個網目之中，來呈現視覺的顏色（圖 5-22）。原理是將原稿的色彩層次轉換為頻率，透過對頻率的調製，在平面上形成無數的小點子來表示色的深淺。這些小點子是很小的 spot，每 cm^2 約有 250 萬個。除此之外，還有鑽石網點、絲絨網點、方形網點、菱形網點、鏈形網點及圓形網點等稱呼，都是依修飾網點形狀而得名。

圖 5-21 ———
傳統印刷術的十字網點。

圖 5-22 ———
精度較高的水晶網點。

QUESTION

14

何謂「日式裁切線」？

　　裁切線（Cutting Marks）是拼版時在大版四周供裁切用途的標示邊線。裁切線的功能在印刷品上機平張印刷完成後，用裁刀修去不要的紙邊時所需要依據的設計品完成尺寸輔助線，業界稱為裁切線。因印刷技術物性，平張紙張需用機械咬口器咬入印刷機上墨印刷。印製完成後，將裁修去掉不必要的紙邊，此時就需依靠「裁切線」來完成設計師要的尺寸。

　　日式裁切線是指繪圖軟體「Illustrator」中的「日式裁切標記」。點擊 Illustrator 上方功能表「編輯→偏好設定→一般」即可看到「使用日式裁切標記」選項。一般裁切標記與日式裁切標記目的都是一樣的，只是標示不同，且日式裁切標記多了十字對位線（圖 5-23）。

圖 5-23 ————
兩種裁切線目的都一樣是裁成完成尺寸用。

15

什麼叫「柔版印刷」？它跟一般印刷有何差別？

　　「柔版」是相對於「金屬版」的一種版材。柔版印刷發展早期較常應用於紙箱印刷，如同橡皮章的概念，是以樹脂為版材，因此壓力過大就容易模糊，壓力不夠又可能會有斷續不連接的問題，且多偏單色套印，色彩靈活度較差。但柔版印刷近年來的技術、版材、油墨品質皆已大幅提升，整體效果更為精美，成本也相對較低，普遍已運用在包裝印刷上，如利樂包。柔版印刷也有應用於貼紙的印刷，因為一般的金屬版材較難切割為小片印刷面積，而柔版印刷的版材可順應較小的印刷面積而靈活切割運用（圖 5-24）。

圖 5-24 ———
柔版材可輕易的彎曲，比較方便貼近圓型瓶身，印出較好的印紋。

QUESTION

16

為什麼有些專色色票上面會挖一個洞？

　　色票的功能是提供設計師與廠商進行溝通與用色校正。色票廠商通常會自訂自己的色號，如「Pantion1655C」或「DIC566」，雖然上述兩個編號都是橘色，但還是會有些微的差別，若雙方有此色票本，就可輕易理解彼此對色彩的認知。而知道校正專色是否印得準，也需要拿出指定的色票來比對。

　　此時要注意的是，在室內光及室外光不同色溫下會產生不同的色感，色票本身也須密貼於印刷品上，才不會產生視差。將色票上的小洞密貼於印刷品上比對，就能更準確辨識顏色是否正確（圖5-25）。

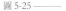

圖 5-25 ——
一張色票如果一大片或遮成一條線，會因面積色彩反射而有色差，因此在色票上打洞可以貼近印樣，看色會更準確。

QUESTION

17

面膜鋁袋如何印出微透鋁色的質感？

　　要透出鋁色的質感，需在完稿時於舖白用的圖層（通常會選用一個特別色來代替）上製作鏤空。如要有鋁色的層次效果，要先在白圖層設定透明度的百分比率，製版時，舖白的版會以微透明的狀態壓印在鋁箔上，成品便會產生鋁色的比例效果（圖5-26）。

圖 5-26 ————
將白色墨做過網，印出來在鋁箔上就會產生層次效果。

印刷小知識

如何印滿版黑？

印件有滿版黑的情況時，如何能印得漂亮，並且避免套印不準，是印刷界的重要課題之一。透過經驗和充分的溝通，可以提高印件品質，同時避免紙張與時間的浪費：

1. **反白字**：可採用退三色的做法，將 CMY 三塊版的字級縮大，K 版的字級保持正常，如此一旦發生套印不準時，較不容易看見 CMY 三色的網點。而當印件是單張的海報類，且反白字出現在紙張的同一半邊時，製版時讓反白字較接近咬口，也可減低套印不準的情形；反白細字則可採用單色黑跑兩次的做法。製作兩塊黑色版，一塊字級正常，另一塊字級放大，印刷時第一座先印字級放大的版，第二座再印字級正常的版，如此能得到漂亮的黑滿版色和清楚的反白字。

2. **四色黑滿版**：提供確切的 CMYK 數據（如 C：70％，M：80％，Y：50％，K：100％），能夠得到較佳的四色黑效果。

另外在印刷方面，四色黑因為要過四次油墨，在調整水墨平衡時，減少水量，將油墨調軟，可減少紙張吸收水分所造成的過度伸縮膨脹的狀況；同時將印刷車速放慢，避免紙張過度拉扯，都能降低套印不準的機率。

18

在彩盒的完稿上，如何標出上膠黏合的位置？

　　在包裝盒型的完稿上，我們常以「分圖層標示」、「實、虛線」或「色線」來繪製完稿。因為盒型是由平張紙印製後軋刀模，再上膠加工成盒型，其過程繁雜，需要經過幾道工序才能完成，所以在完稿上須有共同的語彙來分辨。一般軋線常用「實線或紅色實線」、折線常用「虛線或綠色實線」來加以區別（紅或綠色線並非絕對，只要能分辨清楚就可）。在盒子上膠的黏著處，常看到此處有一排排無穿透的虛刀線（圖5-27），其目的是給自動盒一個上膠的範圍，而軋虛刀線也可以增加紙張的表面摩擦力。另外，在上膠處儘量不要印到油墨或是上光（圖5-28），這樣才能讓上膠黏得更牢，撕開時更好撕。

圖 5-27 ——
軋虛刀線可增加紙張的表面摩擦力，才能讓上膠黏得更牢。

圖 5-28 ——
上膠處不要印到油墨或是上光，才能讓上膠黏得更牢且好撕。

19

為什麼常看到有些印刷品上的色塊與色塊之間會出現白邊？

　　每份印刷品從製版到印刷的環節中，都有可能產生位移，加上紙張本身伸縮，導致兩個顏色相鄰處出現白色間隙（圖5-29），產生一邊大、一邊小的現象（圖5-30）。補漏白（Trapping）就是在印面上兩個不同顏色物件的相鄰處加上少量重疊，使白色間隙不見（圖5-31）。補漏白在傳統製版裡稱為「繃邊」，是借由曝光時間的長短不同，使底片曝光的部分產生擴張或收縮，達到兩色互相重疊的目的，能讓顏色由淺入深的互補，使兩色重疊部分產生一個極小距離的中間色。

05

圖 5-29 ———
沒做補漏白設定，套印不準時就會出現單邊白間隙。

圖 5-30 ———
如在設計上採用留白邊手法，套印不準時就會出現一邊大一邊小的白間隙。

圖 5-31 ———
在完稿時有做補漏白的設定，即使套印不準也不會出現白間隙。

20

常看到有些較精緻的印刷品上標示用「影寫版」印製，請問它適合哪些印件，與平版印刷如何區別？

影寫版（影寫凹版）又稱「照相凹版（Photogravure）」，是利用照相的原理製成銅、合金或鋼質的腐蝕凹版。其印刷原理是用經過重鉻酸鉀溶液感光處理的膠紙和凹版專用之網線版貼合曝光，然後將膠紙和連續版調之陽片曬版。膠紙經兩次曝光之後，以溫水顯影，畫面光部的膠紙的陽片上面的黑銀較淡，則其膠紙被光波所透射而硬化的程度則較高，故經水顯影後的膠膜較厚；同理，畫面暗部的膠紙，經水顯影後的膠膜便較薄。再經顯影後，將厚薄不一的膠紙貼在銅質的滾筒或平面滾筒，用過氯化鐵予以腐蝕。膠膜較厚的地方，其溶液滲透並侵蝕銅版的深度便較淺，故其黏著的墨膜較薄，其印出的墨色較淡；同理膠膜較薄的地方，其溶液滲透並侵蝕的深度便較深，印出的墨色較深。

一般平版在印刷了一定的數量後，版會磨損，需要再複製版材，有時會產生質差。影寫凹版是腐蝕製版，採高速輪轉機型，不但速度快，印出的墨膜也遠比凸版或平版厚。其優點是油墨表現力約 90％，色調豐富，顏色再現力強，版材耐度強，印刷數量大，應用紙張範圍廣，紙張以外的材料也可印。缺點是版費貴，印刷費也貴，製版工作較為複雜，不適合少量印刷。

採用影寫版印刷前，還需在紙面上噴粉，方能將墨膜吸附於紙面上，所以印刷品表面上看起來較霧，因此較適合繪畫性及藝術性較高的印件。又因其線條精美且不易假冒，故也常用在有價證券、鈔票、股票、郵票、禮券及商業信譽憑證的印刷（圖5-32～圖5-35）。

圖 5-32 ———
平版的印刷特徵是在幾何圖線及字的邊緣很清楚銳利，如線的感覺。

圖 5-33 ———
影寫版有類似凹版的特性，因用腐蝕製版，在字的邊緣就會出現鋸齒狀，如點的感覺。

05

圖 5-34 ———
平版的圖片特徵，以圓型點的大小點所構成。

圖 5-35 ———
影寫版的圖片特徵，以水晶狀型的點疏密所構成。

21

為什麼市場上銷售的收縮膜類包裝沒見過燙金表現的設計？

———

收縮膜的材質屬於聚乙烯，是用凹版來印製，如要有燙金或燙銀的效果，需要印製完後再加工。聚乙烯膜在經過高速的印刷後會產生伸縮係數不均的現象，後加工的難度較高。最大的問題在於，印刷好的收縮膜需要再製成圈狀，先加套於瓶型上，再透過加熱使聚乙烯膜收縮並緊實地包覆於瓶上。而燙金或燙銀使用的金銀箔又與聚乙烯膜加熱時伸縮係數不一，便會產生包覆不均的瑕疵（圖 5-36）。

圖 5-36 ———
此燙銀框在收縮後，無法平順成為框型。

QUESTION

22

珠光特別色是紙還是墨？

所謂「珠光色」通常是在油墨中調入珠光粉後，才能印出此效果。市面上也有專門販售專珠光油墨（圖 5-37）。如用珠光紙去印刷，那就全部是珠光效果，如用珠光油墨去印，只有圖像部份是珠光效果，所以兩種是不一樣的質感。珠光因為是墨的關係與設備無關，所以任何一家印刷廠都可以印珠光特別色。

圖 5-37 ———
珠光油墨廠商提供的色票。

05

23

想讓鋁箔袋上的金色有燙金的質感，在完稿上需要怎樣標色？

　　首先要確認想要呈現的是什麼樣的金色，如：紅口金、青口金、綠色金、藍色金等。不管是哪種金色，印刷上其實都是利用油墨透明的特性，因為油墨是透明的，只要選一個專色印在鋁箔上，就會反射出金屬光澤，呈現該專色的金屬色感，就能看到各式各樣的金屬色了。最常見的金色燙金感，建議選偏點橘色的黃來印，成品效果就會很像燙金的質感（圖 5-38）。但如果同時要在鋁箔袋上印彩色圖片，就必須在要印彩圖的底部先印上一層白色，且必須選用不透明的油墨來封住鋁箔的質感，才能呈現出彩圖的原色（圖 5-39）。

圖 5-38 ———
積層材料上不印白，
經由油墨與鋁箔疊印
產生亮金效果。

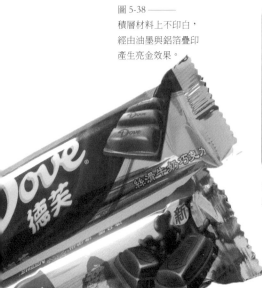

圖 5-39 ———
積層材料印白，就能還原彩圖。

QUESTION

24

常在印刷說明上看到「膠印」，是指何種版材？

　　膠印（Offset printing，又名柯式印刷，因 offset 的英文發音如同粵語的「柯式」，因此膠版印刷方式在香港間接稱為柯式印刷）是一種平版印刷技術。簡單地說，膠印就是借助於膠皮（橡皮布）先將上墨的圖像轉移到橡皮布上，然後再轉印到承印物上的一種印刷方法。基於水墨相斥的原理，可以避免印刷表面的水與油墨一起轉移到印刷材料的表面上，也可以很好地彌補承印物表面的不平整，使油墨充分轉移。膠印圖像品質高，比凸版印刷更加清晰敏銳，因為橡皮布能夠與印刷材料表面的紋理更加密合。除了平滑的紙張外，膠印也廣泛適用於其他印刷材料，例如木頭、織物、金屬、皮革，較粗糙的紙張等。因印版和印刷表面之間沒有直接接觸，所以耐印率比直接平版印刷更高。

05

25

UV 油墨及印刷特性？

———

　　UV 是 Ultraviolet Rays 的縮寫，指經紫外線照射後發生交聯聚合反應，能瞬間固化成膜的油墨。無論是凸版、平版、膠版、凹版、絹印，均可使用 UV 油墨。使用 UV 油墨的印刷品乾燥時間短暫，不需經過噴粉環節，印後可立即堆放，不怕油墨未乾造成背印，也可以馬上進行下一道加工程序。成品乾淨整潔，節省時間成本，尤其適用於 PVC 板、有金屬塗布的紙、金銀箔紙及表面平滑的紙等。

26

如何防止塑膠袋印刷兩個疊加顏色串色，導致色相變化？

———

　　軟袋（積層材料）的印刷是以凹版來印製，所以需先理解凹版的印刷最大適性。不同廠商會設有不同的最低網點限制，有些最少只能到 7%（又有些廠商的技術只能到 13%），你先可詢問你的包材供應商他們的最低網點限制。而串色的問題，有可能是因為檔案是向量檔。因為向量檔與點陣檔在分色製版時運算方式不同，如果將檔案改用點陣檔印刷，或許可以減少串色問題。

QUESTION

27

如何修正不滿意的打樣？

　　任何印刷品在正式生產前，皆會輸出一份色樣供設計師校對圖文及色彩。輸出色樣通常分為噴墨樣及上機打樣。噴墨樣只能供初校之用，如果印件很單純，用噴墨樣校對一下尚可；如果包裝材料的印量大，材料本身特殊，最好還是用原材料正式上機打樣，才能看到一些細節。看樣的主要目的除了校對圖文，就是看色彩。當看到色彩偏差嚴重，可以在機上微調印墨濃度及壓力（調整也有一定的寬容度，如色偏很嚴重，也不一定調得回來）。有時紙質不同，顏色也會差異很大。圖 5-40 的左邊為一般的灰銅卡紙（帶藍色調），右邊是較好的銅西卡紙（較偏米白色調），兩張紙的顯色度就不一樣，這樣就更能判斷及決定採用哪張紙。

05

圖 5-40 ——
不同紙的白度，印刷出來的色彩感就會不一樣。

28

怎樣打樣都不行，有何改善方法？

　　若正式上機打樣，還是達不到設計師要的效果，可以嘗試在油墨上調整。印刷四色墨在疊印的過程中，會將顏色的彩度降低而呈濁色感，所以有些比較鮮豔的色彩會變得較暗。圖 5-41 左邊的色樣是正常的四色油墨，柳橙色呈暗而偏藍；圖中間也是用正常的四色墨，但加了紅絳藍，所以柳橙的色彩獲得了改善，但還是不夠亮（沒有新鮮感）；圖右的樣張是將四色油墨中的「紅油墨」，改用「螢光紅油墨」來打樣，整個柳橙的顏色馬上變得鮮亮。圖 5-42 是一張產品 DM，起初無論怎麼打樣，都沒有辦法印出產品包裝的正確顏色，最後也是換上「螢光紅油墨」來打樣（如圖的下方那張打樣色）才能定稿。在正常的四色油墨裡，只有黑色沒有螢光油墨，其他三色都有螢光墨系。但一般不到萬不得已是不會使用螢光油墨的，因為螢光墨不耐光，容易褪色，而且成本也較高。

圖 5-41 ———
為了表現出柳橙的鮮度，在油墨上換成
帶螢光效果的油墨。

圖 5-42 ———
印刷品與實際產品色差太大，換上
帶螢光的油墨才能接近產品本色。

29

印在牛皮紙上的顏色該怎樣調整，才不會印刷後顏色過深？

坊間供印刷用的牛皮紙，分為白牛皮、黃牛皮及赤牛皮三種，因其紙的韌度較強而多被用來製成紙袋。近年來環保自然風興起，牛皮紙也被應用在一些富質感的設計品上。牛皮紙在印刷上有幾點需要注意：首先牛皮紙屬於非塗布紙（類似模造紙質），在印刷上吃墨較重，所以顏色會略帶暗沉，使用黃牛皮或赤牛皮則容易受到原本紙色的影響，而產生嚴重的色差。建議在設計時，可在底部先鋪一層所選的牛皮紙色，再進行設計配色參考，於完稿時再將底色抽掉，成品印出時就會比較接近預想的效果。

另一種方式是先不預設底色，但在完稿時全面減黃色版（視所選牛皮紙的黃度而定），此種方法也可矯正成品印出的色差。如果要印刷影像圖片，建議影像對比不要太大，因牛皮紙容易吸墨，層次會不見。也可以先在黃牛皮（赤牛皮）上先印白色墨打底，再正常印四色，但需使用不透明的白色墨，方能反顯所印色彩（圖5-43、圖5-44）。

圖 5-43——
赤牛皮印白的效果。

05

白牛皮

黃牛皮

赤牛皮

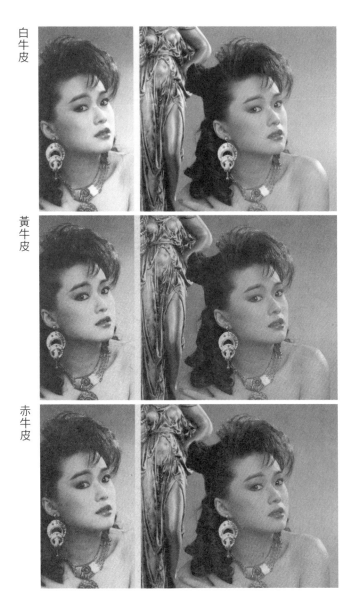

圖 5-44 ———
由上至下為白牛皮、黃牛皮、赤牛皮的印刷效果。

30

為何在印刷品上常會留下指印？

　　這樣的現象容易發生在深色底的印刷品上，因為顏色越深，代表使用越多油墨套印，如此一來，油墨勢必會積疊於紙張上，並阻塞紙張上的纖維，產生較光滑的表面，當翻閱印刷品時，手上的油汗就會因此留在印刷品上，產生令人頭痛的指印。此時可加上霧面 P 的處理，或是選用微塗布紙及美術紙來改善這類狀況。若印刷品的內容是講求色彩準確性的圖片，必須用塗布較厚的銅板紙類來印，也可以印好後，在圖片上印上一層消光油墨來降低指印殘留（圖 5-45）。

圖 5-45 ——
印刷成品若沒有再後
加工，常會不小心留
下指印。

QUESTION

31

螢光色油墨是否可與四色油墨混搭？

除了金屬油墨外，基本上油墨都屬於透明性，先印螢光色再印四色，還是可以見到螢光色系，但會失去螢光的鮮艷度。如要這種效果，建議直接在四色油墨內調入螢光墨，或是先印四色再印螢光色。

05

QUESTION

32

手上沒有色票，如何與印刷廠溝通？

若手邊沒有專色色票，印刷廠也無法借出專色色票，印刷公司說我們能提供 CMYK 色讓師傅去調出色票，但怎麼調都不是設計師想要的顏色，應該怎麼解決？如你手上沒有專色色票，可以找你身旁或是你喜歡的現成包裝，直接把該包裝提供給印刷廠參考，這樣彼此就有共同的依據，較不會有色差的問題。

33

有些收縮膜在滿版色上看起來流色感？

　　首先要瞭解收縮膜的印刷及製程，再來探討聚色可能發生的一些問題或是解決方法，凹版的版式及油墨已說明了很多，收縮後產生色彩不均或是流色感，要從收縮的程序來解決。而收縮方式有兩種：第一種是前收縮法（熱風式），把收縮標籤套到瓶子上面，再使用熱風來收縮，但由於它的受熱不平均所以產生一些裡面顏色上的變化或是收縮上不平整，我們稱為「聚色」（圖 5-46）。第二種是後收縮法（蒸氣式），是運用蒸氣來使收縮膜貼在瓶子上，它的受熱會比較均勻。

　　收縮膜上面的聚色不平整，較常發生在一些四色套色，當面積愈大時，顏色聚色愈嚴重（圖 5-47），這主要是在收縮過程中，因受熱不均勻導致網點產生質變，然而在四色彩色圖片，比較沒有這種聚色發生。

圖 5-46 ————
因收縮設備而產色聚色。

圖 5-47 ————
聚色通常在平網套色上較明顯。

第二節 │ 包裝材料加工技術

本節將介紹在包裝材料製作中的「加工技術」，例如：如何增加包裝材料緊密的輔料、各種模具的最大寬容度及適性、各種材料加工技術及複合材料的特效等。

瓶蓋內常見一片像橡皮材質的小東西是什麼？

這個不起眼的小東西就叫「迫緊（Packing）」，在我們的日常生活中隨處可見。它常出現在瓶瓶罐罐的蓋子內，顏色以淺色（如白色或是淺灰色）為主，材質為一種發泡PV，鬆軟方便擠壓，其功能就是「強迫蓋緊」。材質較硬的兩個物體通常較難緊密接合，無法達到完全密合不透氣，此時就得靠另一種材質為介面來增加其密合度。以發泡PV製成的迫緊可使瓶子與蓋子緊密咬合，保護瓶內或罐內的物品不易接觸到空氣而變質（圖5-48）。

若包裝本身的型態無法使用一般的迫緊（例如水晶玻璃瓶及玻璃瓶塞），也可在接合處上塗一層薄薄的矽膠，同樣能達到迫緊的效果。

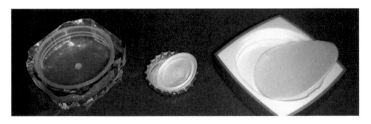

圖 5-48 ——
瓶身與瓶蓋皆屬硬材，在瓶蓋內加入迫緊墊片，才能鎖緊瓶蓋。

QUESTION

02

為什麼賣場銷售的紙杯有些會標誌「禁用熱飲」？
紙杯還有分冷飲及熱飲杯嗎？

紙杯沒有經過加工是無法防水（裝水）的，而紙杯的加工
處理可分為兩種：一種是 PE 淋膜法（先將紙淋膜再製成杯），
這種紙杯較適合熱飲（圖 5-49）；另一種是塗蠟法（先將紙製
成杯型再淋蠟），這種紙杯較適合冷飲，嚴禁使用熱飲，因為
熱量會把蠟溶解而破壞杯型，導致喝得滿嘴都是蠟。

圖 5-49 ———
內層為 PE 淋膜的紙杯。

03

同樣是鋁箔袋,為什麼有些不透明,有些卻會透光?

積層包裝材料的應用相當廣泛,可因不同的內容物而選擇不同的積層材料。若需保鮮功能則可選用隔絕空氣與陽光的包裝材料;若需防酸鹼值的變化,可選用適合的 PE 材質。鋁箔袋用量最廣,因為它可以隔絕陽光,加上積層的技術可有效縮小包裝材料、毛細孔隔絕空氣,所以鋁箔袋可保鮮防潮,多用於咖啡、茶類等產品的包裝。

真正的鋁箔包裝成本較貴,因此市面上的鋁箔袋包裝多屬於仿鋁箔的積層包裝。仿鋁箔是在積層包裝上電鍍一層金屬(圖5-50),優點是金屬亮度比真正的鋁箔包裝材料亮、貨架陳列效果更好;缺點是保鮮效果及耐久度較差。而分辨兩者的方式很簡單,就是撕開鋁箔袋對著光看,可透光者就是用電鍍法的仿鋁箔包裝,不透光的就是真正的鋁箔包裝(圖5-51)。

圖 5-50 ———
電鍍鋁箔包裝對著光照,會透光。

圖 5-51 ———
裱背鋁箔的積層包裝對著光照,不會透光。

QUESTION

04

鐵罐底部為何會有不同的封底？

　　常見的鐵罐一般稱為馬口鐵罐或三片罐，以其材質（馬口鐵）及製成方式（先由平張印製，再裁出所需尺寸，以上、下蓋及罐身三片部分製成罐形）而命名。在製成罐形時，會視內容物及客戶的需求決定採取封底（又稱濕式罐）或包底（又稱乾式罐）的型式。

　　封底底部沒有空隙，密封性比包底好，故市售飲料罐（液態產品）都採用封底的製罐方式（圖 5-52）；有些求美觀的產品就會採用包底的封底法（圖 5-53）。封底在罐身開模具後可再調整高度，包底則無法再調整高度。兩者在製作成本上也有差異，多邊形的罐身一定要用包底，但損失率比較高，模具費也比較貴。

圖 5-52 ———
封底。

圖 5-53 ———
包底。

QUESTION

05

什麼叫「熱充填」？

　　冷、熱充填法是取決於內容物本身的殺菌效果，熱充填法較能保存品質及特有口感，故一般茶類飲料多以熱充填法來製造。兩種充填方式不同，在瓶身的製程上也有所差異。瓶身的產生都是以中空吹氣成瓶法來製造，而熱充填的瓶子是先將 PET 塑膠射出成「瓶坯」（圖 5-54），待降溫至室溫後，將瓶坯用生產帶整列（圖 5-55）進爐再加溫到 200℃以上（使 PET 瓶坯產生結晶化），最後吹氣成所需的瓶型。

　　一般無須用熱充填的瓶子，加溫到 100℃左右就可吹瓶，這樣經過結晶化的目的是為了改變 PET 分子結構，使其能適合耐高溫的填充物，這種稱為二階段吹瓶法；一階段吹瓶法則是在瓶坯射出後，無須退回到室溫再加溫吹瓶，而是將熱瓶坯直接再吹氣成瓶子，此法製瓶也較精緻，好處是瓶蓋可定位，以配合設計的整體性。無論採用一階段或二階段吹瓶法，其最大的差別只在產量的高低。

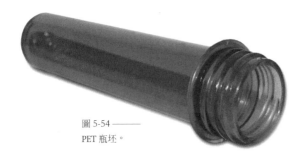

圖 5-54 ———
PET 瓶坯。

圖 5-55 ———
瓶胚上凸出的瓶口環，是方便將瓶胚放在輸送帶上定位定向整列送進加溫室。

QUESTION

06

在設計造型不對稱的瓶子時，要注意什麼？

　　一般的瓶型設計多為對稱造型，近來常看到一些獨特且不對稱的瓶型，這類瓶型在設計時需注意生產的技術問題。射吹瓶在設計容器造型時，不論是對稱或異型瓶，都要將瓶口中心對準瓶底中心。進行玻璃容器造型設計時，為了承重安全考慮及降低毀損率，最窄處應儘量不小於最寬處的 1/3（圖 5-56）。塑膠異型瓶在注料時，可用電腦來控制注料的厚薄，能使不對稱的瓶身厚度達到一致，方能在填充內容物後，使瓶身顏色一致（圖 5-57）。

05

圖 5-56 ───
玻璃瓶身與塑料瓶蓋，要注意兩者材料的
收縮係數。

圖 5-57 ───
異型瓶注意在吹瓶時，瓶身會產生厚薄不
勻。

QUESTION

07

為什麼很多禮盒的塑膠內襯厚薄不均勻？

禮盒的內襯主要功能是將商品固定，打開後商品不會凌亂而產生不好的觀感。在內襯的材質上，較常用厚紙卡或 PVC 塑膠泡殼，依商品形狀軋型或塑型，使商品可牢固置於內襯中。內襯塑膠泡殼厚薄不均常發生在轉角的部位及深度較深的部位（圖 5-58），因為泡殼的製作過程是將一張平板的 PVC 片置於凹凸模具中，用抽真空的方式再加熱使之定型。如深度大於凹洞面積的一半以上，就意味著原本 1mm 的厚度會被拉深而變薄，尤其在轉角處會更薄。建議可把轉角用圓角來處理，圓角越大越理想，或是用弧度曲面來代替垂直面，厚薄不均將會改善。

圖 5-58 ———
凹洞越深底部會變薄，而四邊會因料不夠而變的更薄。

QUESTION

08

收縮膜曲面應該怎麼計算與設計？

收縮膜在套瓶製程上，會產生縱向與橫向的收縮系數上不同，正確的方法是先請製造商提供一份完稿的 Keyline（收縮膜的展開尺寸檔），方能在設計上預先算出收縮後的效果。重要的訊息（如品牌標誌、品名等）構圖盡量不要太靠近邊緣，以免變形太大（圖 5-59）。文字的變形是一定會的，設計時須將此點考慮進去。收縮膜的特性是左右收縮大於上下收縮，使用正常字體的話，成瓶後會略為變長（圖 5-60）。

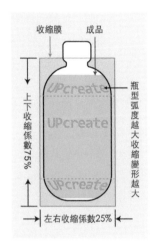

圖 5-59 ———
瓶身弧度越大，收縮變形越大。

圖 5-60 ———
透過打樣再完稿修正，收縮時才能修正變形。

QUESTION

09

什麼是「烤松香」？跟局部上 P 有何差別？

　　以前名片的印製是採用活版鉛字印刷，設計編排變化不大，就會在名片上採用烤松香的方式來突顯差異性。通常烤松香的應用都是以線條或字型為主，加上烤松香的部分看起來就會亮亮的，摸起來會凸凸的，整體上較有質感，後來烤松香也慢慢被應用到結婚喜帖、私人信箋及信封請帖上以顯尊貴。圖 5-61 就是烤松香的效果。烤松香跟局部上 P 最大的差別就在於凸起部分的表面是否平整。烤松香是先印上油墨，待油墨未乾時，噴灑上白色松香粉，使其黏著於未乾油墨上，再經過高溫烘烤，使松香粉硬化，因溫度的恆溫不易控制，所以無法製成均勻的表面；而現在大量工業化的局部上 P 方式，其表面會很平整，且可印於大面積的地方。

圖 5-61 ———
烤松香表面凹凸不平，局部上 P 則表面平整。

QUESTION

10

燙金加工為什麼這麼難搞？

　　雖然在完稿標註燙金要求，但成品還是跟理想差距很大？只是基本的四種亮金、霧金、紅口、青口燙金，為什麼還是搞不定呢？問題就出在燙金加工廠使用不同原料商生產的金箔膜，就可能會產生不一樣的燙金效果，所以連國際級的 PANTONE，也不敢出標準燙金色樣本。標準金箔膜要使用純度 999.999 的金製造，若原料商偷工減料用 99.999，甚至用 9.999，那最後燙出來的金就不會是理想中的金。最好的方法是請你的印刷協力廠提供金箔原料商自製的燙金色樣本（圖 5-62），再依設計效果選定燙金色號，這樣就可減少彼此對燙金色的分歧。

05

圖 5-62 ———
燙金膜廠商自製的金膜色票。

QUESTION

11

為什麼廠商總是不把瓶裝商品的內容物裝滿，難道不會讓消費者認為有偷斤減兩的企圖嗎？

　　廠商其實不是有意造成那些印象，而是瓶裝型的包裝容器在生產充填內容物時都會有「入目線」的設定（圖 5-63）。入目線指的是標誌 CC 數的到達點，因為在快速生產充填時，需要預留膨脹空間，以免產生充填氣爆，因此當標誌 CC 數是 600cc 時，瓶型的實際容量都會大於 600cc，方能順利生產充填，而到達入目線時實際已達所標示的容量了。而有些內容物可能會在充填前後，因冷熱收縮係數不一樣，以致容量變多或變少，廠商就會在包裝說明上註明＋－％以維護商譽。

圖 5-63 ———
容器充填內容物時，瓶身容積要留有一些空間以免氣爆。

QUESTION

12

彩盒的上 P 及貼 P 如何分辨？

　　一件設計品上除了圖文編排、材質及印刷工藝表現外，其實特殊的造型是最直觀有感的。在平面設計品上處理軋型、挖洞結構，是較常見的設計手法，很多包裝彩盒為了展現內容物，時常在設計時把彩盒挖洞也一起加入創意思考，做為增加產品的曝光度。挖洞後要做一些後加工來保護內容物及紙張結構，或是利用上方的遮洞材料做一些設計，再與下方圖文互動增添趣味性（圖 5-64），不然挖洞就會顯得毫無意義，因為隨便挖洞（軋型）容易影響結構面，尤其是包裝彩盒更是要小心處理。通常會在挖洞處「上 P」或是「貼 P」兩種方式來強化保固盒型的功能，但如果是採用一些比較好且厚的紙張，或是較高檔的產品，也許就會選擇不上 P 以保整體質感（圖 5-65）。

05

圖 5-64 ———
利用色遮的效果，在封面挖洞與裡面的卡面互動。

圖 5-65 ———
挖洞後不上 P 的包裝。

　　彩盒挖洞裡面貼一張 P 就像窗戶開窗一樣，借用內部的設計呈現一體化，又可增加在貨架上面的耐髒度（圖 5-66）。一般紙品都不耐髒，所以架上彩盒多多少少都會有一點輕加工，使商品可在架上長期陳列。

圖 5-66 ————
運用 P 膜可以增加商品在貨架上面的耐髒度。

　　上 P 或貼 P 從外觀不易分辨，它在印刷後有兩種加工方式，一種是彩圖先印刷好，軋掉挖洞的部分與角料，再將整張大紙拿去在正面上一層 P 膜，最後再軋出一個一個的盒型，此種方式較不會摸到洞洞的窗口，建議上 P 盡量用亮面 P 膜，看起來較像透明窗（圖 5-67）；另一種是將印刷好彩圖的大紙，軋出一個一個的盒型（含挖洞部分），再將背面貼上透明 PVC 片，把這個窗戶堵起來（圖 5-68），其視創意所需可以採用霧面材料或者有色 P 膜，現在也有很多上 P 是用雷射膜紋路材質。而如何在已印刷好的大張紙上挖洞，在印刷後加工稱為「軋刀模」，同時可以將摺線、撕線一併處理（圖 5-69）。

圖 5-67 ————
上 P 式彩盒不會摸到打洞的窗口。

上P　　貼P

圖 5-68 ———
貼 P 式彩盒貼得 P 膜並非與包裝一體成型，較易脫落。

圖 5-69 ———
軋刀模的刀版，紅線代表軋線、黃線代表摺線、藍線代表撕線。

第三節 ｜ 包裝上的資訊設計

本節主要介紹包裝上「資訊設計」的各項常識及一些資訊，這些資訊是消費者清楚瞭解和注意的問題，例如：產品的品質及保存期限、各種的法規標誌之識別、各種用字上的大小限制等。

QUESTION

01

食品包裝上的成分說明文字有字體大小的限制嗎？

身為平面設計師，除了視覺設計的創意與美感外，相關法規規範也需要注意。為了保障一般消費者在選購商品時能清楚獲得應有的商品資訊，針對食品包裝上的字體大小有嚴格的規範標示。依據衛生福利部食品藥物管理署《食品安全衛生管理法施行細則》第 19 條規定，有容器或包裝之食品，標示字體之長度及寬度各不得小於 2 毫米，但最大表面積不足 80 平方公分之小包裝，除品名、廠商名稱及有效日期外，其他項目標示字體之長度及寬度各得小於 2 毫米（圖 5-70）。除了法律、行政法規規定應當標註的資訊之外，尚有許多食品包裝上需注意的事項與規定，因此平面設計師也應該多加瞭解。

圖 5-70 ───
包裝文字除符合法規，但在編排上也需注意消費者的閱讀。

QUESTION

02

某些化妝品瓶罐成分標籤上，總是可以見到這些新的圖示，雖一看就知道是什麼意思，但為什麼不是所有的化妝品瓶罐都有？

――――

　　此新圖示雖然一看就知道是「詳閱說明書」及「開啟後的使用期限」，但只有在歐盟的銷售管道上才有這些標示要求，其他地區的商品就要看各國的商品法規限制了。另外，日本的商品法規限制很嚴格，所以在各式各樣的商品包裝上，同樣也有各式各樣的圖示，目前大概只有環保法規是全世界通用，其圖示的識別也是。不管圖示有多少，要統統擠上包裝確實是一件難事，因此在包裝上才有借用 UI 介面設計的概念產生，透過簡單的圖案化說明就可傳達資訊或提示注意事項（圖 5-71）。

05

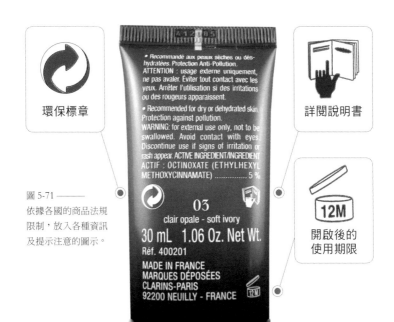

環保標章

詳閱說明書

開啟後的
使用期限

圖 5-71 ―――
依據各國的商品法規
限制，放入各種資訊
及提示注意的圖示。

03

在包裝上的電眼完稿需注意什麼？

　　包裝設計稿上沒人在乎的小小電眼位置，在產品量化、自動化的過程中，其實扮演了很重要的角色。電眼跟封裝有關，封裝跟設計有關，所以不明白封裝成型的包裝樣，就無法精準地把商品訊息設計到位。

　　電眼的完稿須對應下列的封裝型式：

1. 背封（又稱枕頭包）（圖 5-72）

2. 三邊封（圖 5-73）

3. 四邊封（圖 5-74）

4. 造型封（圖 5-75）

圖 5-72 ———
俗稱枕頭包的背封包裝。

圖 5-73 ———
三邊封。

圖 5-74 ———
四邊封。

圖 5-75 ———
造型封。

05

　　每種包裝形狀不一，有的可以設計二方或四方連續圖樣，有的只能單包獨立設計圖樣。這些客觀條件會影響主觀設計，也因此「先做對，再做好」十分重要。

　　因應自動化的生產，電眼封裝設備包材入口又分為尾出或頭出（右圖 5-76、右圖 5-77）。封裝設備不同，完稿方向就要不同，若為頭出的封裝設備，完稿方向則需倒置。

　　漸層與電眼的應用有很多地雷，柔版印刷在網點的漸層順暢度有一定的技術限制。以下圖 5-78 為例，可看到正面漸層不太順，背面為了電眼而白了一塊。設計師為了設計美觀而製作漸層效果，工廠為了生產順利而加了白色塊。為什麼不溝通一下？為什麼設計不事先考慮電眼的位置？沒有為什麼！只因為懂設計的不懂技術，懂技術的不在乎美學。既然如此，當初何必做漸層的設計？

圖 5-78 ———
事前溝通可以調整或改變電眼的位置與設計。

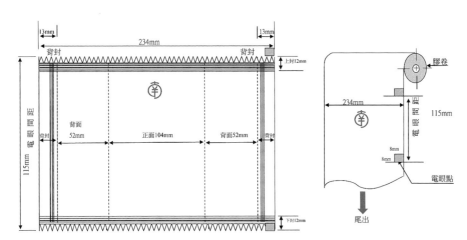

包裝設備：立式包裝機
膠卷規格：材質：PET12/PE13/MPET12/PE13/CPP20
寬度：234mm
電眼間距：115mm
包裝方式：尾出PILLOW包

圖 5-76 ────
尾出包材電眼方向。

05

包裝設備：SIG包裝機
膠卷規格：材質：PET12//VmCPP25
寬度：135mm
電眼間距：90mm
包裝方式：頭出PILLOW包
注意事項：1. 產品厚度約8mm，注意版面偏移問題切勿滿版設計
　　　　　2. 考量切位段落修正偏差問題。

圖 5-77 ────
頭出包材電眼方向。

PACKAGE
STRUCTURE
DESIGN

06

個案練習。

PROJECT PRACTICE

———

無論你接觸過多少論述、
看過多少篇文章，
終究都是別人的經驗及成果。
常言道：「向書學、向人學、向地學、向物學」。

學習目標

1. 親自動手去操作一個包裝結構的產生。

2. 個案練習開啟你「向物學」的一扇窗。

　　學習過程由基礎到專題，從多元到專業，無論你接觸過多少論述、看過多少篇文章，終究都是別人的經驗及成果。常言道：「向書學、向人學、向地學、向物學」。

　　以上幾個章節，從包裝的材料介紹及應用，到包裝結構及工藝與個案分析等，已有系統論述及分享，在包裝結構的基礎已達「向書學」的目的；不恥下問是求學問裡最經濟又實惠的好方法，身旁同儕交流、師長的專業修養及學術專長，都是「向人學」的好目標；再來就是親身實際體驗了，有人為了更深入的去感受那種氛圍，會到事件的現場去感受。筆者在教包裝設計課程時，是將同學們帶到大賣場去現場教學，那是一間活生生的教室，沒有刻意的安排，一切都是真實的場景，在其中一切理論與論述、任何設計觀點，都可以在現場得到印證，這就是「向地學」的意義；最後則要親自動手去操作一個包裝結構的產生，從實際執行中體驗各種細節，這是一個踏實的經驗，它將會伴你走進包裝設計的世界裡，以下的幾個練習就是開啟你「向物學」的一扇窗。

第一節｜手機包裝盒（產品保固練習）

　　本專案練習目的是了解包裝結構的基礎。一個產品研發成功，要推到市場上販售，包裝扮演著很重要的角色，外形的設計美學先不去談，最重要的是能將產品包覆好，使產品不易因外力受到破壞，所以本節的練習重點是「產品保固」，這也是包裝結構設計的基本功。

一、創意策略單

姓名		年　　　月　　　日
● 練習科目		產品保固練習。
● 練習內容		將手機及配件置於包裝結構內。
●練習說明	目的	需將目標物置於盒內經運輸及三點落下測試目標物需不破損。
	產品介紹	高科技的手機及配件。
	對象	20-35 歲之間。
	通路	各大手機專賣店（實體通路）。
● 設計項目		一個結構完整的包裝盒。
● 必備元素		需將主手機及配件分層放入一個完整的結構體內。
● 表現方向		簡約、牢固、易開啟。
● 結構材質		限定單一紙材，厚薄不拘可混用。
● 注意事項		不可用金屬材料裝訂以免刮傷目標物。
● 練習方式		草圖→電腦線稿→原寸白樣模型完成。
● 時間進度		二週。
● 附件說明		圖 6-1。

06

二、評分標準

● 練習科目		產品保固練習。
● 練習內容		將手機及配件置於包裝結構內。
● 主觀評分	目的達成度	10%
	對象精準度	5%
	通路陳列度	5%
● 客觀評分	設計項目	20%
	必備元素	5%
	表現方向	30%
	結構材質	10%
	注意事項	5%
	練習方式	5%
	時間進度	5%

　　本參考案例是利用紙張的裁切及卡榫結構，將手機包覆其中，除保固產品外，也能清楚看到產品的特色。整體很精簡，沒有多餘的結構，在包材的使用上也不浪費，消費者在開啟時也十分方便。獨特的三角圓弧造型，讓商品在陳列時的效果張力更強。

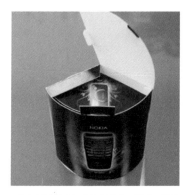

圖 6-1 ———
產品保固練習範例。

第二節｜鍵盤包裝設計（運輸緩衝練習）

本專案練習的主要目的是學習製作一個緩衝包裝結構。廠商為了節省運費及賣場的陳列空間，需要設計一款能將產品包覆好，使產品在運輸時不易因外力受到破壞，同時體積也不會過於龐大的包裝。所以本節的練習重點是「運輸緩衝練習」，同樣也是結構設計的入門基本課題。

一、創意策略單

姓名		年　　月　　日
● 練習科目		運輸緩衝練習。
● 練習內容		將電腦鍵盤及配線置於包裝結構內。
練習說明	目的	需將目標物置於盒內經運輸及三點落下測試目標物需不破損。
	產品介紹	一般性的有線電腦鍵盤及配線。
	對象	無限制。
	通路	電腦專賣店（實體通路）及網路購物（虛擬通路）。
● 設計項目		一個結構完整密閉式的包裝盒。
● 必備元素		需將有線電腦鍵盤及配線放入一個完整的結構體內。
● 表現方向		易組裝易開啟。
● 結構材質		限定單一厚瓦楞紙材。
● 注意事項		不可用接著劑接連一定要利用卡榫來固定。
● 練習方式		草圖→電腦線稿→原寸白樣模型完成。
● 時間進度		二週。
● 附件說明		圖 6-2。

二、評分標準

● 練習科目	運輸緩衝練習。	
● 練習內容	將電腦鍵盤及配線置於包裝結構內。	
● 主觀評分	目的達成度	10%
	對象精準度	5%
	通路陳列度	5%
● 客觀評分	設計項目	20%
	必備元素	5%
	表現方向	30%
	結構材質	10%
	注意事項	5%
	練習方式	5%
	時間進度	5%

06

　　本參考案例是由平張紙及剩餘的紙邊所設計而成，利用精算過的模切，將單張瓦楞紙切割後，再將鍵盤置入，並利用模切後所剩下的紙邊加以模切，做為固定用卡榫零件。

　　整體沒有使用任何黏著劑，而置入的產品在四面稜角及上下兩面，都受到結構的保護，在運輸中不易受損，而產品以外的小配件也整齊地被收納在盒中，正面開窗處，也能清楚看到產品的款式及特色。

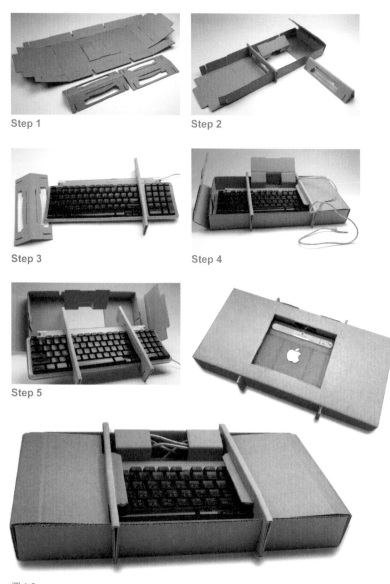

Step 1

Step 2

Step 3

Step 4

Step 5

圖 6-2———
運輸緩衝練習範例（設計者／王炳南）。

第三節│紙漿模塑（工藝練習）

近年來受環保風氣影響，紙漿模塑在商品包裝材料上很受歡迎，練習前可以收集市面上各種不同紙漿模塑樣品，嘗試去判別其製作工藝，以及分析其優缺點，豐富自己的學習深度，為日後操作此類材料工作做準備。利用收集分析的學習經驗，自己親手製作一個包裝模塑，體驗製作工藝中的合理性，增加自己的手感練習。

一、創意策略單

姓名		年　　月　　日
●練習科目		工藝手感練習。
●練習內容		設計並製作紙漿模塑的模型。
●練習說明	目的	瞭解其設計方法和工藝流程。
	任務要求	塑模的製作除了紙容器設計需符合形式美法則，還要能將塑型好的紙容器取出成型。
	材料	紙或木質纖維。
	成果	一個模塑實體作品。
●設計項目		一個結構完整的包裝模塑作品。
●必備元素		紙漿模塑成型後需可以放入內容物。
●表現方向		紙漿模塑需易組裝易開啟並方便展示。
●結構材質		紙、木質纖維或布纖維（可以多選）。
●注意事項		不可用接著劑及其他方式接連。
●練習方式		草圖→手工模塑模型→原寸模塑完成。
●時間進度		二週。
●附件說明		圖 6-3。

06

二、評分標準

● 練習科目		工藝手感練習。
● 練習內容		設計並製作的紙漿模塑容器需符合消費者需求及審美趨勢，且必須符合批量生產的工藝要求。
● 主觀評分	目的達成度	10%
	對象精準度	5%
	通路陳列度	5%
● 客觀評分	設計項目	20%
	必備元素	5%
	表現方向	30%
	結構材質	10%
	注意事項	5%
	練習方式	5%
	時間進度	5%

　　本參考案例在模型製作好之後，利用回收廢紙及瓦楞紙箱，將其充分浸泡（可以適當加入木質纖維或布纖維），再用果汁機將其打碎（可適當染色），再將打碎均勻的紙漿泥倒入事先塑好的造型模具上（厚薄度視個人設計自行斟酌），最後放於陰涼處使其陰乾，待定型後再取下該紙塑成品，工整修飾多餘邊角料，即可完成紙塑品。

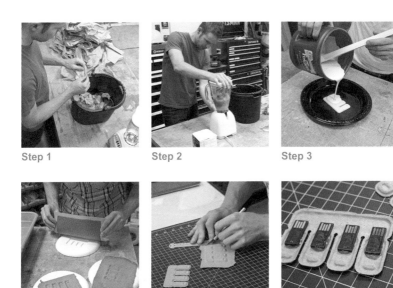

Step 1　Step 2　Step 3

Step 4　Step 5　Step 6

06

圖 6-3 ———
紙漿塑模的工藝流程。

第四節 | 禮盒設計（提運練習）

　　禮盒型式各式各樣，在包裝設計中需要結構設計的地方也較多。本專案練習的主要目的是實際動手設計一個禮盒包裝，除了保護內容物外，還要讓消費者在購買後不需額外的手提袋，能將此款禮盒直接提走，且在賣場陳列展示時，也能清楚地展示出內容組合。所以本節的練習重點是「提晃及運輸練習」，在提晃時不能讓內容物分散，讓消費者打開禮盒時能與賣場陳列時一樣。

一、創意策略單

姓名		年　　月　　日
●練習科目	提晃運輸練習。	
●練習內容	將兩罐圓型的玻璃罐置於包裝結構內。	
●練習說明	目的	將產品置於盒內經提晃五次以上後，產品不散落。
	產品介紹	兩罐同大小的玻璃罐（內容物需裝滿）。
	對象	20～35 歲女性。
	通路	超商及百貨賣場（實體通路）。
●設計項目	一個結構完整（密閉或開放式）有手提功能的禮盒。	
●必備元素	需將兩罐有內容物的玻璃罐放入並可提動。	
●表現方向	易組裝、易開啟、方便展示。	
●結構材質	紙材及另一材料（自選一種）。	
●注意事項	可用接著劑及其他方式接連。	
●練習方式	草圖→電腦線稿→原寸白樣模型完成。	
●時間進度	二週。	
●附件說明	圖 6-4。	

二、評分標準

● 練習科目		提晃運輸練習。
● 練習內容		將兩罐圓型的玻璃罐置於包裝結構內。
● 主觀評分	目的達成度	10%
	對象精準度	5%
	通路陳列度	5%
● 客觀評分	設計項目	20%
	必備元素	5%
	表現方向	30%
	結構材質	10%
	注意事項	5%
	練習方式	5%
	時間進度	5%

06

　　本參考案例也是由一張紙單面印刷而成的作品。往往促銷活動中的組合贈品與商品在尺寸、材質上都不相同，為了因應促銷活動時間，這類設計的工作時間及包材成本，都不會給得太充裕，十分考驗設計師對材料及印刷工藝的掌握度。這個案例在組裝時，沒有用任何膠水或是釘子來成型，完全靠紙卡榫及結構來固定，並巧妙地利用骨形盤的兩邊凹處，做為可以提起的橋接之處，梯型的結構正好可以卡住贈品（骨形盤），使它不會因為提動時而掉落。

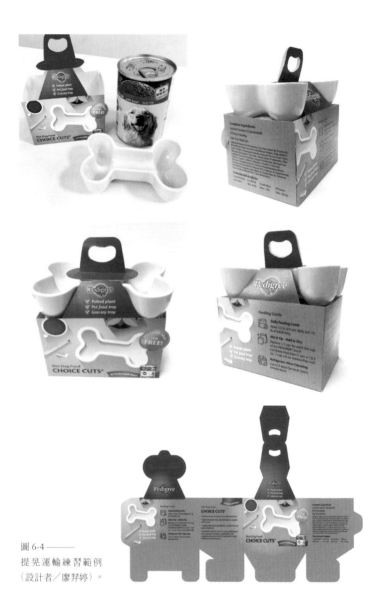

圖 6-4 ──
提晃運輸練習範例
（設計者／廖羿婷）。

第五節｜包裝彩盒設計（展示練習）

　　在包裝設計工作項目中，一般彩盒的設計工作最為普遍。本專案練習的主要目的是學習加入一些視覺的設計元素或概念到包裝上，除了將內容包好外，重點在於賣場陳列展示時的心理感受。不僅要能清楚地展示，最好能具堆疊的效果（有時賣場會以堆箱陳列的方式來促銷），所以本節的練習重點是放在「展示練習」。

一、創意策略單

姓名		年　　月　　日
● 練習科目	展示設計練習。	
● 練習內容	將一款有特殊功能的筆置於包裝內並具展示效果。	
●練習說明	目的	需將目標物置於盒內並能展示出特性。
	產品介紹	一款有特殊功能的筆（如給老人用的握筆）。
	對象	無限制。
	通路	百貨賣場（實體通路）。
● 設計項目	一個結構完整並有單枝或兩枝以上的展示功能的彩盒。	
● 必備元素	除設計項目的完整性，尚需加入視覺設計。	
● 表現方向	易組裝、易展示、清楚表現產品特性。	
● 結構材質	無限制（只能用三種材料以內）。	
● 注意事項	可用接著劑及其他方式連接。	
● 練習方式	草圖→電腦色稿→原寸彩色模型完成。	
● 時間進度	二週。	
● 附件說明	圖 6-5。	

二、評分標準

● 練習科目		展示設計練習。
● 練習內容		將一款有特殊功能的筆置於包裝內並具展示效果。
● 主觀評分	目的達成度	10%
	對象精準度	5%
	通路陳列度	5%
● 客觀評分	設計項目	20%
	必備元素	5%
	表現方向	30%
	結構材質	10%
	注意事項	5%
	練習方式	5%
	時間進度	5%

　　本參考案例是將單枝筆包裝成可獨自販售的個包裝，市售的造型筆或是功能筆，多半是集中於一個容器中只靠一些 POP 來做說明，這案例是將具有特殊手握功能的單枝筆做造型包裝，並利用其刀模結構一體成型，用紙卡榫的方式將筆置入，在上面延伸出一張產品說明 DM，使整體可以站立在平台上，再搭配一打裝的紙盒，撕開紙盒前面即可變成展示型態，讓它看起來時尚輕盈。

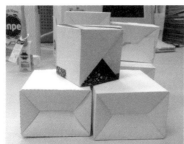

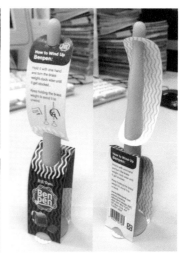

圖 6-5 ———
展示設計練習範例（設計者／蕭巧茹）。

第六節 | 瓶型容器造型設計（使用機能練習）

容器及瓶型的設計最具挑戰性，除了內在材質與外在型式美學外，更要考慮到消費者在使用其容器時的人體工學。本專案練習的主要目的是創造一款使用很方便的瓶器造型。

一、創意策略單

姓名		年　　月　　日
● 練習科目		使用機能練習。
● 練習內容		設計一款洗衣精容器。
● 練習說明	目的	因造型結構設計能更方便的使用此容器。
	產品介紹	3 公升的洗衣精。
	對象	25 ～ 40 歲女性消費者。
	通路	大型量販賣場（實體通路）。
● 設計項目		設計一款 3 公升的容器。
● 必備元素		方便提運，方便使用。
● 表現方向		輕盈時尚感。
● 結構材質		塑膠。
● 注意事項		瓶高不超過 30cm。
● 練習方式		草圖→電腦色稿→原寸平面色稿完成。
● 時間進度		二週。
● 附件說明		圖 6-6。

二、評分標準

● 練習科目		使用機能練習。
● 練習內容		設計一款洗衣精容器。
● 主觀評分	目的達成度	10%
	對象精準度	5%
	通路陳列度	5%
● 客觀評分	設計項目	20%
	必備元素	5%
	表現方向	30%
	結構材質	10%
	注意事項	5%
	練習方式	5%
	時間進度	5%

06

　　這個案例重點是在設計瓶型造型時，需注意造型上的合理人體工學。消費者在使用重型容器時，好使用的消費體驗很重要。好使用可以從幾個面向來討論，一個是在提起商品移動時，提握的舒適感，這要在容器的握把上下工夫，如尺寸形狀及角度都是關鍵點；另一個是在使用時的順暢度及用力度，這就需要植入基本的人體關節工學，而最好是雙手都方便使用，從設計稿到打樣木模，就可以拿來測試使用工學，再進行修正到可以模組量化。而視覺上除了瓶身顏色的計劃，也要考慮瓶身上的標貼位置，這都是在正式開模具前的規劃重點。

圖 6-6 ——
使用機能練習範例。
（設計者／上海歐璞設計）

第七節｜自由創作（環保材料使用練習）

　　環保議題是消費者與企業之間一個難解的課題，企業不斷在找替代包材，消費者也不斷在學習接受新材料。本專案練習的主要目的是學習用環保的材料去設計一個包裝，從練習中找到設計創新與環保之間的平衡，盡量以最不浪費材料的手法來設計。

一、創意策略單

姓名		年　　　月　　　日
● 練習科目		環保材料應用練習。
● 練習內容		自由設定商品（以固體類為原則）。
● 練習說明	目的	將自選商品用最省材料最環保的方式包裝。
	產品介紹	將自選商品的特色表現出來。
	對象	自己設定。
	通路	自己設定。
● 設計項目		少耗料不再增加後加工。
● 必備元素		必須能量化生產。
● 表現方向		原樸自然感。
● 結構材質		需具環保概念不二次加工的材料（只能用二種材料以內）。
● 注意事項		可用接著劑及其他方式連接。
● 練習方式		草圖→電腦色稿→原寸模型完成。
● 時間進度		二週。
● 附件說明		圖 6-7、圖 6-8。

06

二、評分標準

● 練習科目		環保材料應用練習。
● 練習內容		自由設定商品（以固體類為原則）。
● 主觀評分	目的達成度	10%
	對象精準度	5%
	通路陳列度	5%
● 客觀評分	設計項目	20%
	必備元素	5%
	表現方向	30%
	結構材質	10%
	注意事項	5%
	練習方式	5%
	時間進度	5%

　　第一個參考案例是將一支棒狀型式的泡茶器與一罐茶包裝在一起，目的是減少包裝材料，並利用紙質好印刷、好製作、好回收又好處理的特性來取代塑膠材料，在結構上也採用巧妙的設計，使產品可以充分被看到。

06

圖 6-7 ———
環保材料應用練習範例 I（設計者／黃于貞）。

　　第二個參考案例是將零散的小商品整合在一個包裝載體內。將小商品或是大小不一的品項集合在一起不能產生空隙，又不能增加不必要的虛胖結構，在包裝結構造型上是一個高難度的挑戰。設計師需瞭解並解決這個問題，創造出此包裝在陳列上的趣味。

06

圖 6-8 ———
環保材料應用練習範例 II（設計者／廖羿婷）。

　　以上幾個實際練習，從基礎的結構應用設計練習，到運輸移動包裝的設計，再融入視覺設計，目的是要讓各位能更進一步理解型式與視覺的關係，並升級到陳列的設計練習。

　　一個商業包裝最後的決戰是在賣場，而賣場內大量的競爭品及陳列條件的限制，不是一位設計者在桌上自由創作就可以解決的，所以加入這階段的練習，目的是讓各位能更貼近市場了解消費者，並注重到環保的議題及未來包裝材料的發展，期許能讓各位對包裝與結構及材料的互動關係有初步的了解。給各位開了一扇窗，讓對包裝事業有興趣的設計者，能自己開啟包裝設計的大門，走入專業。

　　練習初期無法一步到位，任何專業更非一蹴可幾，有系統的學習及實際的操作練習是必要的，勤加練習必能生巧。多年與學生們的互動及觀察中，發現一個缺口，就是同學們不太會將自己的創意概念表達出來，互動中除了彼此盯著作品看，聽不到一句話，也毫無任何動作，這樣的互動品質很差，最終只能用主觀認知來解讀作品，所以平時大家要培養「說故事」的能力，學習表達自己的理念，讓他人能有更多的資訊與角度來審視一件設計作品，接收到的反饋才更有意義。

結語。

EPILOGUE

結語

只有第一，沒有第二

　　許多人將設計、藝術和美術畫上等號，認為一個好的設計同等一幅美麗的圖稿。然而，美術與美學只是設計的基礎（也是大眾生活的基礎）。其實設計的範疇相當廣闊，設計是生活，生活是一切，所以設計師必須清楚地面對手上每一件案子。「美」往往是主觀，但「設計」卻需要客觀。

　　一位稱職的商業包裝設計師之養成，並非一朝一夕可達成，除了要有紮實的美學基礎之外，生活中多元的歷練也相當重要。豐富的工作經驗對商業設計師來說不可或缺，因為一個商業包裝設計的優劣，是每個人對事物的體認及看法，由此而不盡相同，但是有了豐富的經驗，則較容易判斷哪個包裝設計案最為切題。

　　一套商業設計的形成，必須是站在雙方利益的平衡點上來考慮，它並非一般藝術創作或文化設計，只純粹是個人風格方式的表現；一位被客戶肯定的包裝設計師，對人文的敏感度或設計表現的獨特性必有其極高的見解，但往往商業包裝設計師的作品則較難呈現具有高創意和獨特風格的設計，原因是作品必須先經過客戶的認可，包裝作品才能與社會大眾接觸。但是，客戶往往並沒有專業的美學基礎或包裝設計經驗，因此常以個人的經驗或好惡來決定設計作品。

　　一個合適的商業包裝設計作品的製作過程，是由包裝設計師提供最好的創意，賦予最有力的賣點給客戶，而客戶便分析包裝設計者所提出的包裝作品是否對其商品和企業有所幫助，以及消費者能否接受（需要依賴市場調查協助）之觀點來決定即可，然後雙方再共同為包裝的質與量努力合作，以產出最佳的包裝。

　　一般商業設計作品較為主觀，其主觀通常來自於客戶本身對設計的認知（設計者主觀力量常不及客戶的強）。若要在商業設計領域中好好發展，自我充實為第一要點，一開始便提出具有創意又可帶來商業利益的包裝，則較不易被客戶的主觀所牽制。除了掌握美學、基礎教育、電腦技術、印刷技術、攝影概念等技巧的應用與融會貫通外，平時還需多體認及感受生活，因為商業包裝設計的素材往往取自生活周遭。同時，站在另一個立場來看，包裝設計師也是消費者，用同等心理去看待商業設計才較為客觀，因此如何拿捏好客觀與主觀的平衡，則看設計師的功力是否具備「進可攻、退可守」的創意表現。

　　我們都知曉創意無窮盡，若一個商品讓一百位設計師設計，可能會有兩百種以上的面貌，由此可看出設計的多變。包裝設計師必須反應靈敏，對事情的看法豐富而博學，但是在兩百多個提案中，哪個才是客戶需要的，往往必須從設計、行銷經驗、整體製作的難易度以及完成的精準度來判斷。一個創意的產生，能用不同的手法呈現多種設計表現，而這些表現往往受制於時間因素、文化限制、商品限制和製作等問題，故只能選其一來創作。所以，包裝設計的作品「只有第一、沒有第二」，因為客戶要最合適且最好的。有時包裝設計師在面對作品時，自己最喜歡的不見得能獲得客戶的認同，這便是與客戶之間溝通及立場的差距。

　　三百六十行之中，設計師能有幸接觸到幾個行業？更遑論與此行業的新接觸不夠深入時，又如何與客戶進行平等式的討論！

客戶在乎的是自身商品的成敗，再者客戶在業界已用心經營一段相當長的時間，如此情況下，只有反問自己提出的設計作品哪一點能說服客戶。因此，平常要以求知的方式，慢慢去閱覽整個城市，改變生活。藉由閱讀不斷地吸收新知識，隨著工作時間及年齡的增長，接觸的業種愈多，擁有了豐富的經驗加上閱歷，又能掌握創意的源頭，那麼距離適當的商業包裝作品便相當近了。

若作品提案要快速地獲得客戶認同，前置的工作準備要仰賴包裝設計師自己的努力了！前置工作大致可從個案分析、業種的深入分析、企業組織形態的分析來著手進行，如此成功的機率便可大大提升。每個企業都有自己的包袱，每個商品也有其品牌的個性，這些商品經企業長久經營之下，已成為消費者生活中一部分，很難再有所改變。例如，統一麥香紅茶已變成強勢生活化的商品，企業不敢輕易改變此商品的口味或包裝，不可能完全推翻過往積累的資產，交給一個新手重新經營，只能利用品牌資產，擴大品牌效應及利益。因此，商業包裝設計要做得深入，就要與客戶之間保持密切的關係。

事實上，合作時間愈長，對雙方愈有利，若包裝與品牌在市場上已相當成功，就不必一味地換人做或比稿挑選，這樣的做法其實是殘害自身的品牌。由於品牌的經營相當不易，長期與某個包裝設計師合作，大家都會共同維護這個品牌，因為大家已對此品牌融入感情，輕易換他人來設計，難免「新官上任三把火」，新手接替大改的狀況下，為了表現出他設計能力之所在，常在未深入研究該品牌的情況下，提出一些膚淺的設計

供客戶選擇。然而這樣大幅度的更改對商品和企業並無好處，花下大筆設計費進行設計應該對企業有所幫助，而不是找個新設計把自己的品牌搞得四分五裂，造成品牌個性分裂，此舉得不償失。

　　每位包裝設計師必須自我要求，深入地看待事情，這樣才是一件好包裝作品的起點。「事情做完」不代表「事情做好」，要做好並不只是時間、金錢與人力的配合，而要看你投入多少心力及熱忱製作出包裝設計作品。想成為稱職的商業包裝設計師其實很簡單。第一，要先會自我要求，在任何設計過程中的小細節，都能達到完美境界；第二，不可好高騖遠，想一步登天成為名包裝設計師。若能快樂完成一份設計工作，勝於當一位痛苦的名設計師，也無須想快速的塑造個人風格以得到他人認同，一旦你的基礎建設不穩，愈想快速建立風格，也愈快被淘汰。

　　設計帶動流行亦創造流行，流行就是獨特與新穎；而獨特與新穎的背後就是「怪」與「不按牌理出牌」。當你為自己貼上標籤之後，想再跳脫是相當困難。一旦為自己建立設計風格後，對客戶或手上的每個案子來說都是不公平的。商業設計種類相當繁多，從包裝、平面設計、企業簡介、年報，甚至小到一張名片設計，都屬於商業設計的範疇，在這些範疇中必須涉足不同需求、不同材質與不同功能。若設計者只有一種風格，如何去應付千變萬化的商業設計呢？個人的設計觀即是「凡事多用心去做，多做之後，便可從錯誤中獲得寶貴的設計經驗，得到的就是您對設計的獨特看法及領悟」。

參考文獻

1 現代工藝製作法 張長傑 著 1971 大陸書局出版 臺北

2 建築模型製作 洪憶萬 著 1976 洪昇建築技術研究室出版 臺北

3 廣告學 樊志育 著 1977 三民書局出版 臺北

4 廣告設計學 樊志育 著 1978 三民書局出版 臺北

5 廣告學新論 樊志育 著 1980 三民書局出版 臺北

6 商業包裝設計 王炳南 著 1994 藝風堂出版社 臺北

7 商業設計教戰手冊 2 商品包裝 王炳南 著 1998 世界文物出版社 臺北

8 印譜 中國印刷科學技術研究所 印刷工業出版社 中國

9 水的包裝——設計創新之源 Fabrice Peltier 著 2007 上海人民美術出版社 中國

10 印刷設計辭典 胡宏亮主編 1996 設計家文化出版社 臺北

11 STRUCTURAL PACKAGE DESIGNS Haresh Pathak 著 1998 The Pepin Press 出版 Singapore

12 SPECIAL PACKAGING 2004 The Pepin Press 出版 Singapore

13 實用包裝設計與展示架精選 邵連順、莊媛 編繪 2009 博碩文化出版社 臺北

14 印刷工業概論 李興才、羅福林 著 1987 中國文化大學出版部 臺北

15 包裝設計 金子修也 著 1991 藝風堂出版社 臺北

16 商業包裝設計 2002 藝風堂出版社 臺北

17 美學企業力 2009 商周出版 臺北

18 台灣藝術經典大系 形象包裝卷 龍冬陽 著 2006 文化總會‧藝術家出版社 臺北

19 UPfile 歐普檔案月刊 歐普設計 編著 歐普廣告設計股份有限公司 臺北

20 設計管理隨行手札 王炳南 著 2014 全華出版社 臺北

21 Pd 華文包裝設計—繁體版 王炳南 著 2015 全華出版社 臺北

22 Pd 華文包裝設計—簡體版 王炳南 著 2016 文化發展出版社 中國

23 紙版墨色工 印刷設計手冊 王炳南 著 2019 全華出版社 臺北

參考資料來源

WEBPACKAGING	http://www.webpackaging.com
PACKAGINGBLOG	http://packagingworld.blogspot.com
Lovely Package	http://lovelypackage.com
Selfpackagingblog	http://selfpackaging.blogspot.com
Pentawards	http://www.pentawards.org
台灣包裝設計協會	http://www.tpda.com.tw
日本包裝設計協會	http://www.jpda.or.jp
法國國家包裝設計協會	http://www.indp.net
工作狂人	http://findliving.blogspot.com/2008/10/blog-post_29.html#ixzz13TtE6X1a
同人誌	http://tw.group.knowledge.yahoo.com/and-club/article/view?aid=3
利樂中國	http://www.tetrapak.com/cn
SIG 康美包	http://www.sig.biz/site/cn/china/home_china.html
國際紙業	http://www.internationalpaper.com/CHINA/CN/index.html
有美股份有限公司	http://www.ub-sfh.com.tw
歐普設計公司	http://www.upcreate.com.tw
歐普設計答人	http://www.upcreate.com.tw/ch/issueMe.html
歐普字彙集	http://www.upcreate.com.tw/ch/vocabulary.html
歐普寶典集	http://www.upcreate.com.tw/ch/workShop.html
歐普電子報	http://www.upcreate.com.tw/ch/popUp.html

京岳設計有限公司	http://www.atwork.com.tw
創網	http://www.021ci.com/main.htm
視覺聯盟	http://www.okvi.com
王炳南從零開始學包裝	https://reurl.cc/MAVZVL
王炳南聊包裝設計	https://reurl.cc/XWyebR
王炳南談設計印刷	https://member.gogoup.com/member/GOTE1
王炳南包裝設計快狠準講座	https://reurl.cc/j8oqzy
王炳南微博	https://weibo.com/1907571787
王炳南站酷	https://reurl.cc/AqqpN8
南道不知道 B 站	https://reurl.cc/dGAGV8
南道不知道 FB	https://m.facebook.com/Nabrowang
南道不知道 YT	https://reurl.cc/pDq1kQ
南道不知道 IGTV	https://reurl.cc/E77Wdg
王炳南的包裝檔案	https://www.facebook.com/BEN.upman
Pinterest	https://reurl.cc/7oome9
Apple Podcast	https://reurl.cc/9Xo9L8
Spotify	https://reurl.cc/mnWXA9
SoundOn	https://reurl.cc/3D8m9l
Google 播客	https://reurl.cc/Y6q34O
KKBOX	https://reurl.cc/GraENy
喜馬拉雅	https://reurl.cc/pyZGK4
MixerBox	https://www.mixerbox.com/user/132480152

包裝結構：華文包裝設計手冊 = Package structure design : mandarin package design guidebook/王炳南著. -- 初版. -- 新北市：全華圖書股份有限公司, 2022.05

面； 公分

ISBN 978-626-328-193-6(平裝)

1.CST: 包裝設計

964.1 111007001

Ps,Package Structure Design 包裝結構
華文包裝設計手冊

作　　者｜王炳南

發 行 人 ｜陳本源

執行編輯｜蕭惠蘭、王博昶、何婷瑜

封面設計｜楊昭琅

出 版 者 ｜全華圖書股份有限公司

郵政帳號｜ 0100836-1 號

印 刷 者 ｜宏懋打字印刷股份有限公司

圖書編號｜ 08304

定　　價｜新臺幣 590 元

初版一刷｜ 2022 年 5 月

I S B N ｜ 978-626-328-193-6

全華圖書｜ www.chwa.com.tw

全華網路書店 Open Tech ｜ www.opentech.com.tw

若您對書籍內容、排版印刷有任何問題，歡迎來信指導 book@chwa.com.tw

臺北總公司（北區營業處）

地址：23671 新北市土城區忠義路 21 號

電話：(02)2262-5666

傳真：(02)6637-3695 、6637-3696

中區營業處

地址：40256 臺中市南區樹義一巷 26 號

電話：(04)2261-8485

傳真：(04)3600-9806（高中職）

　　　(04)3601-8600（大專）

南區營業處

地址：80769 高雄市三民區應安街 12 號

電話：(07)381-1377

傳真：(07)862-5562